À conserver

3676

V 3654.
(C) Ed. 52 b.

24575

L'OMBRE DE DIDEROT

ET

LE BOSSU DU MARAIS.

Cet ouvrage se trouve aussi à Paris,

Chez { BRISSOT-THIVARS, rue Neuve-des-Petits-Pères, n° 3.
CHANSON, rue des Grands-Augustins, n° 10.

Et chez { LECOUDRY,
DELAUNAY,
LADVOCAT, } au Palais-Royal.

Imprimerie de P.-F. DUPONT, Hôtel des Fermes.

L'OMBRE DE DIDEROT

ET

LE BOSSU DU MARAIS;

DIALOGUE CRITIQUE SUR LE SALON DE 1819.

PAR GUSTAVE JAL, EX-OFFICIER DE LA MARINE;

Auteur des Visites au Musée Royal du Luxembourg.

Suum cuique.

PARIS,

Chez CORÉARD, libraire-éditeur, Palais-Royal, galerie de bois, n° 258.

1819.

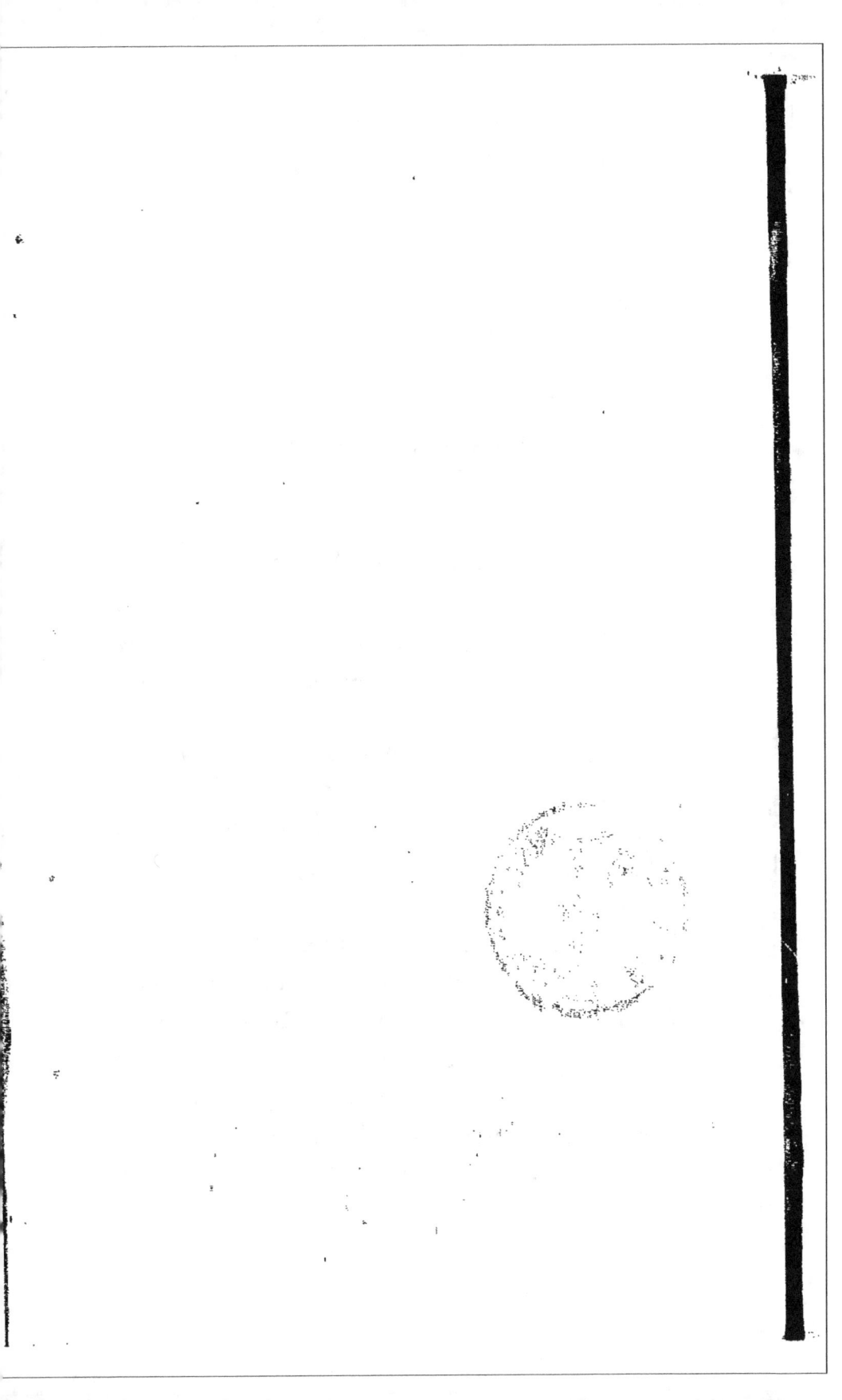

L'OMBRE DE DIDEROT

ET

LE BOSSU DU MARAIS.

CHAPITRE PREMIER.

Surtout point de Préface.

Je n'aime point les préfaces, et je suis du goût de bien des gens : je lis rarement les *avertissements*, et les *épîtres dédicatoires* à moins que je ne les juge absolument nécessaires à l'intelligence de l'ouvrage, ce qui n'arrive presque jamais ; aussi quand j'écris, ce qui m'arrive quelquefois, je ne fais ni préface, ni avertissement, ni épître dédicatoire ; j'entre de suite en matière, et c'est dans l'intérêt de mon amour-propre ; car ma petite vanité d'auteur se trouverait mortellement blessée si je pouvais supposer qu'on ne lût pas mon ouvrage du premier au dernier mot. D'ailleurs que dire dans une préface ? demander grâce pour son livre ? et pourquoi le faire imprimer, si l'on a besoin de demander grâce ? s'excuser de la négli-

gence de son style ? et pourquoi ne pas le soigner ? étaler d'extravagantes prétentions ? et pourquoi des prétentions ? le public les apprécie si bien. Tout bien considéré, point d'avant-propos. Que me servirait d'apprendre en détail au public que j'ai servi dans la marine en qualité d'officier, mon titre le dit assez; serait-il plus intéressé au succès de mon ouvrage quand il saurait que j'ai été injustement (je tranche le mot) compris dans l'une des fatales catégories; que depuis ce temps, livré à des travaux divers, j'ai spécialement consacré mes loisirs à l'étude des arts ? Eh bon dieu ! que lui importe; tant de malheureux ont sollicité une pitié trop souvent stérile, tant de malheureux la sollicitent encore journellement, que je dois désespérer d'être plaint par un public occupé de grands intérêts et de petits plaisirs, d'expositions et de jardins publics, de brochures politiques et de théâtres. En vain je lui dirais : « Après plusieurs années de services, après des sacrifices énormes, j'ai été victime des épurations; j'ai été réformé du premier corps militaire de l'État, sans indemnité quelconque; la demi-solde du sergent-major devenu sous-lieutenant depuis huit jours m'a échappé comme à ceux de mes camarades qui avaient dix ans de mer; on m'a traité avec une rigueur sans exemple; une ordonnance du roi m'accorde à

titre de gratification un dixième de mes appointements par année de service, ce qui n'est pas même l'intérêt de l'argent que j'ai versé dans les caisses du Gouvernement pour parvenir jusqu'au grade d'aspirant de première classe, mais ce qui est quelque chose; une décision ministérielle contrarie la justice du monarque, elle en détruit l'effet; je rentre dans la classe des citoyens: j'ai vingt-quatre ans; depuis trois fois douze mois je sollicite un emploi, les puissants du jour me méprisent, un seul est sensible à mes plaintes, il les soulage autant qu'il le peut; mais je suis encore à obtenir de la *faveur* du Gouvernement une occupation qui m'arrache à l'état d'inutilité où je suis, état funeste pour moi, et qui ne saurait être d'aucun avantage à la chose publique. » Quand je lui aurais dit tout cela que me répondrait-il? il est facile de le deviner : Vous êtes non moins malheureux que beaucoup de vos compagnons d'armes, mais vous n'êtes pas plus à plaindre; vous êtes jeune, étudiez; vous pouvez écrire sur les arts, écrivez.—Grand merci du conseil; mais promettez-moi de m'acheter. Voilà à quoi aboutiraient mes inutiles lamentations: parbleu il vaut mieux n'en point faire; la pétition n'aurait aucun effet; tout bien considéré point de pétition, et abordons franchement mon sujet.

CHAPITRE II.

M. Bernard.

C'est un singulier homme que ce M. Bernard! spirituel, railleur, enjoué, je l'ai toujours vu de l'avis de tout le monde, quoiqu'il ait des opinions très-prononcées: il n'aime point à discuter, parcequ'il craint les disputes; dans les conversations les plus sérieuses, il sait jeter des traits de gaîté qui étonnent par le contraste apparent de sa physionomie taciturne. Son signalement serait un chef-d'œuvre sous la plume comique de Picard, et serait un modèle pour nos bureaucrates subalternes de la police, qui ne connaissent que les mentons et les nez ordinaires, les yeux bleus et les bouches moyennes. Pauvre M. Bernard! que de gens vous ont raillé sur vos défauts physiques; mais vous êtes philosophe, vous riez de tout ce qui blesserait un petit-maître ou une coquette; vous plaisantez vous-même de vos deux petits yeux gris de souris, de vos sourcils épais qui les accompagnent si désagréablement, de votre nez rouge et

polyédryforme, de votre menton avancé et orné d'une demi-douzaine de verrues sèches et velues, de votre perruque antique, victime du temps et de la maladresse d'un valet breton. Vos soixante-dix ans vous rendent fier; une santé à l'épreuve des fièvres, des rhumes, des catarrhes, et que les ordonnances d'un médecin n'ont jamais menacée, vous fait regarder en pitié vos voisins les caco-chymes, les goutteux, les asthmatiques. La vigueur de vos jambes dompte toutes les fatigues; le Jardin-du-Roi, Montmartre et la Petite-Provence vous reçoivent tous les jours, et presqu'au même instant. L'énorme bosse dans laquelle se tient presque cachée votre grosse tête est l'objet de votre admiration, et si quelques mauvais plaisants tournent en dérision la convexité trop apparente de vos épaules, d'un ton noble et assuré vous répondez avec Diderot: *La nature ne fait rien d'incorrect.*

Homme de lettres sans littérature; ami des arts, et passionné pour la peinture, à laquelle il ne connaît rien, M. Bernard prononce quelquefois avec sagacité, et prouve que les simples lumières du bon sens peuvent faire de bons juges. Il sait que j'aime les arts et que je les ai cultivés; il me fait l'honneur de me consulter, et je puis avouer que souvent il m'éclaire. Je le visite assez fréquemment,

parce que sa conversation originale m'apprend presque toujours quelque chose; je me plais dans sa société parce que nous sommes souvent d'avis opposé et que je finis toujours par avoir raison. Que voulez-vous, même avec les vieillards je n'aime pas avoir tort; c'est un des travers de mon esprit, mais je m'en confesse de bonne foi et l'on peut bien m'en absoudre.

Ces jours derniers, je résolus de le visiter; je savais que j'en serais bien reçu, si je lui portais quelque nouveauté. La politique l'ennuie, et les brochures du jour le font bâiller; les bonnes productions littéraires sont rares, et sa manie est de trouver toujours bons et nouveaux les ouvrages classiques de nos anciens poëtes. Que lui donner? ma foi, je sais qu'il applaudit à mes essais; il est si doux de se faire applaudir par un homme qui passe pour s'y connaître : c'est décidé, je lui porterai quelques réflexions usées que j'ai heureusement retournées, et une idée neuve qu'on n'adoptera pas, parce qu'elle est bonne. Le jour est bien choisi, c'est le 19 août le 20 sera sa fête : j'irai dîner avec lui; nous boirons à sa santé; il sera plus indulgent encore qu'à son ordinaire ; mon amour-propre en sera d'autant plus caressé. Allons; va comme il est dit: mon chapeau, mon manuscrit et partons. Une demi-heure de chemin me suffit pour venir

de mon quartier latin jusqu'en son Marais. Il est midi, j'arrive au coin de la rue Sainte-Avoie; la bouquetière me présente un bouquet superbe que j'emporte, j'improvise un mauvais couplet, mes huit vers ont justement la mesure, à peine s'ils ont la rime, j'en suis mécontent; mais mon intention est très-bonne, le cœur a dicté le couplet, et chacun sait que le cœur fait rarement bien les vers. Je tourne la rue des Vieilles Audriettes et je suis dans la rue d'Anjou; j'entre au n° 6. — M. Bernard. — Il est sorti. — Impossible. — Il est sorti. — J'entends; et sans en dire davantage je salue l'intelligent portier, je monte au second sur le derrière, je sonne: François Knet m'ouvre: «Ah c'est vous; monsieur vous attend. — Me voilà. — Et votre bouquet. — Le voici. — Entrez: vous trouverez monsieur et ses deux neveux, tout le reste de la famille est consigné à la porte. Je me félicite en moi-même de la préférence qu'on veut bien m'accorder sur la parenté; je tourne le bouton de la chambre à coucher, j'embrasse l'aimable bossu, je présente mes fleurs, on se rassoit ; on parle affaires, santé, tiers-consolidé. Une heure sonne; A table, dit M. Bernard en me prenant par la main; A table, répètent les deux neveux. On dîne, on boit au maître du logis, au bonheur de la France, au triomphe des idées libérales; car mon

petit bossu est homme d'autrefois et par conséquent raisonnable. Le discours se tourne vers les arts, et chacun vante par anticipation une exposition qu'on ne verra que six jours après. Je saisis l'apropos et je captive l'attention de mes trois auditeurs par la lecture du morceau suivant :

Projet d'établissement d'un Musée nouveau, sous le nom de Musée Français.

Depuis trop long-temps, en France, les arts n'ont été considérés que comme des objets de luxe et d'agrément. Le riche, fier des trésors qu'il possède, met une sorte de vanité à peupler ses salons, ses cabinets, des œuvres immortels de nos peintres, de nos graveurs et de nos sculpteurs. Le seul plaisir des yeux guide le soi-disant amateur dans le choix qu'il fait des morceaux dont il compose ses collections. Le but moral des arts est absolument inconnu de lui (je parle au moins généralement); et c'est à peine s'il soupçonne l'espèce de vénération que les Grecs accordaient aux Apelle, aux Zeuxis, et aux Phidias, en tant qu'ils les considéraient comme des philosophes dont les ouvrages ne devaient pas moins contribuer au triomphe de la vertu, au bonheur politique et à la gloire de la patrie, que les traités de sagesse, les tragédies

les comédies, les poëmes des Socrate et des Platon, des Sophocle et des Euripide, des Ménandre et des Aristophane, des Homère et des Hésiode.

Cependant il demeure constant pour les hommes habitués à voir les choses dans leurs acceptions véritables, que les arts libéraux, loin de borner leur utilité à procurer les douces jouissances, recherchées avec tant de soin par les oisifs et les voluptueux, sont appelés à s'unir aux lettres pour combattre l'erreur, effrayer le vice, raffermir la vertu, encourager les talents, et assurer aux hommes recommandables l'immortalité que leur ont mérité leurs actions ou leurs ouvrages. Oui, sans doute, voilà le point de vue réel sous lequel on doit considérer les arts; le reste est une futilité, agréable, à la vérité, mais qui ne saurait contre-balancer les avantages que je viens de développer si rapidement.

C'est donc de la partie morale des arts que je dois m'occuper ici ; je ne négligerai point toutefois, en généralisant mon sujet, de traiter en son lieu la partie purement agréable de chacun d'eux, et je m'efforcerai de rendre à chaque genre toute la justice qui lui est due. Voyons donc, avant d'aborder la question principale, quel est en France l'état des beaux-arts ; nous serons par là

conduits plus naturellement à déterminer quelle influence ils pourraient avoir sur le peuple pour le conduire à l'amour de la patrie et des vertus, sans lequel il n'est point de société quelconque, point de gouvernement quelconque.

Pour bien connaître l'état des beaux-arts en France, il suffirait de compulser avec soin les annales de quelques uns de nos derniers salons, et nous serions aussitôt fixés sur ce point. Cependant il me paraît nécessaire d'entrer dans quelques détails, moins sur les genres particuliers qui concourent à l'éclat de notre école, que sur les artistes qui cultivent ces genres et qu'on voit briller *inter primos*.

Je suis bien loin d'adopter les distinctions que l'orgueil des peintres d'histoire semble avoir inventées pour rabaisser les talents de leurs confrères, que des dispositions où des goûts particuliers ont guidés dans des carrières où il est encore glorieux d'acquérir de la réputation. Je voudrais que tout le monde pût s'entendre sur ce point; que tous les artistes sont frères, qu'il n'y a pas deux sortes de peintres et que celui-là est le plus justement appelé de ce nom, qui rend avec plus de vérité les objets qui frappent nos sens. Est-il en effet moins difficile de faire passer sur la toile la bonhomie des figures villageoises, la

grace naïve des danses campagnardes, que de donner l'expression de la colère à la figure d'Achille, ou celle de l'orgueil à la figure de Junon? Je ne le crois pas, je serais même plus disposé à mettre la difficulté du côté du genre qu'on a regardé comme secondaire ; et s'il fallait appuyer mon sentiment de quelque raisonnement, j'invoquerais la nature elle-même et je trouverais, en cherchant à pénétrer ses secrets si impénétrables, qu'elle se trahit dans l'expression des passions violentes, tandis qu'elle est plus inexplicable encore dans celle des sentiments affectueux et des passions douces. L'artiste rendra donc avec plus de facilité et par conséquent d'une manière plus vraie cette rougeur qui colore le front d'Achille en fureur, qu'il n'exprimerait cette rougeur naïve répandue sur toute la physionomie de telle jeune fille écrivant à son amant le premier aveu de sa flamme. Celui qui rend avec vérité ces impressions indéterminées, d'autant plus difficiles à bien comprendre qu'elles sont à peine avouées et comprises par celui qui les éprouve, est assurément un artiste supérieur à celui qui aura rendu avec le même talent la fureur ou tel autre sentiment tout-à-fait en dehors. C'est au surplus ici la question encore indécise de la prééminence à accorder à l'art tragique sur l'art comique ; pour

moi je penche en faveur de la comédie, et, sans vouloir déprécier Racine, Corneille et Voltaire, dont j'admire les célèbres productions, je crois qu'il a fallu plus de connaissance du cœur humain, plus de véritable talent à Molière pour enfanter *le Tartuffe, les Femmes Savantes, l'Avare et le Misantrope.* Cet avis au surplus n'est pas général ; ce n'est que ma façon de penser que j'ai développée ici, et là-dessus je reviens à mon sujet, dont je ne me suis écarté que pour répondre à certaines opinions émises avec assurance par des gens qui ont trop d'intérêt à prononcer sur cette matière.

Je conserverai pour être entendu les dénominations adoptées, attendant du temps et de la saine raison que ces espèces de démarcations, si peu conformes à l'esprit des arts, aient entièrement disparu.

Nous devons placer au premier rang et peut-être même hors de la ligne les deux chefs de l'école française moderne, MM. David et Régnaud ; tous deux ont su prouver que le vrai, le simple, le noble étaient les caractères distinctifs du talent dans les arts de l'imagination. Leurs devanciers avaient adopté une méthode bizarre et de convention ; ne pouvant se renfermer dans les limites du beau, ils avaient

créés des monstres qu'ils adoraient sous les noms pompeux de beau idéal et de grandiose, les régénérateurs de l'école ont brisé ces idoles et dressé des autels au dieu du goût, si indignement méconnu avant eux.

Il est juste de payer ici à MM. Vincent et Vien le tribut de reconnaissance que méritent leurs courageux efforts; ils tentèrent les premiers de combattre les faux principes de leurs contemporains, ils ne purent achever leur ouvrage et ils léguèrent cette noble tâche aux deux hommes célèbres dont j'ai parlé tout à l'heure. Ceux-ci posèrent de nouvelles bases. Le dessin fut la première condition d'un beau tableau. La couleur lui fut subordonnée, et nous vîmes nos expositions embellies des chefs-d'œuvre des premiers élèves de l'école régénérée. Nous admirâmes les productions sublimes de M. Girodet, que sa *scène du déluge* place à côté de Michel-Ange pour la composition, et non loin de Raphaël pour le dessin. M. Gérard ne se montra pas moins habile coloriste que dessinateur. M. Gros fut surnommé le Rubens de son siècle; moins sévère que ses compétiteurs Gérard et Girodet, moins coloriste que son camarade Gros, M. Guérin se fit remarquer par la grâce de son crayon; il s'éleva quelquefois au-dessus de lui-même, et

donna la *Phèdre*, qui vint confirmer dans l'opinion publique ce qu'on avait dû présumer du talent de l'auteur de *Marcus Sextus* et du sacrifice *à Esculape*. Coloriste par excellence, mais trop peu astreint aux règles du dessin, M. Prudhon s'est fait remarquer dans presque tous ses tableaux par un effet piquant et surtout par une grâce quelquefois trop recherchée. On se rappelle et l'on revoit toujours avec plaisir l'ouvrage de cet artiste, connu sous le nom de *la Vengeance poursuivant le Crime*, et le *Zéphir* qui orne le cabinet de M. de Sommariva. Je dois m'étendre un peu plus sur l'espèce de talent de M. Prudhon que sur celui des artistes dont j'ai déjà parlé; non que, par une supériorité marquée, il mérite une distinction particulière; je suis fâché au contraire d'être forcé par cette impartialité dont je fais profession, de reprocher à l'artiste gracieux que j'estime beaucoup, une manière dangereuse en ce qu'elle peut entraîner ses élèves à une mollesse qu'il n'a pas lui-même, et peut-être plus encore à un vice de forme qu'il semble affecter.

Je puis ici me permettre une digression sur le danger des mauvaises écoles, et sur cet enthousiasme que nous exaltons pour des ouvrages et des artistes, extraordinaires sans doute,

mais qui seraient comptables envers nos derniers neveux, de la décadence des arts et des lettres, si, trouvant de nombreux imitateurs, ils venaient à propager le mauvais goût dont ils sont les modèles. Je m'explique, et remontant à l'abbé Delille, si supérieur dans la poésie descriptive, je trouve un luxe d'épithètes qui a fait de ses poëmes de véritables tableaux, mais qui, s'éloignant de la grave sévérité que recommande le législateur du Parnasse, place ses productions au rang des ouvrages de *genre*, quand Virgile est compté, même pour ses *Géorgiques*, parmi les poëtes du premier ordre. Cherchons dans notre littérature un poëme du mérite de ceux de notre chantre des jardins; voyons quelles sont les productions durables de ceux qui ont cherché à rappeler son école; nous remarquerons à peine cent vers passables, tout le reste est enflure : le descriptif le plus ridicule a remplacé la grâce et la touche harmonieuse du maître; une poésie énervée a été appelée gracieuse, et il n'est resté de Delille que des *ruisseaux*, des *côteaux*, des *prairies* et des *rêveries*. Peut-être m'objectera-t-on qu'il n'en eût point été ainsi, si des hommes d'un talent véritable eussent cherché à suivre les traces du Virgile français : à cela je répons que ces hommes d'un talent véritable se seraient frayé des routes nou-

relles, ou qu'ils eussent été à peine supportables s'ils avaient voulu être imitateurs. Passons à une autre espèce de littérature. Admirons le *Génie du Christianisme*, et tout en convenant que M. de Châteaubriant est un auteur d'un mérite supérieur (l'homme politique à part), avouons que ce n'est point dans cette langue que Fénélon, Fléchier, Bossuet et Bourdaloue parlaient des mystères de notre religion, et que la manière pittoresque qu'il a adoptée convient plus au roman ou au mélodrame qu'au développement de la morale évangélique, si admirable par sa simplicité. Imaginons un continuateur de M. de Châteaubriant; supposons-lui un esprit vif, un génie ardent; demandons lui un nouvel *Itinéraire*, il nous donnera du phœbus inintelligible; et si quelque chose pouvait me surprendre, c'est qu'il en arrivât autrement.

Lisons M. Népomucène Lemercier; *Agamemnon* nous surprendra par des beautés dignes des plus grands maîtres; partout ailleurs du néologisme, de l'affectation, du délire, et, au milieu de tout cela, du mérite. M. Lemercier fait école; presque tous ses écrits sont semés de ces traits hardis qu'on trouve dans Agamemnon, mais fourmillent aussi de ces bizarres assemblages de mots qui confondent la raison et commandent le

rire de la pitié, plutôt que le sentiment de l'admiration.

Parcourons le Théâtre de M. Picard : de l'esprit, beaucoup d'esprit, du commérage de bonne compagnie ; mais point de comédies ; exceptons-en cependant *Médiocre et Rampant* et la *Petite Ville*, tableaux d'après nature, où brille le talent de l'observation. On pourrait nommer M. Picard le *Dancourt* du XIXe siècle, quoiqu'il n'ait point l'aimable naïveté de celui-ci ; mais il se rapproche de cet auteur comique du troisème ordre, par la franchise et la vivacité du dialogue. Voyons ce qu'ont fait les auteurs qui ont voulu se rapprocher de M. Picard. Deux hommes d'esprit se sont associés ; ils ont convoité un succès dans un genre qui en avait tant obtenu sous la plume de M. Picard ; ils ont produit, quoi ? l'*Homme gris*. Le succès a confirmé leurs espérances. Nous avons ri aux *Petits Protecteurs* ; mais la comédie a dégénéré d'autant : à qui le devons-nous ? à un homme de talent qui a fondé une mauvaise école.

Je ne parlerai pas ici de M. Prudhon ; j'ai établi ma façon de penser sur sa manière. Je nommerai deux de ses élèves, M. Lordon et Mlle Mayer ; ils ont voulu suivre de près les traces de leur maître : au premier aspect, le vulgaire s'y est trompé ; mais les connaisseurs ont prononcé. Ce genre

gracieux et maniéré (tranchons le mot) pourra séduire les femmes, les jeunes gens dont le goût est peu formé, et dont le talent ne peut s'élever à la sévérité de l'école de David; on fera de la peinture moins bien que M¹¹ᵉ Mayer; ainsi se manifestera la décadence de la peinture, et les grâces des Boucher et des Leprince oseront de nouveau usurper l'empire des beaux-arts.

Terminons cette digression, déjà trop longue, en parlant de notre premier tragédien Talma, et de notre Zéphir Paul. Que penser de leur talent? Ce n'est pas une question; les applaudissements unanimes qu'ils recueillent y ont déjà répondu suffisamment. Talma étonne, j'en conviens; mais sa déclamation ne satisfait pas toujours. Dans quels étranges écarts tomberaient ceux de ses élèves qui voudraient adopter sa méthode! la monotonie infecterait leur débit; quelques éclairs de force perceraient; ils singeraient en vain la dignité de Néron, la fureur de Manlius; nous serions forcés de les déclarer indignes de l'héritage du professeur. Paul ne touche plus la terre, il est ensemble vigoureux et gracieux; sa danse surprend, c'est un vol horizontal; mais où est la gravité de la chorégraphie? nulle part. Son genre charme Paris et les provinces. Tous les danseurs veulent danser comme Paul; et le boulevard applaudit

aux grossières parodies des sauteurs de l'Ambigu comique et de la Gaîté.

Concluons de tout ceci qu'il n'y a de beau que le vrai; que le vrai seul est la base de tous les arts d'imitation; que la *manière* peut séduire un instant; qu'elle peut causer de grands maux, et consolons-nous, en pensant que la postérité fait justice. Ceci une fois établi, revenons à la peinture.

Après M. Prudhon, je puis nommer M. Meynier. Je ne sais quel rang assigner à M. Carle Vernet; c'est un peintre de bataille; mais sa bataille de Marengo est un beau tableau d'histoire : je le mets donc sans scrupule, pour ce seul ouvrage, sur la première ligne.

Composons la seconde : MM. Couder, Abel de Pujol, Blondel, Rouget, Paulin Guérin, Ansiaux, Drolling fils, Gautherot, Langois, Gericault et Guillemot; tels sont les artistes sur lesquels l'histoire peut fonder les plus justes espérances; chacun d'eux a produit des ouvrages remarquables; ils sont, à l'exception de M. Ansiaux, encore jeunes: on peut attendre beaucoup d'eux pendant environ vingt-cinq ans; ils nourriront le feu sacré, et leurs élèves, imbus des bons principes, perpétueront le bon goût et retarderont la décrépitude des arts, qui semble d'autant plus rapprochée de l'époque où nous vivons, que nous sommes

parvenus à un point de perfection presque impossible à dépasser.

Le paysage ne compte que peu d'artistes distingués. Le chef de cette école, M. Valanciennes, vient de mourir, emportant les regrets de tous les artistes. Il eut plus d'une fois pendant sa vie à gémir de l'injustice des hommes, et la postérité demandera compte à ses contemporains de l'espèce de mépris qu'ils ont affecté pour un talent aussi recommandable, en l'éloignant constamment de l'Institut, où depuis long-temps il était appelé à occuper un siége avec honneur. Que répondront Messieurs tels et tels, qui ont usurpé le titre d'académicien? Ma foi, je n'en sais rien. Croient-ils échapper à l'oubli, parce qu'ils sont inscrits sur les registres de l'Institut et sur l'Almanach royal? Non, sans doute, et l'avenir en sera plus affreux pour eux que pour beaucoup d'autres.

La mort de M. Valanciennes donne à M. Bertin la première place parmi les paysagistes modernes. Il est moins savant compositeur que son maître; cependant on remarque dans tous ses tableaux de belles lignes disposées d'une manière pittoresque : il est malheureux qu'il soit si peu coloriste; tous ses ouvrages sont froids, et ce défaut nuit beaucoup à la réputation de cet artiste estimable.

M. Bidaut s'est montré souvent le digne rival de M. Bertin. Après eux, MM. Watelet et Mongin, qu'on peut classer également dans le genre proprement dit, et dans celui du paysage. Ce dernier a plus d'un droit acquis à l'estime des connaisseurs; laborieux, infatigable, sage dans ses compositions; son coloris est vrai; son dessin correct; on pourrait désirer dans son *faire* un peu plus de *laissez aller*. M. Régnier est, de tous les jeunes artistes de ce genre, celui qu'on peut le plus justement estimer; il s'est créé une manière dont il sait tirer un très-bon parti. L'étude de la nature est l'objet auquel doivent tendre tous ses efforts. Je ne sais si je dois parler de M. Lecomte; j'ai peur que ce ne soit un talent avorté : on peut cependant croire qu'il fera des progrès. Nous verrons jusqu'à quel point M. Michalon justifiera les éloges qu'on lui a prodigués; jusqu'alors nous ne pouvons lui assigner aucune place : ses débuts ont été brillants; qu'en résultera-t-il? Nous le saurons dans quelques années.

Peintres de genre. Je craindrais de me tromper ou de céder à quelques préventions; je me contenterai de rappeler les noms de ceux qui se sont acquis une juste célébrité, ou dont les premières productions promettent des artistes de talent. La liste que je vais donner aura peut-être

le défaut d'être incomplète; j'en demande d'avance pardon à ceux dont ma mémoire ne me rappellera point les ouvrages ou les noms.

M. Horace Vernet, que ses tableaux de chevalet ont classé parmi les premiers artistes de nos jours. En vain ce jeune peintre s'obstine à s'élever à la hauteur de l'histoire; j'ose affirmer que cette ambition nuira plus à sa renommée qu'elle ne l'étendra. Croit-il que la postérité jugera ses ouvrages par leur dimension? Le Poussin est-il moins célèbre que Lesueur? Myeris, Metzu, et tant d'autres, ont-ils fondé leur gloire sur de grandes pages? Non, et je vois plus de peintures dans les petits cadres de ces artistes, que dans les grandes compositions des Vanloo ou des Lebarbier. Qu'il apprenne donc à se mieux connaître; qu'il renonce à une gloire qui n'est point faite pour lui: ce conseil un peu sévère est dans son intérêt; je ne le flatte pas, c'est que je l'estime plus que tous les adulateurs, dont il a le tort de s'entourer.

M^{lle}. Lescot, qui ne décèle le sexe auquel elle appartient, que par sa couleur quelquefois trop brillante, mais dont le talent réel consiste dans la disposition et la grâce des figures.

M. Mauzaisse, coloriste habile mais dessinateur incorrect.

M. Bouton, qui, non content des succès qu'il a

obtenus aux dernières expositions par des ouvrages du fini le plus précieux, en a brigué cette année de plus éclatants encore par des productions sages et sévères qui lui font le plus grand honneur. Sa place est désormais fixée à côté des célèbres peintres de l'école flamande.

M. BERGERET, connu par son charmant tableau d'*Anne de Boulen*. Le talent de cet artiste est trop souvent inégal, mais il est quelquefois remarquable par une force de coloris et une correction de dessin qui promettent encore de fort bon ouvrages.

M. BOUHOT, qui s'est acquis au Salon de 1817 l'estime des vrais amateurs.

M. HERSENT, auquel je souhaite de faire encore plusieurs tableaux comme son Gustave Wasa : ce peintre est gracieux quoique son dessin conserve toujours un grand caractère. Les artistes lui rendent la justice de regarder son talent comme supérieur.

M. LAURENT, célèbre à plus d'un titre, et qui a mis le sceau à sa réputation par son charmant tableau de *Callot à Nanci*. Ce tableau est un véritable chef-d'œuvre.

MM. TAUNAY, REVOIL, RICHARD, VANDRÉE, DE FORBIN, GRANET, recommandables par des

productions qui ont été fort bien accueillies du public connaisseur.

MM. MENJAUD, PERRIGNON, connus avantageusement, le premier, par *sa mort du Tasse*, que nous avons vue à l'exposition de la société des amis des arts, et qui offre de grandes beautés d'un ordre supérieur; le second, par son *Carrache et le Josepin*, où l'on a remarqué une touche large et vigoureuse.

Enfin, MM. MALLET, DUCLAUX, BELLAY, BONNEFOND et GRENIER, tous jeunes artistes susceptibles de faire des sujets, et aux travaux desquels je m'empresserai de rendre justice quand j'en trouverai l'occasion.

Le genre du portrait ne compte pas moins de bons artistes que les autres. Parmi ceux qui s'en occupent presque exclusivement, M. ROBERT LEFEVRE mérite une mention particulière; ses nombreux ouvrages lui ont acquis de la célébrité, et on peut en leur faveur pardonner à l'artiste son mauvais tableau de *Phocion*, qu'on a caractérisé d'une manière plaisante et juste en le nommant M. *Phocion*.

Feu M. PAGNEST mérite une distinction particulière. Le portrait de M. Nanteuil, qu'il avait exposé en 1817, me paraît l'œuvre le plus étonnant de ce genre.

Après les deux artistes que je viens de nommer, il est juste de rappeler M. Paulin Guérin. Les pinceaux de nos plus grands peintres ont honoré de tout temps ce genre si peu susceptible d'acquérir une réputation durable à ceux qui le cultivent. Aujourd'hui encore, les Gros, les Gérard, les Guérin, et tous nos artistes renommés transmettent à la postérité les traits de nos hommes célèbres, et donnent l'illustration à bon nombre de personnes qui, sans eux, auraient été absolument inconnues de nos derniers neveux.

Notre siècle compte très-peu de peintres de marine. M. Guérin est le seul qu'on puisse citer après M. Hue le père, qui a produit, il y a quelques années, des ouvrages moins précieux que ceux de Joseph Vernet, mais qui ont toutefois un mérite incontestable.

MM. Vandael, Van Spaendonck, Redouté, Hirn et Bessa, rivalisent avec les peintres flamands dans la manière de peindre les fleurs : plus froid que Van Huissum, le premier de ces messieurs se fait remarquer par la délicatesse de son pinceau et le charme de sa couleur.

Il me reste à parler de la miniature. De grands talents ont porté cette espèce de peinture à un degré de perfection jusqu'alors inconnu. Parmi

les artistes célèbres en ce genre, il est juste de nommer d'abord, quoiqu'il ait renoncé au genre qu'il a honoré, M. ISABEY, le chef de l'école. Gracieux et vigoureux à la fois, il a su imprimer à la miniature un caractère noble dont on n'avait pas d'idée avant lui. Ses nombreux ouvrages font l'admiration des compatriotes, et les étrangers lui ont dans plusieurs occasions payé le tribut d'éloges qu'il mérite. Il a donné à l'aquarelle, la vigueur qui semblerait être le type particulier de la peinture à l'huile. Chacun se rappelle le dessin qu'il a exposé en 1817, l'*escalier du Musée*, qui n'a rien ajouté à la réputation de son auteur et qui eût suffi pour classer un artiste inconnu.

Les miniatures de M. AUGUSTIN, surtout celles de petite dimension, sont des chefs-d'œuvre de fini. Cet artiste est trop connu pour que j'entreprenne de faire son éloge. La France et l'étranger ont été tour à tour le théâtre de sa gloire et son talent est apprécié des amateurs de toute l'Europe civilisée.

Après ces deux maîtres, on distingue MM. AUBRI, GUÉRIN, SAINT, MILLET, MANSION, SINCHIS et JACQUES. Je dois faire observer ici que M. Mansion, dont le salon n'avait offert aucune production depuis dix ans, a fait des progrès extraordinaires, et je n'hésite point à le compter

parmi les plus distingués des élèves de M. Isabey. Je m'étendrais plus volontiers sur le mérite de ce jeune peintre s'il était moins de mes amis, et si je ne craignais par là d'être soupçonné de partialité; d'ailleurs, je crois qu'il est susceptible de faire encore mieux, et je sais combien est funeste la louange quand elle est dispensée sans mesure. Je m'aperçois en terminant cette revue que j'ai oublié de parler de ce genre si grand sous le pinceau de Paul Potter. Je me hâte de réparer cet oubli involontaire, en publiant la haute estime que je professe pour les talents de MM. Demarne, Van-Os, et Berré. Les deux premiers sont au-dessus de mes éloges, et le dernier donne de si belles espérances, que je ne saurais trop l'encourager.

L'énumération que je viens de faire donne une juste idée de l'éclat dont la peinture jouit en France; les autres arts n'ont pas moins de droits à l'estime des contemporains, et pour le prouver, il suffit de citer les noms de MM. Bervic, Desnoyers Massard père et fils, Audoin, Andrieu, Richomme, Tavernier, Bacquoy, Laugier, pour la gravure au burin; Debucour et Jazet pour la manière noire; Bosio, Dupaty, Romagnesi, Espercieux, Valois, Flatters et Marin, pour la sculpture; enfin Percier, Fontaine, Balsac et Peyre, pour l'architecture.

Quelle conséquence pouvons-nous tirer de de tout ce que j'ai dit? que l'état de l'école française est des plus satisfaisant ; que nos productions ne le cèdent point à celles des écoles anciennes ; que la gravure nous transporte au temps de la gloire des Audrans et des Edelinck : que la sculpture n'offre point cette supériorité qu'on admire chez les anciens, qu'elle n'a point de Pujet, mais que sa médiocrité est encore glorieuse ; qu'enfin l'architecture le dispute de goût à celle du grand siècle de Louis XIV, et marche de près sur les traces de celle de la Grèce et de Rome.

Ce premier point irrévocablement posé, voyons quelle direction on pourrait donner aux arts dans l'intérêt général. Pour cela jetons un coup-d'œil rapide sur notre situation intérieure.

Dominatrice du monde entier par la force de ses armes, la France s'éleva pendant vingt-cinq ans au plus haut degré de gloire militaire; l'Europe indignée s'ébranla; le désir de la vengeance conduisit d'innombrables phalanges jusques aux rives de la Seine; Paris tomba deux fois en leur pouvoir: nous fûmes terrassés, et nos ennemis osèrent appeler cela une victoire. La paix succéda aux alarmes de la guerre; un monarque philosophe vint s'asseoir sur le trône de ses pères, il fit à son siècle la plus noble des concessions, et la

Charte devint la pierre angulaire de notre édifice social. En vain des intérêts particuliers, des regrets de toutes les espèces voulurent entraver la marche du Gouvernement, en vain les ambitions se réveillèrent, la raison commença à triompher.

Le ministère reconstitué donne les preuves les plus éclatantes de sa franchise, l'opinion trop long-temps ébranlée se raffermit; la confiance renaît, le commerce, encore incertain, cherche à prendre cet essor qui doit lui rendre son primitif éclat. L'industrie s'enrichit chaque jour de quelqu'utile découverte; les lettres sont honorées, cultivées; des hommes du plus grand mérite illustrent la carrière des arts; les sciences exactes sont parvenues au point de tout démontrer; la chirurgie et la médecine font des progrès toujours croissans; l'économie politique est mise à la portée de tous ceux qui ont reçu une certaine éducation. Des écoles se multiplient et propagent les lumières; la marine, qui devrait être l'objet de la sollicitude particulière du Gouvernement (je suis contraint de l'avouer ici), est le seul côté vers lequel il n'ait point tourné ses regards protecteurs. Le corps des officiers de cette arme est composé des meilleurs élements; beaucoup de retraites ont été imposées à des marins instruits et braves sous des prétextes au moins ridicules; mais au pre-

mier besoin de la patrie, au premier signal du souverain, ils sont prêts à rentrer dans cette carrière dont ils ne sont sortis qu'à regret. Une école *fictive* est établie à Angoulême, et des jeunes gens apporteront dans le corps où ils entreront comme élèves de deuxième classe, une ignorance presque totale de leur métier; l'habitude de l'élément leur manquera; et qui peut ignorer que des marins ont besoin d'être élevés sur mer. L'organisation des écoles établies à Brest et à Toulon et qui furent détruites en 1814, est susceptible d'être modifiée; il est important de le faire incontinent, pour redonner à cette arme tout le lustre dont elle a joui sous nos rois.

Cette seule branche de notre administration politique est souffrante, mais le zèle du nouveau ministre nous répond que cette plaie sera enfin cicatrisée.

O France! ô ma patrie! enorgueillis-toi, tu es grande encore, ta capitale est la métropole du monde, l'Europe est tributaire de tes sciences et de tes arts, bientôt tu n'auras plus rien à envier à ta superbe rivale. Tes mandataires infatigables apportent le complément à notre œuvre constitutionnelle. Écoute sans t'en émouvoir les cris de tes impuissants détracteurs; leurs blasphèmes ne peuvent que contribuer à ta grandeur; regrettant la servitude pour laquelle ils semblent nés ils s'in-

dignent de ton indépendance ; ils appellent sur toi une tutelle honteuse ; mais les souverains qu'ils invoquent se rient de leurs extravagantes délations et payent du mépris le plus éclatant les avis qu'ils osent leur donner dans ce qu'ils appellent l'intérêt universel. Malgré leur lâche apostasie, regarde-les comme tes enfants, pardonne-leur cette haine qu'ils te portent ; elle ne peut t'être dangereuse ; la raison d'ailleurs tôt ou tard leur dessillera les yeux, et tu seras assez vengée par leur honte et leur repentir.

Des améliorations sensibles signalent chaque année : le peuple ne saurait plus être abusé par des paroles fallacieuses ; il aime le Roi, il aime la Charte ; ces deux mots inséparables sont devenus pour lui le talisman du bonheur : l'amour de la patrie germe dans tous les cœurs ; les vertus sociales remplaceront ces haines invétérées que l'exagération de tous les partis s'applique à nourrir. La presse libre deviendra l'instrument de la véritable liberté ; la sagesse des lois mettra un frein à la licence qu'on chercherait à introduire, et c'est alors que les beaux-arts contribueront avec un succès non moins grand au progrès du bien ; c'est alors que les protecteurs des arts pourront leur donner une impulsion vraiment noble, vraiment utile.

Chaque année le Gouvernement propose aux artistes des travaux pour telle ou telle galerie,

tel ou tel palais. On ne saurait qu'applaudir au discernement de ceux qui, choisissant les sujets à traiter, ont le soin de préférer des sujets nationaux. Mais, si je connais bien le nombre de palais qui sont à meubler, cette année mettrait presqu'un terme aux besoins que l'on a, et dans deux ou trois ans, il ne resterait aux peintres et aux sculpteurs que les tableaux ou les statues d'église. Les seules galeries particulières occuperaient nos paysagistes et nos peintres de genre. N'est-il pas un moyen de subvenir à cet inconvénient dans l'intérêt de l'art et dans celui du bien public? Qui empêcherait, par exemple, que le ministre de l'intérieur, le directeur des musées, usant du privilége qu'ils ont de dominer cette branche de l'industrie, ne commandassent aux artistes des tableaux dont le Gouvernement ferait l'acquisition, et dont les sujets présentés par eux retraceraient les traits les plus remarquables de notre histoire. Quelles annales sont plus fécondes que les nôtres en exemples de piété filiale, de dévouement, de désintéressement, d'amour de la patrie? Produisez dans vos expositions une série d'ouvrages de cette espèce, sachez approprier à chaque genre de peinture les sujets que vous avez choisis; ne contraignez point l'artiste, le génie s'accommode mal de la moindre gêne; laissez à l'imagination son libre essor, et vous

aurez des chefs-d'œuvre; l'art gagnera d'autant et le peuple, avide de spectacles, d'impressions, le peuple, qui sait voir matériellement un tableau, qui le comprend à l'aide de la plus simple explication, applaudira, à sa manière, au talent de l'auteur; il pleurera d'admiration s'il voit noblement représenté l'héroïsme filial de Mlle de Sombreuil, ou le touchant dévouement de Mme de la Valette. Avantage manifeste que la peinture a sur la poésie et la littérature en général; elle mobilise, pour ainsi dire, l'action, la détermine, et frappe plus vivement.

Et s'il est vrai, comme on se plaît à nous le répéter sans cesse, que les mœurs sont plus dissolues qu'autrefois, la peinture ne peut-elle pas joindre son effet à celui des livres de morale pour accélérer cette amélioration si désirée? La religion elle-même n'a-t-elle rien à gagner au progrès des arts? Croit-on que les images dont on tapisse les murs de nos temples soient froides pour l'âme du dévôt? St Vincent de Paule, entouré de ces malheureux orphelins, qu'il nommait ses enfants, et recevant des mains de Mlle de Lafayette et des autres femmes de la cour les aumônes qu'elles consacraient aux œuvres de la charité, serait-il moins éloquent, produirait-il des impressions moins vives que les sermons de la plupart de ce

orateurs chrétiens qui, abusant de la chaire évangélique, s'emparent du plus beau texte de l'Écriture et surchargent leurs discours de divagations politiques contre tel ou tel acte du pouvoir, telle ou telle méthode d'enseignement, tel ou tel ministère? Les paraboles ingénieusement représentées, les sublimes paroles de notre divin législateur mises en actions, auraient-elles moins de vertu que les momeries des soi-disant *Pères de la foi?* ah! sans doute, ce serait mal connaître le cœur humain que de le croire plus facile aux impressions d'un enthousiasme factice, qu'aux douces émotions produites par le spectacle de la vertu. Tout cela n'est qu'une pompeuse chimère, dira-t-on; chimère si l'on veut, mais j'ai posé le principe, les corollaires m'en paraissent naturels, que risque-t-on d'ailleurs d'en essayer?

Ce système une fois adopté, voyons comment on pourrait réunir les produits qu'on en recueillerait. C'est l'objet du musée nouveau que j'ai l'honneur de proposer.

Je voudrais donc que, dans une même galerie, on réunît, pour l'instruction de nos artistes et pour donner une idée historique aux étrangers de ce qu'a été notre peinture depuis qu'elle a été introduite dans le royaume, les ouvrages des premiers maîtres. Des recherches un peu scrupuleuse

feraient découvrir un grand nombre de tableaux qui nous sont inconnus aujourd'hui et qui fixeraient l'incertitude où nous sommes à peu près plongés sur tout ce qui est relatif à l'origine des arts dans la Gaule.

On joindrait, et par ordre de date ou environ, les productions des maîtres des quatorzième, quinzième, seizième et dix-septième siècles. Nous possédons tous les éléments de cette portion du musée.

A côté et toujours en suivant le même ordre on mettrait les meilleures compositions des artistes du dix-huitième siècle : leurs fautes seraient de bonnes leçons pour nos débutants, et cette partie serait par là d'un grand intérêt. Là nous placerions les *Chardin*, les *Vanloo*, les *Leprince*, les *Beaudouin* eux-mêmes, quelques *Boucher* parmi les moins mauvais; l'œuvre entier de *Joseph Vernet*. On verrait avec plaisir, malgré leurs imperfections, les ouvrages gracieux de *Greuze*. La bonhomie de ses figures, la simplicité de ses compositions, seraient pour nos jeunes peintres d'utiles leçons; ils se prémuniraient contre la manière des poses et des ajustements, en rapprochant les tableaux de nos maîtres en ce genre de ceux de ce célèbre peintre. D'ailleurs ne serait-il pas consolant pour les amateurs de voir qu'au

moins après sa mort on a rendu justice au talent d'un homme que l'envie poursuivit pendant sa vie entière; qui eut le tort impardonnable alors d'être après *Vernet* le premier artiste de France. Mais aussi de quoi s'avisa-t-il d'avoir une âme noble et fière? pourquoi ne suivit-il pas l'exemple de tous ses confrères, qui avaient, à force de souplesses, accaparé les faveurs, les pensions, et les cordons? Il aurait trouvé des protecteurs; son *Paralytique* serait resté en France, la Russie ne nous aurait point appris à apprécier un de nos compatriotes. Hélas! je le conçois, l'homme qui a le sentiment de ses propres talents, répugne à s'abaisser jusqu'à la prière; il souffre plutôt que d'essuyer les mépris outrageants des riches, il meurt de faim dans son réduit ignoré, ou si, à la dernière extrémité, il se décide à supplier, s'il peut triompher de ses dégoûts, s'il cherche à exciter la pitié des grands si souvent stérile, à force d'importunités il obtient un secours qui arrive souvent trop tard; il est rappelé à la vie, mais il est mort pour le génie; il est usé, il ne peut plus rien produire et son existence n'est plus pour lui qu'une chaîne de souvenirs déchirants. Eh bien! voyez où ce pauvre et honnête Greuze m'a emporté. Ce que c'est que la philosophie, mais aussi ce que c'est que l'injustice des hommes: peut-on la voir sans en être outré.

Revenons. Les artistes du dix-neuvième siècle prendraient leur rang; les chefs-d'œuvre de David et de ses nombreux élèves brilleraient non loin de ceux des Le Sueur et des Lebrun. Ici une sévérité excessive serait indispensable. Je ne voudrais pas qu'on prodiguât les honneurs de l'immortalité (car c'est là qu'elle commencerait) à des hommes que la postérité ne saurait admettre au rang des illustres. La collection du Luxembourg, purgée d'un grand nombre de mauvais ouvrages, trouverait sa place dans le nouveau musée, et chaque exposition l'enrichirait des tableaux qu'un jury formé *ad hoc* aurait jugés dignes de cet honneur.

Je ne me suis dissimulé aucune des objections qu'on pourra me faire, et je crois être en mesure de les détruire. Je sais que j'aurai réveillé les antiques préventions. Je m'attends aux *haros* de la cohorte des mauvais peintres armés nécessairement contre mon projet. Méprisés des contemporains, ils appellent de cet inique jugement à la postérité vengeresse. L'espoir d'être honorés après leur mort les soutiendra jusqu'au tombeau : de quel œil pourraient-ils donc voir celui qui vient les désenchanter d'une manière aussi cruelle?

Eh! que m'importent ces considérations, ces clameurs! vous qui prétendez qu'il est impossible de réunir dans une même collection les ouvrages des

peintres vivants et ceux que le temps a déjà consacrés, croyez-vous m'en imposer? donnez une raison valable pour défendre ce préjugé que je combats. Ignorez-vous combien cette récompense exciterait le zèle des artistes? quelle noble ambition enfanterait des chefs-d'œuvre? et vous hésiteriez à l'autoriser! Vous redoutez peut-être que des mauvais choix ne fassent bientôt rougir les Poussin ou les Champaigne, du voisinage qu'on leur aurait donné? Eh! rassurez-vous, il est un moyen infaillible pour que ces choix ne soient jamais désapprouvés. Que le jury s'éclaire du jugement public, qu'il observe l'impression que tel ouvrage aura fait à l'exposition, qu'il sache distinguer les succès véritables, des succès de vogue ou de mode. Le public en masse se trompe rarement; d'ailleurs c'est lui qui prépare l'opinion de la postérité; la génération des hommes de vingt ans sera dans quarante ans et même antérieurement la postérité pour les hommes qui ont aujourd'hui dix lustres et au-delà. Or, qui forme le jugement de cette génération dont je parle? ne sont-ce pas les amateurs âgés auxquels une longue expérience a donné le droit de prononcer? ainsi ces amateurs font la majorité du public jugeant, ou pour mieux dire le rangent à leur opinion; le jugement de la postérité sera donc à peu de chose près celui des con-

temporains, et l'ouvrage qui aura acquis une juste célébrité à tel salon, sera classé par nos derniers neveux, suivant que nous l'aurons classé nous-mêmes. A cela vous m'opposerez tous les jugements que la postérité a infirmés; mais réfléchissez-y bien, remontez aux causes, aux opinions qui avaient déterminé les contemporains, voyez s'il n'y a pas eu quelques raisons prédominantes, la décadence du goût par exemple, la contagion des décisions de quelques puissantes coteries. Mais elles peuvent prévaloir encore aujourd'hui? Non sans doute, la décadence du goût n'est pas supposable de sitôt, et quand elle le serait, faudrait-il arracher à l'histoire des arts cette page? voit-on qu'on ait déchiré les pages honteuses qui se rencontrent même assez fréquemment dans l'histoire des peuples? D'ailleurs s'il fallait une preuve de la compétence des contemporains dans les jugements à porter sur les ouvrages du génie, on pourrait citer, malgré les folles acclamations dont retentissait la capitale dans le dernier siècle en faveur des artistes que les ignorants avaient mis en vogue, l'immortalité que Diderot et tous les vrais connaisseurs assuraient aux productions de Joseph Vernet, de Greuze, de Chardin? avons-nous rappelé de cette décision? Non, nous l'avons confirmée. Pouvait-il y avoir d'ailleurs un inconvénient ma-

jour à placer au Louvre à côté des tableaux des maîtres anciens les tableaux de ces artistes qu'on a trouvés le lendemain de leur mort dignes d'y figurer? Le trépas de Drolling a-t-il rendu ce peintre plus grand, plus recommandable? l'ouvrage qui avait au salon de 1817 enlevé tous les suffrages, était-il moins immortel le jour qu'il est sorti de l'atelier de l'auteur, que celui où il a été admis au grand musée du Louvre? cette idée de la distinction à apporter entre les œuvres des vivants et celles des morts, me paraît entièrement fausse. Fausse, si l'on prétend que leur rapprochement est injuste, puisque ce rapprochement n'est retardé que de deux jours, deux mois, ou deux ans. Fausse, si l'on avance qu'il excitera la jalousie; l'émulation en naîtra et c'est un de ses grands bienfaits. Le seul argument un peu raisonnable qu'on pourra lui opposer, sera l'injustice qui pourra présider au choix des productions admises au temple de l'immortalité. Je sais tout ce qu'on doit craindre des influences particulières, des recommandations de tel ou tel grand seigneur; mais il est un moyen de se prémunir contre de semblables inconvénients. Le directeur général des musées peut être tellement indépendant par sa position, qu'il soit inaccessible à toutes ces influences qu'on redoute : sa règle de conduite est

simple; sa place lui impose une grande obligation, il répond pour ainsi dire de toutes les injustices commises. S'il ne se sent point assez courageux pour résister aux supplications des artistes, aux visites ou aux ordres des puissants, c'est à lui de provoquer l'assistance d'un jury qui mettra sa responsabilité à couvert. Un certain nombre d'hommes sont assez difficiles à corrompre, d'ailleurs ils peuvent être engagés par un serment.

La difficulté la plus apparente pour l'exécution du Musée dont je viens de développer le projet, est relative à l'emplacement. Elle peut se lever je crois en déplaçant du Louvre les portions du musée royal composées des ouvrages flamands, hollandais, allemands, italiens, vénitiens etc. et en les transportant dans l'une des ailes du nouveau bâtiment du Louvre disposée à cet effet. On objectera à cela le non-achèvement de cet édifice, mais ce qui ne peut être fait aujourd'hui le peut être demain.

En définitive cette division de nos richesses en musée national et musée étranger serait intéressante pour les compatriotes et les amateurs qui viendraient nous visiter de tous les points de l'Europe; ils auraient sous les yeux et dans la même galerie, renfermée comme dans un volume particulier, l'histoire de la peinture en France; ce

volume s'accroîtrait chaque jour des meilleures pages de nos artistes vivants et ainsi de suite pour l'avenir. Le musée étranger offrirait une collection de chefs-d'œuvre anciens et modernes sortis des mains étrangères et ce serait des abrégés réunis des histoires de la peinture en Italie, en Allemagne, en Flandre, en Hollande, en Angleterre même, si l'on se procurait des ouvrages de cette nation.

Par qui mon projet peut-il donc être combattu ? Par ceux qui ont des intérêts particuliers à ce que les choses restent ainsi qu'elles sont aujourd'hui, ou par ceux qu'une aveugle routine attache à tout ce qui leur est antérieur. Quoi ! toujours des intérêts privés, toujours de la routine, et dans un siècle si justement appelé le siècle de lumières ! Quand verrons-nous disparaître ces préjugés, fantômes hideux, que la raison poursuit et dont elle devrait triompher. Hélas ! je ne le sais que trop les institutions nouvelles trouvent toujours des détracteurs, les découvertes les plus utiles, les plus sages sont à leur origine poursuivies par le ridicule et la mauvaise foi ; l'inoculation, malgré ses nombreux bienfaits, fut encore un problème trente ans après son invention. La vaccine trouve encore aujourd'hui des incrédules, l'enseignement mutuel et la lithographie sont poursuivis avec un acharnement qui tient de la barbarie des premiers siècles ;

le gouvernement constitutionnel lui-même semble à quelques hommes *incurables* une innovation dangereuse et à laquelle on doit substituer pour le bonheur de tous l'oligarchie ou au moins le pouvoir absolu; et au milieu de tout cela le mesmérisme a fait des progrès, des charlatans établissent sans pudeur leurs tréteaux magnétiques au milieu de la plus policée des villes du monde. Grand Dieu! que n'ai-je pas à craindre pour mon nouveau musée; mais j'en appelle aux artistes, aux amateurs sans passions, au monarque auquel la France doit de si grandes et de si belles institutions, au ministre qui sait apprécier et juger, enfin s'il le faut à la postérité qui me dédommagera des..... allons je le vois; il y a des hommes partout, j'ai aussi ma petite dose d'amour-propre; j'ai besoin d'un avenir. Au moins si je me suis trompé, on peut me pardonner une erreur qui ne saurait être dangereuse et que je n'ai commise que dans l'intérêt de l'art et du bien public.

De grands applaudissements accompagnèrent ma dernière phrase; bravo dit chacun de mes écoutants; fort bien, dit mon petit bossu, qui a été vingt fois au moment de m'interrompre pour me prouver sa satisfaction. C'est charmant, répètent en chœur mes trois amis; Dieu! que c'est beau,

s'écrie François! que c'est beau. Je suis déclaré savant, presque grand homme, on m'embrasse; et moi, qui ne m'aveugle pas sur le mérite de mes faibles productions, je ris de leur étonnement et je m'applaudis cependant en secret d'avoir fait ce qu'on appelle un si bel effet.

« Parbleu, me dit le petit bossu, quand tout fut rentré dans le calme, vous êtes un garçon charmant de m'avoir ainsi communiqué vos idées sur une matière qui m'intéresse beaucoup! c'est fort bien j'adopte votre projet d'un musée national, et je vous remercie sincèrement de m'avoir fait faire connaissance avec tous nos artistes, votre jugement à leur égard me paraît sage et je le crois d'une impartialité à laquelle on n'a rien à répondre. Je saurai profiter de vos observations sur le mérite de chacun d'eux, et je veux m'en bien souvenir lorsque j'irai au Salon dans quelques jours. A propos de cela, rendez-moi un service, prêtez-moi votre bras pour les visites que je veux faire un peu fréquemment au Louvre; j'userai de votre obligeance, et je ferai ensorte de ne pas trop vous ennuyer. — Eh! mon cher monsieur Bernard, vous le savez, je suis tout à votre service, je vous offre mon bras, mais quant à mes jugements vous me permettrez de les garder pour moi; je ne prétends influencer personne; d'ailleurs j'ai un défaut

essentiel quand je critique, je fais abstraction de toutes les réputations; leur prestige n'a rien qui m'éblouisse, et je suis plus sévère encore envers un grand maître qu'envers un homme médiocre. Cette méthode n'est pas celle de tout le monde, vous-même vous seriez séduit de l'ouvrage de tel artiste en réputation, et vous craindriez d'être désenchanté si je réduisais votre admiration à sa juste valeur. Ainsi donc mon bras et rien de plus. — Cruel homme que vous êtes! — Comme il vous plaira. Cependant, tenez, pour vous obliger il n'est rien dont je ne sois capable, et je vais vous le prouver. Apprenez donc qu'au moyen d'une magie feinte, je puis me mettre en relation directe avec l'ombre des hommes illustres de tous les siècles; je veux bien, en votre faveur, user de mon ascendant sur les esprits infernaux; j'évoquerai l'ombre du grand Diderot, et de concert avec ce philosophe spirituel, ce connaisseur profond, ce critique vigoureux, je vous ferai faire autant de tours que vous en désirerez au salon de peinture. J'aurai soin, dans l'intérêt de votre pudeur, de lui défendre ce cynisme que je lui reproche souvent avec raison. Je vous en avertis toutefois, c'est moi qui traduirai ses pensées du langage des morts dans notre langue, je serai son interprète; ne vous étonnez point si vous ne retrouvez que rare-

ment sa force, sa vivacité, vous le savez, toute traduction est faible et rend mal son original. Ainsi, si ma proposition vous agrée, à mercredi. — Je suis reconnaissant, *c'est fort bien*, à mercredi.

CHAPITRE III.

L'OMBRE DE DIDEROT, LE BOSSU, MOI.

MOI.

Allons, M. Bernard, allons, voilà neuf heures, on ouvre à dix, et nous ne pouvons nous dispenser d'être à l'ouverture.

LE BOSSU.

C'est fort bien, sans doute, mais je ne suis pas prêt, et d'ailleurs il nous manque un compagnon de voyage.

MOI.

Il est ici.

LE BOSSU.

Je ne le vois ni ne l'entends.

MOI.

Je le crois, parbleu, mais à ma première invitation vous allez être satisfait. Écoutez bien : « Viens à notre secours, esprit profond, encyclopédiste aimable, malin censeur, toi qui sus prédire l'im-

mortalité à Vernet et à Greuze et le mépris de la postérité à Boucher, viens à nous, aide notre esprit scrutateur à séparer le bon or du faux, apprends-nous à rendre justice au vrai mérite et donne-nous la force de combattre la médiocrité, de quelque apparence qu'elle se soit revêtue. » Il m'a entendu, il répond.

L'OMBRE.

Toi qui, pour l'expiation de mes antiques péchés, me fais ton esclave, pourquoi me mettre sans cesse à contribution? que me veux tu? Tu me déranges bien mal à propos, nous étions là-bas si agréablement occupés : ce coquin de Voltaire soutenait une thèse contre cet enragé Rousseau. L'ironie de notre grand maître combattait avec avantage la logique serrée du Genevois; chacun riait à ses dépens : Rousseau avait raison, mais Voltaire ne pouvait avoir tort. Pendant ce temps-là, de mon côté je tourmentais l'abbé Leblanc, je jouais avec Grimm, j'embrassais Sophie, j'étais aussi heureux qu'on peut l'être dans ces tristes Champs-Élysées, où nous vieillissons sans vieillir dans une extase éternellement contemplative.

LE BOSSU.

Seigneur Diderot, c'est justement pour vous arracher un instant à cette éternelle contemplation que nous vous prions très-humblement de nous servir de guide dans nos petites promenades au salon.

DIDEROT.

Je n'ai pas la volonté de refuser parce que je n'en ai plus le pouvoir ; je suis l'esclave de ceux qui m'appellent : peu de libre arbitre pendant ma vie, point de libre arbitre après ma mort ; mais puisqu'une puissance à laquelle je ne peux résister m'y contraint, me voilà tout prêt.

LE BOSSU.

Et moi aussi : partons. — Le seigneur Diderot va-t-il en fiacre ?

DIDEROT.

Rarement.

LE BOSSU.

Un philosophe, c'est juste ; à pied, toujours à pied.

DIDEROT.

Ou dans les carrosses des rois.

LE BOSSU.

Oh! Monsieur le mort, plus de ces vanités terrestres, nous pourrions à la rigueur tenir, mon ami, le cocher, vous et moi, dans un cabriolet; mais comme les philosophes aiment leurs aises, nous prendrons le véritable sapin de louage. Allons donc et ne perdons pas de temps.

— Cocher. — Mon bourgeois? — Au Louvre. — C'est entendu. — Fouette.

LE BOSSU.

Dieu! Quelle foule!

DIDEROT.

Je reconnais plusieurs personnes que j'ai vues il y a deux ans au même endroit : des artistes, des amateurs, des journalistes, quelques femmes, des curieux de tout rang, de tout âge, qui veulent en dînant aujourd'hui parler du Salon qu'ils n'auront pu voir, et juger des ouvrages qu'ils n'auront pas compris.

LE BOSSU.

J'entends le bruit des serrures, le temple des arts est ouvert, suivons le torrent; mais allons doucement.

MOI.

Au contraire, allons vite pour prendre les premières places.

LE BOSSU.

C'est fort bien ; vous me prenez pour un autre ; soixante ans et une bosse tempèrent un peu mon ardeur et voilà l'une des mille circonstances où il est bon d'être jeune et dispos de corps.

— Prenez donc garde à ce que vous faites, vous me marchez sur les mains. — Je vous en demande pardon ; mais je ne vous apercevais pas. — L'insolent me renverse, il me foule aux pieds et ne m'aperçoit pas. Je suis assez remarquable cependant.

MOI.

Achetons le Livret, je lirai la notice de chaque ouvrage et le seigneur Diderot voudra bien nous faire part de ses observations.

LE BOSSU.

Je veux aussi faire les miennes.

DIDEROT.

Vous connaissez la peinture ?

LE BOSSU.

Point du tout.

DIDEROT.

Tant pis; car les beautés techniques vous échapperont si je ne vous les fais remarquer; tant mieux; car les défauts, même essentiels, vous échapperont de même.

LE BOSSU.

Mais je veux tout voir, tout juger, soit par mes propres lumières, soit par les vôtres; arrangez vous pour cela.

DIDEROT.

Soit, et commençons.

MOI.

Suivons l'ordre établi naturellement par la classification alphabétique.

LE BOSSU.

D'accord.

MOI, *lisant.*

Explication des plafonds.

LE BOSSU.

Oh! vos plafonds, vos plafonds! comment voulez-vous que je les regarde, il faudrait lever la tête, et, je vous le demande, puis-je lever la tête,

moi, la nature qui a tout fait pour le mieux ne m'a pas fait pour voir des plafonds.

DIDEROT.

Ce qui prouve que ce bon Ovide avait tort quand il a dit :

Os homini sublime dedit cælumque tueri.

MOI.

Passons donc sans les voir, ces ouvrages qui ont coûté beaucoup de travail et de temps à MM. Abel de Pujol, Meynier, Blondel et Couder; mais si vous m'en croyez, mentionnons honorablement le second et le troisième; celui-ci pour l'harmonie de sa couleur, celui-là pour la vérité de sa perspective, et la correction de son dessin.

DIDEROT ET LE BOSSU.

Accordé à l'unanimité.

MOI, *lisant.*

ABEL DE PUJOL (1). *La Vierge au tombeau.*

DIDEROT.

L'artiste, couronné il y a deux ans, semble s'être endormi sur ses lauriers. Le *martyre de Saint-Étienne* n'était pas sans défaut, mais il offrait des beautés du premier ordre. La Vierge au tombeau n'a pas de défauts bien essentiels; mais

je n'y trouve point de beautés. *Bon*, c'est tout ce qu'on peut dire en le louant.

LE BOSSU.

Mais la vierge est belle, elle est bien morte.

DIDEROT.

Oui, comme le serait votre cuisinière ou la femme de mon épicier.

LE BOSSU.

Ses pieds sont charmants, et je les baiserais avec plaisir.

DIDEROT.

Moi aussi, si j'étais dévot.

MOI.

Critique impitoyable, que trouvez-vous donc à redire à cette composition que je trouve charmante?

DIDEROT.

Libre à vous; moi je vois là trop de monde ou pas assez. C'est de la peinture, je le sens beaucoup trop. Il y a dans la disposition des groupes une peine qui me déplaît. D'ailleurs, point de variété dans les personnages; tous pensent et sentent de même comme si des hommes qui ont tous la

même pensée pouvaient la rendre de la même manière. Toutes les têtes ont une expression commune ; c'est la plus énorme faute que puisse faire un peintre d'histoire ; du reste, de la couleur, du dessin, un peu de sécheresse, et deux vilains tertres qui menacent ruine : l'entrée de la vallée de Josaphat est étroite comme le serait l'entrée d'une caverne. Je reviens à ce que j'ai dit, bon tableau, et c'est tout.

LE BOSSU.

C'est bien peu pour moi. Je vois d'ici la joie de MM. les marguilliers, le jour où ce tableau décorera une de leurs chapelles ; le curé sera émerveillé, et s'il le permet au bedeau, celui-ci gagnera de l'argent en le montrant aux dévots paroissiens.

DIDEROT.

Tant mieux pour le bedeau, tant mieux pour le curé, tant mieux pour les paroissiens : que ne suis-je l'un deux, j'admirerais plus franchement.

LE BOSSU.

Ah ! j'ai deviné, le sujet vous déplait.

DIDEROT.

C'est possible, mais de tous les sujets d'église, c'est celui que j'approuve le plus volontiers.

MOI, *lisant.*

ADAM fils (5). *Herminie et Vafrin secourant Tancrède.*

LE BOSSU.

Point mal du tout.

DIDEROT.

Dites mieux, monsieur Bernard, sujet bien composé, Herminie jolie, Vafrin bien drapé, Tancrède un peu jeune; mais sagement posé. De l'intérêt, une couleur brillante et raisonnable et, par-dessus tout, un effet bien entendu. M. Adam, je suis content de vous; votre tableau est satisfaisant, très-satisfaisant, j'y vois quelques petites taches que je vous passe pour cette fois, je ne vous les montre pas, faites vous-même votre petit examen de conscience.

LE BOSSU.

Je me souviendrai de ce M. Adam pour le salon prochain.

MOI, *lisant.*

(6) *Trait d'humanité de militaires français.*

LE BOSSU.

Ces Français sont toujours les mêmes, leur histoire est pleine de beaux traits, et si celui-ci n'est

pas historique, il peut ou doit l'être. Un mameluck est blessé, il expirera si on lui refuse des secours; un soldat de notre armée s'en aperçoit, il accourt, appelle deux de ses camarades, qui, généreux ennemis, raniment par les soins qu'ils lui prodiguent, la vie de celui qu'un instant auparavant ils combattaient par nécessité. J'aime cet ouvrage, il me touche, et me rajeunit. Aimable Adam, je t'en remercie.

MOI, *lisant.*

ADVINENT (7). *Une Laitière Provençale.*

DIDEROT.

Quel ennui! Faut-il voir des ouvrages de cette force. Ah! messieurs du jury, est-ce par condescendance pour *Demurne* et *Berré?* est-ce par méchanceté pour M. Advinent que vous avez admis ce tableau? Vous l'avez trouvé bon, et vous avez refusé celui de M. Dumont. M. Bernard, ne nous arrêtons plus à ces malheureuses productions. L'auteur ne pourra jamais mieux faire, il a mis tout son savoir à peindre son âne et sa chèvre aux longs poils.

LE BOSSU.

Passons condamnation, je ne demande pas mieux.

MOI, *lisant.*

ALBRIER (9). *Narcisse.*

Ménageons ce M. Albrier, il pourra faire des progrès, et son *Petit Cyparisse* (10) est déjà passable Encourageons-le, trop de sévérité pourrait nous priver de bons ouvrages au Salon prochain. Courage donc, père de Narcisse et de Cyparisse, courage, étudiez, et à l'année qui vient.

M.me ANCELOT (11). Laissez-moi décrire ce petit tableau, s'il vous plaît. Au milieu, Catherine de Médicis assise est entourée des plus jolies femmes de sa cour, à ce que dit la Notice. A droite, encore une femme; et, je crois, un page. A gauche, Henri IV et Sulli que je ne puis reconnaître; un fauteuil qui attend le roi. Enfin, des robes de toutes couleurs, des coiffures de toutes les espèces, des poses variées et cependant uniformes.

LE-BOSSU.

Eh bien, moi, j'affectionne cet ouvrage; dites-en maintenant tout ce qu'il vous plaira.

DIDEROT.

Vous êtes galant, et je vous le pardonne; une femme a toujours des droits à notre affection, à notre indulgence; et d'ailleurs, plusieurs parties de

l'œuvre de M^me Ancelot peuvent autoriser votre galanterie. L'effet, par exemple, est bien établi ; le ton général est satisfaisant ; mais je remarque ici ce que je remarquais il y a soixante ans et plus ; les artistes se pressent trop de faire des tableaux, ils n'étudient que peu l'art du dessin, et nous voyons sur la toile des mains qui ne ressemblent à rien, des têtes ignobles et sans expression, des pieds estropiés et des torses de mannequin. Je n'ai pas dit tout cela pour vous, charmante dame, ne prenez que ce qui vous concerne, et faites-moi le plaisir de distribuer le reste de ma critique à ces messieurs et à ces dames que je ne veux pas nommer et que vous connaissez bien.

LE BOSSU.

C'est fort bien ; et je vois d'après tout cela que M^me Ancelot, jusqu'à présent, est moins peintre que son mari n'est poëte ; qui sait cependant si elle ne surpassera pas un jour son époux ?

MOI.

Je l'ignore, je le désire ; mais j'en doute.
ANONIMES.

DIDEROT.

Tant mieux. J'aime à deviner quand les choses en valent la peine ; ce ne sera pas pour cette fois.

MOI.

Ansiaux (14). *Le Retour de l'Enfant prodigue.*

DIDEROT.

Sujet cent fois traité et toujours agréable quand on sait y mettre l'expression convenable. J'aime surtout la composition du bolonais Spada; deux figures : le père tend les bras à son fils; chacun dit bien ce qu'il doit dire; le fils est repentant, son costume est celui d'un pauvre; le père est généreux, il pardonne; le caractère de sa physionomie est vrai, par conséquent admirable; mais pourquoi ces souvenirs, il s'agit bien de cela, ma foi : ce ne sont plus ici deux personnages, mais plusieurs; le père assis, le fils accourant dans ses bras. La famille du gardeur de cochons va immoler le veau gras. Je voudrais y être, on sera joyeux, et j'aime la gaîté. Bravo, M. Ansiaux, mieux, beaucoup mieux encore que l'année dernière; il y a dans votre ouvrage de bonnes têtes, de bons mouvements, une sage distribution de lumière, de l'harmonie. Les journaux vous ont loué depuis six mois sur oui dire, moi je vous loue d'avoir mérité leurs éloges. J'ai vu, je suis content, vous pouvez l'être aussi.

LE BOSSU.

Je suis bien aise que vous applaudissiez aux tra-

vaux de cet artiste; je le connais, il est laborieux, et puis j'ai encore une autre raison que vous ne saurez pas.

DIDEROT.

Je rends justice à qui de droit; et si j'ai fait franchement l'éloge de l'*Enfant prodigue*, je ferai avec la même franchise la critique de cette *Nymphe endormie* (17). Malgré moi l'un des chefs-d'œuvre de M. Girodet me revient à la mémoire : *Endymion couché, Zéphir écartant les branches d'un platane; une Nymphe couchée, un Zéphir rapprochant les branches d'un platane;* ne voilà-t-il pas trop de ressemblance. Vous avez fait une contre-épreuve et une contre-épreuve bien malheureuse. Prenez-y garde, M. Ansiaux; Girodet a sur vous tout l'avantage; il est venu le premier; son Endymion est une académie dessinée avec la pureté la plus exquise, votre Nymphe est molle de contour; son Zéphir est léger, aérien, le vôtre ne peut se tenir en l'air, avec ses très-petites ailes diaprées et brillantes; la pensée de votre devancier est poétique, la vôtre n'est plus que commune, et cependant vous n'êtes pas coupable d'un mauvais ouvrage; seulement vous pouvez vous estimer heureux qu'il soit plus d'un degré du médiocre au pire.

LE BOSSU.

Bien, très-bien jugé; je n'aurais pas mieux dit.

DIDEROT.

Je vous remercie.

MOI.

Laissons Mercure et Pâris (16), l'Amour et Mercure (15). M. Ansiaux est auteur de l'Enfant prodigue, retournons plutôt à ce tableau.

ARNOUT (19 et 20). *Le Panthéon de Paris et celui de Rome.* Est-ce là peindre de l'architecture?

AUBERT (21). *Scène du Massacre des Innocens,* ou plutôt scène de mélodrame.

LE BOSSU.

Je crains pour cet enfant, il va périr. Pauvre femme! cruel Hérode!!

DIDEROT.

Rassurez-vous, la victime ne périra pas; je ne puis le croire. Ce satellite du roi est un grimacier; il fait tout son possible pour paraître furieux, mais il n'est pas en colère; car s'il l'était réellement, il aurait déjà frappé, ou sa figure respirerait la pitié. Non, rien dans ce tableau. Froide

caricature, scène de tréteaux. Je voudrais pleurer, et je ris. Est-ce ma faute? non, c'est la vôtre, M. Aubert.

LE BOSSU.

(23.) Ah! des miniatures; ce genre de peinture me plaît fort. M. Aubry jouit d'une réputation bien méritée. C'est un beau talent, large et facile, lumineux et correct. Notre ami Granger est ressemblant; j'en sais bon gré au peintre, et je lui fais, en passant, le reproche d'avoir trop rarement ce mérite, le premier du genre.

MOI.

Auger (24). St Jean prêchant dans le désert. Ce bon évangéliste a beau faire de grands bras, personne ne l'écoute; et cependant l'ouvrage n'est pas mauvais. Peuple ingrat, que de peines on prend pour te plaire, et tu n'en veux pas tenir compte.

Augustin (25). Toujours M. Augustin! Bien, très-bien. Que dire de plus?

DIDEROT.

(27 et 28.) Bonjour en passant à ce pauvre M. Aulnette du Vautenet.

MOI.

Autissier (29 à 31). Point de grâces, mais du

travail, de la peine, beaucoup de sécheresse. Ma femme ne sera jamais peinte par cet homme sans verve, je finirais par ne la plus aimer.

Bacler d'Albe (53 et 54). *Pauvre OEdipe, tristes bergers.* Peignez tant que vous voudrez, M. le baron, vous en êtes bien le maître; mais votre seigneurie me pardonnera de n'y point prendre garde.

Bardn (le vicomte de). Les arts ennoblissent et ne font plus déroger. Heureux siècles où les Gros et les Girodet sont dix fois plus nobles que les inutiles comtes, barons, marquis ou ducs qui assiégent chaque jour les avenues de la chambre à coucher du roi. Salut à M. le vicomte; ses minéraux (55) sont bien puisqu'ils doivent orner le cabinet de sa majesté.

DIDEROT.

Flatteur; est-ce une raison?

LE BOSSU.

Sans doute; d'ailleurs, que vous importe? je les trouve jolis, c'est tout ce qu'il me faut.

MOI.

(57 et 58.) Un tout petit salut à M. Barmont, si je le rencontre; non pour ses paysages, mais

pour ses environs de Bagnères, qui ne sont pas trop mal, et qui me rappellent un pays où je me suis fort amusé.

(39, 40, 40 *bis*.) BARRIGUE DE FONTAINIEU. Maussade peintre que le beau climat de la Provence ne sait pas inspirer. Que voulez-vous que je fasse de cette reine Claude et de ce François I^{er}? Qu'en fera le ministre de la maison du roi? Tout ce qu'il voudra. Ah! parbleu, qu'il le cache. — Bien trouvé; mais on ne m'écoutera pas; on le mettra à Fontainebleau, entre Bouton et M^{lle} Lescot. Quelle jolie grimace il fera là!

(41.) BARROIS; pauvre mignaturiste.

LE BOSSU.

Cet officier vêtu de velours violet n'est point mal.

MOI.

C'est vrai, mais....

LE BOSSU.

Partialité.

MOI.

Demandez au public.

(42.) BATTAGLINI. *Louis XVI écrivant son testament.*

DIDEROT.

C'est abuser de la permission qu'on a d'intéresser avec le nom de Louis XVI. Mais qui intéresse-t-il? Personne, car personne ne le regarde.

MOI, *lisant.*

Bellay. (45, 46).

LE BOSSU.

Charmant! Ces petits tableaux rappellent le Karel du jardin.

DIDEROT.

Pas tout-à-fait; mais n'importe: très-bien! écrivez, mon cher M. Jal, à votre jeune compatriote qu'il a fait de grands progrès; que ce cheval blanc sur la place des Minimes est de main de maître; que son paysan vu de dos devant le bateleur est fort joli; que le public a su apprécier son talent pour peindre les chevaux; mais que moi, qui suis aussi malin qu'un autre, j'ai vu en tout cela trop de miroir noir et des terrains trop uniformément rouges. Embrassez-le de ma part, et dites lui de continuer.

MOI.

(47). Laissons M. Belle, lui et son *Agar*, je n'entends rien à cette peinture.

(50.) Béranger. *L'aumône.* Effet assez naturel, mais trop dur.

(51 et 52.) M.^{me} Berger. *Almaviva, Rosine, Figaro, Chérubin.* Ennuyeux. Beaumarchais était un peintre bien gracieux et bien spirituel ; étudiez Beaumarchais, ma belle madame Berger.

(55.) Bergeret. *Saint Louis à Damiette,* absent et pour cause. On assure que cet ouvrage n'est pas fait à demi, et qu'il pourrait bien n'être point au Salon cette année ; nous verrons dans deux ans si nous avons gagné à attendre.

LE BOSSU.

Vous me l'aviez bien dit, il est trop inégal, ce M. Bergeret ; il tombe de tout son poids dans son *Armide et Renaud.* Quoi donc ? Une femme sur le retour qui fait la grimace, un comparse d'opéra qui sourit froidement, une grande danseuse de chœurs qui verse à boire à la grimacière, des fruits de marbre enluminé, de l'eau, un tronc d'arbre et tout cela jaune et violâtre ; est-ce là cette enchanteresse qui veut séduire le chevalier Renaud ! est-ce là cette île si bien décrite par le Virgile italien ! Non, messieurs, non ; scène triviale de coulisses ; le pauvre Renaud s'ennuie, il va bâiller si cela continue, prenez-

y garde. Ah! bon Dieu, le voilà parti et vous aussi, et moi aussi; maudit peintre, j'ai failli me décrocher la machoire, mais remettons-nous et courrons voir *Philippe Lippi*. (56).

DIDEROT.

Sujet bien choisi, composition agréable; le patron trop peu étonné, quelques portions heureusement coloriées, ton général triste, affectation de l'école ancienne, et cependant avec ses défauts, tableau bon et que je voudrais dans mon cabinet, si j'avais un cabinet aux rives du Phlégéton.

(57.) Beaucoup mieux que le précédet; ouvrage que j'aime parce qu'il est vrai. Chacun ici fait bien son métier: le cardinal Massini suspend ses prières pour jeter encore un regard sur son ami expiré; Guaspre regrette sincèrement le Poussin, et sa douleur est partagée par tous les assistans: le seul qui n'y prenne point de part est ce joufflu d'enfant de chœur; il baisse les yeux; il pleurerait son père; mais le premier peintre de son temps! ce serait trop exiger de lui. Sagement pensé, sagement éclairé, accessoires précieux, couleur satisfaisante, bon, très-bon ouvrage. Bravo, Bergeret; mais plus de Renaud plus d'Armide, ou nous nous brouillerions; j'en

serais fâché au moins : car j'aime les hommes à talents.

(58.) Petit tableau de Chevalet, délicieux; *Michel Montaigne, enfant éveillé par son père, au son de la guitarre.* Belle tête d'homme, académie d'enfant trop sévère, et partant peu gracieuse : cette femme appuyée sur le dos du fauteuil, intéressante et naturelle; encore un bravo à l'artiste et adieu, car je ne veux pas voir ses portraits 59, 60 et 61).

MOI.

(62 à 66.) Benson. Dur et cru.

(67 à 70) Berlot. Mauvais, archi-mauvais. Cet homme ne tremble pas quand il pense à Granet et à Bouton. Quel intrépide *architecturier.*

Berré (71 à 78).

LE BOSSU.

Voilà de jolis tableaux, j'en veux avoir un s'il ne sont pas tous vendus : faites-moi ce marché, M. le mort; combien vaut-il ?

DIDEROT.

Moins que de Marne, plus que Le Prince et et Duclaux : ce sera cher; mais vous pouvez acheter.

MOI.

(80 à 86.) BERTHON. N'en disons rien. Que vous en semble?

DIDEROT.

Volontiers, il faudrait revenir sur le passé pour louer, et c'est trop de peines.

BERTIN (67). *Chérebert et Théodegilde*, paysage composé. Remarquons de beaux détails, un fond harmonieux, des premiers plans bien exécutés; mais ne louons pas ce chêne qui occupe le milieu de la scène; il est malheureusement venu, découpé et mauvais de couleur. M. Bertin est un homme de mérite; mais il est froid, ce n'est pas sa faute; c'est un malheur pour lui et pour nous.

(88.) BERTON (feu). Ce jeune homme donnait de grandes espérances, la mort l'a ravi aux beaux-arts; son début fut brillant, l'ouvrage que nous examinons en est bien loin; mais il était malade quand il l'exécuta; cette maladie fut le précurseur de son trépas, nous pouvons la déplorer doublement.

(89.) BESSA. *Aquarelle*, roses à cent feuilles.

(90.) BESSELIÈVRE. Froid, très-froid, trop soigné, c'est dommage. Quel charmant portrait

Isabey, Saint, Millet ou Mansion auraient fait de mademoiselle Môre, si elle eût prêté à ces artistes son joli visage. Que de grâces ! Que de candeur ! il me semble le voir ! oh ! non, car je suis devant le cadre de M. Besselièvre. Crispin le mélomane est triste, ce n'est pas là Moreau; Pouchard est affreux, et c'est la faute du peintre. Ah ! M. Besselièvre, vous êtes un homme aimable; mais pour Dieu travaillez, étudiez; voyez les maîtres, échauffez-vous; je ne puis vous pardonner ce glacial qui me tue. Vous pouvez réparer le temps perdu. Courage ! courage ! je veux absolument dire du bien de vous au Salon prochain.

(91 à 95) BIDAULT. J'ai tout dit sur M. Bidault dans ma critique du Luxembourg.

LE BOSSU.

Messieurs, si nous allons de ce train-là nous n'arriverons jamais à la fin ; voyons : accordons-nous sur un point. Laissons pour ce qu'il est, le commun des martyrs ; arrêtons-nous aux très-bons ou aux très-mauvais ouvrages, et nous aurons encore assez d'occupation; mais à demain, si vous voulez bien. Je suis déjà fatigué ; je veux me reposer.

MOI.

A demain.

CHAPITRE IV.

DIDEROT, LE BOSSU, MOI.

DIDEROT.

Toujours la même foule! vous aurez chaud, M. Bernard.

LE BOSSU.

Je vois là tels ou tels chefs-d'œuvre qui y mettront bon ordre. Allons, reprenez, lecteur.

MOI.

Bitter (98). *La clémence de François Ier*.

Quel peintre que cette Mlle Lescot! Composition, dessin, couleur, costumes, tout est bien dans cet ouvrage : Diane de Poitiers est si jolie, elle supplie avec tant de grâce, que le roi des galants ne peut refuser; il donne la main à la fille du coupable Saint Vallier, il la relève; et si la peinture avait plus d'un instant, nous le verrions embrassant cette femme qu'il ne peut se défendre d'aimer. Vive Mlle Lescot; elle soutient dignement la réputation qu'elle s'est faite.

LE BOSSU.

Ah ça! que dites-vous donc là avec votre M^{lle} Lescot? Il s'agit bien d'elle, ma foi ; regardez, c'est M. Bitter que nous avons sous les yeux, et vous divaguez en pure perte.

MOI.

Eh bien! prenez le contre-pied de ce que j'ai dit, faites-en part à cet artiste, qui s'est grossièrement trompé cette année, et dont la *Promesse de mariage* (99) ne me fera pas dire un mot de plus ou de moins.

BLONDEL (101). *L'Assomption de la Vierge.*

DIDEROT.

Beau talent. La Vierge est en l'air et monte bien naturellement; les assistants sont chacun dans une position agréablement étudiée, les groupes sont désunis, mais cela peut être excusé facilement. Brillant de couleur, cet ouvrage doit faire un très-bon effet sur un autel de paroisse ; je lui prédis un grand succès dans le monde religieux. Qui sait si moi-même je n'irai pas le revoir encore quand il sera en place? Oh! parbleu, avouez que Diderot, faisant le voyage des Champs-Élysées à l'église de Saint-Roch ou de Saint-Eustache, pour

contempler un tableau de la Vierge, sera une chose digne d'être publiée. *Vix pueri credent.*

MOI.

BOGUET (106). *Paysage historique.*

LE BOSSU.

Pour le coup, c'est trop, fort et M. le directeur du Salon aura sur sa conscience toutes les mauvaises plaisanteries qu'on pourra faire sur cette pitoyable image. Mais, je vous en prie, dites-moi quelle idée il a pris à ce pauvre M. Boguet de composer un paysage aussi ridicule, et de placer, on ne sait pourquoi, sur les rochers d'un torrent, une reine morte, dont la tête est ceinte encore de sa couronne? C'est, vous en conviendrez, par trop plaisant. Notez qu'ici je ne parle pas du *faire*, auquel je ne comprends rien, et de la couleur, qui me paraît absurde; je ne m'attache qu'à la pensée, qui est froidement rendue; peut-être est-il possible de faire mieux, mais je doute qu'on fasse jamais plus mal.

MOI.

BOILLY (110 à 113).

LE BOSSU.

Scène d'après nature, digne du pinceau de Téniers. Comme ils se poussent ces gens du petit

peuple, avides de mélodrames! La Gaîté joue gratis, et quelle pièce! *les Machabées*. On se tue à la porte, on étouffe en dedans. Je sais bon gré à M. Boilly de cette bamboche; je ne parle pas peinture, eh! puis-je en parler? ai-je le temps de voir si le dessin est roide, si la couleur est crue? Non, je m'intéresse trop au succès de cette fille, qui se fait presser pour entrer la première; elle entrera vraiment, et j'en suis content. Mais, que fait là ce beau monsieur à ruban rouge? vient-il pousser? Non, sans doute; qu'il s'en aille donc de là, il me gêne ainsi que sa belle dame, si sèche; ces deux personnages déparent cette jolie petite scène, que je crois voir de ma fenêtre par l'objectif de ma lunette.

DIDEROT.

Pour moi, je trouve plus plaisante encore cette querelle de cabaret : mêmes défauts que dans le précédent, mais aussi même vérité : ces deux femmes qui se battent à outrance sont on ne peut plus naturelles; l'une d'elles, si elle n'y porte un prompt remède, verra bientôt sa gorge sur son ventre; spectacle dégoûtant, et que je ne paierais pas deux sous; spectacle curieux pour les témoins de la scène, qui l'acheteraient bien cher. M. Boilly a un nom classique dans la *charge*; il le mérite

bien, malgré tout ce qu'on peut reprocher à son crayon et à son esprit.

MOI.

BOISSELIER (114, 115 et 116).

DIDEROT.

Vous êtes jeune, M. Boisselier; on peut vous donner de bons conseils; celui qui en est le plus capable est votre maître; demandez-lui ce qu'il pense de cet arbre tourmenté de formes, et qui tombe sans grâce; je m'en rapporte à son jugement, tâchez de faire comme moi.

MOI.

BONNEFOND (117). Ce jeune artiste n'a point démenti la bonne opinion que les amateurs avaient conçue de lui à la dernière exposition. Son marchand de gibier est un fort bel ouvrage; le dessin en est assez correct, le ton général ferme; mais la couleur un peu trop *criarde*, surtout dans la figure de la *Bressande*. Des détails d'une rare vérité, et surtout le chien qui flaire un lièvre pendu sur le dos du paysan, sont dignes du pinceau de Demarne. Si M. Bonnefond continue ainsi qu'il a commencé, j'ose lui prédire les plus grands succès, et la plus agréable réputation.

BONDS 121). Médiocre et froid portraitiste.

Je me rétracte pour la moitié, j'ai vu près de lui M. de Lacluze.

Bounot. (147 à 154). Distinguons le n° 151 pour le charme de l'imitation et la vérité des détails : le reste un peu dur d'effet ; les figures mal dessinées en général. Cette petite portion de critique ne peut balancer le bien que chacun s'accorde à dire du talent de cet aimable artiste, et auquel je souscris très-volontiers.

Bouillon (155). Quelle folie de vouloir imiter un maître comme le Poussin ; il faut rester à cent lieues de lui, quelque près qu'on en approche ; est-ce la peine de faire tant d'efforts ? *Oh ! imitatores servum pecus.*

Bouton (164, 165, 166).

LE BOSSU.

La réputation de cet artiste est parvenue jusqu'à notre Marais ; le petit nombre d'amateurs qui l'habitent se rappellent avec plaisir et ses *Thermes de Julien* et son *Calvaire de Saint-Roch*. Nos journaux ont beaucoup vanté ses ouvrages de cette année, et je vois qu'une fois nos journaux ont eu raison.

MOI.

Quelle franchise d'exécution ! quelle touche

vigoureuse et brillante! quelle profondeur de perspective! Cette colonne se détache grandement et sans charlatanisme; Gérard et Gros ne renieraient point ce tableau; c'est un véritable chef-d'œuvre du genre; je n'excepte rien dans mon jugement, pas même la figure de S‍t Louis, qui est bien posée, bien pensée, largement exécutée, et que peu de peintres d'intérieur auraient été capables de faire. Bouton a fait de grands progrès, il est définitivement classé; c'est un maître que les contemporains admirent, et auquel la postérité donnera l'épithète de *sublime*.

DIDEROT.

Que me restera-t-il à dire du *Charles-Édouard* que nous avons sous les yeux? Vous avez épuisé la louange, et je voudrais renchérir encore. Vous avez admiré la vigueur de la touche; ici j'en remarque la finesse. Vous avez loué cette colonne qui supporte la voûte du caveau sépulcral; ici j'en vois les débris qui me frappent par la vérité de leurs formes, et la liberté du pinceau, qui les a pour ainsi dire animés. Salut amical à M. Bouton, je le remercie du plaisir qu'il me fait éprouver, et je le félicite de son succès. Encore un petit compliment à ce charmant peintre, au sujet de son *Église de Montmartre :* délicieux, admi-

rable, divin; peut-être est-ce trop de la dernière épithète, à cause de ce vilain gueux debout devant l'autel de Saint-Pierre; eh bien, retranchez-là, mais écrivez les deux premières en lettres d'or sur les quatre côtés du cadre.

MOI.

Cochet (M^{lle}) (231). *Cérès.*

DIDEROT.

Indigne de nos regards; caricature de dessin et de couleur; et je l'ai dit quelque part: *Toute caricature est de mauvais goût.*

MOI.

Colson (234). *S^t Charles Borromée communiant les pestiférés de Milan.*

DIDEROT.

Encore un tableau d'église; envoyez-le de ma part à quelque curé de campagne; laissez-y surtout son numéro, et écrivez au-dessous: *Exposé au Salon royal du Louvre en 1819.* Le curé sera ravi, les marguilliers ravis, les paroissiens ravis; quant à l'artiste, je ne sais ce qu'il en dira; mais ne l'en croyez pas, et conseillez-lui de faire mieux à l'avenir.

MOI.

Couder (242). *Leçon de géographie au collège de Reichnau.*

LE BOSSU.

Quoi, ce joli petit ouvrage est de l'auteur déjà célèbre du *Lévite d'Éphraïm?*

MOI.

Sans doute, et je suis étonné que vous ne reconnoissiez pas dans cette charmante production le pinceau qui traça d'une manière si vraie *la Mort de Masaccio.*

LE BOSSU.

Attendez-donc, si fait vraiment; c'est bien la même grâce, la même expression.

MOI.

Avouez que cette composition est spirituellement arrangée. Au centre, un groupe d'écoliers peu attentifs à la leçon que leur donne un vieillard (leçon) que par parenthèse, je crois d'arithmétique, car je vois le professeur comptant sur ses doigts); à droite, un jeune homme debout, devant un globe terrestre sur lequel il montre de la main gauche à ses deux élèves, la France, qu'il indique encore de la main droite sur une carte

posée près de lui ; mais quel est ce jeune homme ? C'est un proscrit, je n'en puis douter ; son regard est tourné vers le ciel, il est suppliant, mais noble : la position de son doigt m'indique qu'il est Français ; le lieu de la scène, que c'est un proscrit illustre ; ses traits, que c'est un homme né sur les degrés du trône, et qui, victime à la fleur de son âge de cette catastrophe épouvantable qui détruisit tout pour tout régénérer, se vit réduit sur la terre d'exil à l'état obscur de professeur. Combien son malheur m'intéresse, et combien je suis touché de sa résignation. Il est grand dans sa disgrâce, il sera grand dans la prospérité. Que cette tête est belle, que cette pose est simple, combien elle est expressive ! ! Et cet homme âgé, assis à gauche, que peut-il être ? est-ce un parent, un ami ? Je ne sais lequel des deux ; mais à coup sûr il est dans la confidence. Il connaît le prince, sa contemplation est naturelle, il a interrompu sa lecture pour regarder son illustre ami, peut-être est-il Français lui-même ? tout me porte à le croire. Quel que soit son pays, le sentiment de pitié qui l'anime est sublime ; cette création de l'artiste est infiniment louable. Ah ! M. Couder, vous m'avez fait passer là un moment des plus agréables. Je vous félicite sincèrement, et du mérite de votre conception, et du *faire* qui distingue votre ouvrage ;

mais tenez, si ce n'est pas être trop téméraire que de vous donner un conseil, enlevez, croyez-moi, du fond de votre tableau, ce maître qui gronde si haut son écolier indocile. Je l'entends, et les pleurs de ce petit coquin détournent mon attention du sujet principal. Cet épisode est absolument inutile à l'ensemble de votre ouvrage. Supprimez-le, ou faites en sorte que des glacis le repoussent vers des plans plus reculés, ce qui, soit dit en passant, ne nuirait pas au reste de la composition en y introduisant plus d'air et en séparant mieux le premier plan des deux autres. Pardonnez-moi cette remarque minutieuse, mais j'affectionne tant votre talent et vos productions, que je voudrais voir l'un et les autres parfaits. Ce tableau de chevalet est délicieux; mais que son succès ne vous fasse pas oublier que votre talent vous appelle à peindre le genre historique, vous perdriez beaucoup trop à cet oubli, et les amateurs de la belle peinture auraient trop à s'en plaindre. Disons en passant un petit mot de votre *Michel-Ange*, cette scène est bien arrangée, l'effet de lumière largement rendu, et la couleur on ne peut plus vraie. Mes compliments, mon cher M. Couder, pour ce joli petit tableau : allons, je vous attends à l'année prochaine, j'aime à penser long-temps d'avance aux plaisirs que j'espère.

Coupin de la Couprie (247).

Le ministre du bon Henri s'est fait conduire devant le monument qui renferme le cœur de son maître et de son ami; des larmes s'échappent de ses yeux, l'expression de sa physionomie est touchante, le caractère du personnage est bien rendu, et, sous tous ces rapports, l'ouvrage de M. Coupin est fort satisfaisant; mais qu'il me soit permis de lui faire observer que son tableau manque d'air et que son architecture trop terminée, et par cela trop rapprochée de l'œil du spectateur, nuit à l'effet général. Je ne parlerai pas de ce petit Page debout et vu par derrière; il y a du jésuitisme dans cette idée du peintre. Que fait là ce jeune homme? pleure-t-il? Oui, sans doute; il fallait donc nous le faire voir. Est-il indifférent? il fallait alors s'abstenir de le mettre en scène. Règle générale, M. Coupin, toute figure inutile dans une composition est une grande faute. Réfléchissez bien à cela, et promettez-moi d'y penser dans l'exécution de votre premier tableau.

MOI.

Crépin (251). *Combat de la* Poursuivante, *frégate française, contre* l'Hercule, *vaisseau de ligne anglais.* Celui-ci ne pouvant tenir contre le feu de son adversaire, bien inférieure cependant

en force, est réduit à prendre la fuite. Je sais bon gré à l'artiste d'avoir représenté dans un bon tableau, un trait honorable pour notre marine. Pourquoi ce zèle est-il si rare? Pourquoi la plupart des artistes mettent-ils sans cesse à contribution l'histoire ancienne? craindraient-ils de dégrader leurs pinceaux en retraçant les exploits ou les vertus des Français de notre âge? Je suis si content de l'idée de M. Crépin, que je n'ai pas le courage de lui reprocher les rochers mesquins et les figures molles dont il a gâté le devant de sa composition. L'auteur du *Combat de la Bayonnaise* doit savoir combien je l'estime, en ma qualité d'amateur de peinture et d'officier de marine.

Dabos (254). *La fuite en Égypte.* Tableau médiocre, mais excellent pour son auteur : tableau qui pourrait figurer à Meudon, Saint-Mandé, ou Saint-Cloud, mais qui ne devrait pas se trouver au salon de 1819.

(255) *Intérieur d'une cuisine.* Mou, et de mauvais goût; pauvre ouvrage.... Ah! M. Dabos, rendez grâce au démon propice qui a poussé votre épouse à faire de la peinture; sans elle!.....

Debon (M^{me}) (268 à 272). *Peintures sur porcelaine.* Inférieures à celles de M^{me} Jacquotot;

mais cependant remarquables par la couleur et le fini du travail.

Degeorge (275). *Un Christ au tombeau.* Aucun souvenir de l'école de David. Point d'expression ; composition froide et sans effet ; académie mal dessinée et mal peinte ; ouvrage presqu'aussi médiocre que celui de Paulin Guérin.

Deharme (M^me) (277).

DIDEROT.

Ah ! des fleurs emblématiques, des vers explicatifs, et tout cela de la même force ! des lys, des olives, un tournesol, un chêne, un lézard et un vers de treize pieds. Bravo, M^me. Deharme, peintre et poëte à la fois ; double titre à l'immortalité ; ne vous endormez pas toutefois sur vos premiers lauriers, arrangez de nouvelles allégories, invoquez encore une fois votre Apollon, rampez si vous le trouvez beau, les courtisans vous en sauront beaucoup de gré, les trésors du gouvernement vous seront ouverts, la *Quotidienne* et le *Drapeau-Blanc* vous prodigueront des éloges, mais nous et tous les vrais amateurs répéterons avec Labruyère : la flatterie, quelque forme qu'elle emploie, excite le mépris de tous les honnêtes gens.

MOI.

De Juinne (280). S¹ *Fiacre refusant la couronne.*

LE BOSSU.

Pour le coup, seigneur Diderot, applaudissez ; voilà un tableau d'église, fait d'après vos principes ; ce ne sont ni des grils de fers, ni des flèches sanglantes, ni des roues ergotées ; ce ne sont plus ces diables épouvantables qui effraient et qui sont absurdes ; c'est une leçon de philosophie, c'est le fils d'un roi, devenu jardinier ; c'est l'héritier légitime de la couronne d'Écosse, préférant aux vains honneurs de la pourpre royale, les plaisirs tranquilles de la solitude. Grande leçon pour les rois, grande leçon d'humilité pour les chrétiens.

DIDEROT.

Oui, épigramme sanglante contre les rois, épigramme plus sanglante encore contre vos chrétiens aristocratiques dont les homélies quotidiennes et hebdomadaires prêchent la servitude par amour du pouvoir. Demandez à tous ces gens-là ce qu'ils pensent de ce bon S¹ Fiacre ; esprit rétréci, indigne héritier du trône, voilà tout ce qu'ils répondront. Demandez aux prêtres ce qu'ils

en pensent, vous les verrez hausser les épaules sans rien répondre. Quant à moi ce tableau me plait infiniment pour la pensée, qui est vraiment philosophique, pour la composition, qui est sage, pour le dessin, qui est correct, et pour la couleur, que je trouve satisfaisante. Je suis fâché de voir, au milieu de cette belle toile, ce trophée qui occupe trop de place et qui est de mauvais goût; ce défaut est le plus apparent et ne mérite qu'un bien petit reproche. Mon compliment donc s'il vous plaît à M. de Juinne. Engagez-le à continuer et prédisez-lui de brillants succès.

MOI.

(281.) *L'été.*

LE BOSSU.

Joli petit ouvrage d'un homme de mérite, mais que je n'aime pas. Les allégories me paraissent toujours ridicules et je ne pardonne à celles de Rubens qu'en faveur de la couleur de ce grand maître.

MOI.

De la Noé (294.) *Mort d'Alcibiade.* Premier ou second début d'un jeune homme qui doit soigner davantage son dessin

Delassus (296). *Bivouac d'artillerie à cheval.*

DIDEROT.

Malheureuse victime d'Horace Vernet.

DELAVAL (297). *Clotilde exhorte Clovis à embrasser la religion chrétienne.*

DIDEROT.

Composition ridicule; couleur tranchante. Nous verrons plus tard le même sujet traité par M. Laurent. Pauvre M. Delaval; tuez ce terrible M. Laurent, tuez ce terrible M. Picot qui a fait un chef-d'œuvre de Psyché et l'Amour; brûlez la femme adultère de Poussin; et quant à vos portraits, regardez votre Laroche-Jaquelin de l'année dernière, il est capable de vous redonner du courage pour l'année prochaine.

MOI.

Ah! messieurs (304). Le portrait du V^{te} Dubouchage. Ce bon M. de Forbin, comme il connaît bien les convenances : n'ayez pas peur qu'il fasse à M. Dubouchage l'affront de le mettre en regard du radeau de la Méduse; il ne veut pas exposer son front bilieux à rougir devant des malheureux qui le maudissent. Si j'étais de M. le Pair ex-ministre de la marine, je ferais à M. le directeur du Musée une longue visite de remercîment, et je ne me croirais pas encore quitte envers lui.

Delorme (512) *Descente de Jésus-Christ dans les limbes.*

LE BOSSU.

Que veut dire tout ce charivari de justes, de réprouvés, de couleurs rouge, bleue, verte et blanche? en vérité je n'y conçois rien, et si je ne savais que cet ouvrage est de M. Delorme dont j'ai entendu faire l'éloge, rue des filles du calvaire, je ne pourrais croire qu'il fût de lui.

DIDEROT.

De grands défauts déparent cette composition : l'incorrection du dessin, l'absence totale du goût et de l'harmonie, la mauvaise disposition des figures qui entourent le rédempteur du monde; et cependant elle n'est point sans quelque mérite. Avec du travail et des sujets plus heureux M. Delorme fera mieux, je l'espère pour lui et le désire dans l'intérêt de l'école française.

MOI.

Demarne (317 à 323). L'un des plus grands talents dont se puisse glorifier notre siècle. Cet artiste extraordinaire âgé de plus de soixante ans a conservé la légèreté et toute la grâce qui le caractérisaient il y a vingt ans; son dernier ouvrage semble toujours être préférable à celui qui l'a pré-

cédé, et cependant depuis trente ans il fait des chefs-d'œuvre. Les amateurs admirent avec raison les deux tableaux qu'il a exposés cette année sous les numéros 520 es 521. Ce sont deux productions étonnantes pour le mouvement et la vérité des poses, pour le fini du travail et le brillant de la couleur. M. Demarne a pris depuis long-temps son rang parmi les premiers peintres d'animaux ; l'ombre de Paul Potter n'aura point à frémir si je l'évoque ici, pour lui comparer, un homme qui par des travaux assidus a su se faire un nom désormais immortel

DESMOULINS (de 534 à 559).

DIDEROT.

Tous les genres de peinture, ont fait cette année d'heureuses acquisitions; les débuts ont été brillants et donnent pour l'avenir les plus belles espérances. Celui de M. Desmoulins n'est pas des moins remarquables ; il paraît avoir adopté la manière de M. Bouton. Qu'il y prenne garde cependant; brillant et riche d'harmonie, ce maître sacrifie quelquefois au charme de l'effet, la vérité et et la chaleur de la couleur; adroit et spirituel, sa touche est tour à tour large ou précieuse et tout commençant qui n'aurait pas la même facilité, tout artiste qui sans discernement voudrait mar-

cher dans la même route, pourrait courir le danger de se perdre. M. Bouton est sublime dans un genre qu'il s'est créé; ses imitateurs ont tout à redouter de leur servile admiration : cet avertissement, que je donne en passant à **M. Desmoulins**, n'a pas encore d'application directe dans les ouvrages que nous avons de lui, et nous ne pouvons que louer la grâce de son exécution et la flexibilité de sa touche. Son coloris est en général agréable; peut-être n'est-il pas assez varié. Le Raphaël, dans son atelier, et Lesueur, dans le cloître des chartreux, sont de charmants petits tableaux; nous pouvons mentionner non moins honorablement le *duc de Montmorency au tombeau de sa mère*, et le *comte de Comminge à l'abbaye de la Trappe*. Nos compliments donc à M. Desmoulins, auquel nous souhaitons pour l'avenir de nombreux lauriers.

MOI.

Desoria (340). *Pierre Corneille chez lui dans une soirée d'hiver;* tableau sans effet : il faut renvoyer M. Desoria à M. Couder, ce dernier lui apprendra quel parti on peut tirer de la lumière dans les compositions nocturnes. (341.) *L'adoration des Bergers;* peinture du moyen âge et qu'on devrait rougir de produire au dix-neuvième siècle.

Destouches (344). *La résurrection de Lazare.*

DIDEROT.

Cette grande production mérite une attention particulière; elle partage avec celle de M. Guillemot l'estime des connaisseurs. Une grande conformité dans le sujet a conduit les deux artistes à des compositions à peu près semblables; et si l'on reconnaît dans l'ouvrage de M. Guillemot une plus belle disposition de la scène, on doit à M. Destouches la justice d'avouer qu'il a su répandre dans le sien un intérêt plus grand avec des moyens plus simples. Le Christ de M. Guillemot est peut-être plus divin, celui de M. Destouches me paraît plus beau de caractère, quoique d'un dessin moins correct. Le Lazare ressuscitant est infiniment supérieur au fils de la veuve de Naïm; le torse surtout est d'une beauté d'exécution qui me ferait pencher en faveur de ce tableau. Cette jeune femme vêtue de vert, et dont les bras sont étendus vers le cadavre ranimé, me paraît très-dramatique; je ne sais quel est ce personnage mais il me fait un plaisir singulier. La couleur de cet ouvrage est peut-être un peu trop brillante, mais elle ne manque pas de vérité. M. Destouches est dans une bonne route; qu'il fasse de nouveaux efforts et de nouveaux succès

viendront ajouter à sa réputation naissante. L'histoire appelle cet artiste; s'il lui est possible de répondre à cet appel, qu'il le fasse sans tarder. Il faut beaucoup de mérite pour bien peindre les figures drapées, mais il en faut plus encore pour bien peindre *le nu*. Je voudrais, à la prochaine exposition, rendre à M. Destouches pour une composition historique (j'entends de celles qui ne sont pas tirées du nouveau testament) le même tribut d'estime que je me plais à lui payer aujourd'hui pour son Lazare ressuscité. Le soin de sa gloire m'est cher; j'espère qu'il ne le sera pas moins à cet artiste, qu'on dit animé d'un véritable amour pour son art.

LE BOSSU.

Je suis enchanté que vous ayez une aussi bonne opinion de M. Destouches, je vous assure que c'est là ce que tout le monde pense de lui; on le dit inaccessible à la flatterie, et sa modestie est de bon augure; je puis vous apprendre que, véritable enfant d'Apollon, il consacre ses loisirs à l'étude de la poésie et que son premier essai (*épitre au Poussin*) fait honneur à son goût et à son talent.

MOI.

DEVILLERS GEORGE (345). *Pan et Syrinx.*

DIDEROT.

Ce tableau me rappelle le triste ouvrage d'un peintre d'enseignes, qui n'ayant pu vendre aux marchands de vin de Paris et de la banlieue un Silène dégoûtant, qu'il regardait comme son chef-d'œuvre, et le chef-d'œuvre de l'art, vint le présenter au directeur du Salon en 1765. Le directeur lui fit compliment, car de tout temps les directeurs ont été fort polis, mais il refusa le Silène : le peintre indigné l'exposa au pont Notre-Dame ; le mépris des passants justifia le mépris de M. le directeur, et l'artiste mourut de chagrin et de faim. Si je vous raconte cette histoire ce n'est point pour établir une comparaison, car il n'y en a point à faire ici : le Silène était détestable, le *Pan et Syrinx* n'est que mauvais ; voilà le seul rapprochement : le Silène fut refusé ; le *Pan et Syrinx* a été reçu (ce qui prouve, en passant, qu'on était plus difficile autrefois, ou que le peintre du Silène n'avait point de protections) ; l'artiste en enseignes mourut de chagrin, M. Devillers au contraire est très-content de lui : la faim, de concert avec la douleur, abrégea la vie du malheureux *Crouton* ; les protecteurs de M. Devillers, car il faut qu'il en ait eu de puissants pour faire recevoir son tableau, ne le laisseront pas sans secours s'il ne le vendait pas. M. Géor-

ges est donc dans une position toute différente que celle où se trouva l'ouvrier de 1765; il n'y a donc pas de comparaison, parconséquent point de motif pour que l'amour-propre de M. Georges soit blessé, ce qu'il m'importait de faire observer, car je vous ai vu tout disposé à demander satisfaction pour lui, satisfaction que je me serais vu embarrassé de donner, car je ne sais ce que c'est que de se justifier sans motif. Si vous connaissez donc M. Devillers Georges, conseillez-lui de faire des tableaux qui ne rappellent plus des anecdotes désagréables; et dites-lui bien surtout que *je ne veux lui causer nul ennui, ce ne sont pas là mes affaires.*

MOI.

DROLLING (353). *Orphée perdant Eurydice.*

LE BOSSU.

Ne dites point de mal, je vous prie, de ce jeune homme; j'estime son talent qui doit le rendre digne du nom qu'il porte. Feu son père, victime pendant sa vie de l'injustice des hommes, eut à gémir sur son lit de mort de n'avoir pu compter, parmi ses nombreux lauriers, le laurier académique, qu'il avait vu tant prodiguer. Cette affligeante pensée empoisonna ses derniers moments, et sa mémoire recommande aux contemporains qui surent l'admirer et le plaindre, le

digne héritier de son nom qui, dans une route différente, a su déjà cueillir une palme qu'il est si glorieux de mériter.

DIDEROT.

Je n'ai point de mal à dire de votre protégé ; mais j'ai quelques conseils à lui donner. M. Drolling, lui dirai-je, quand vous voudrez composer un ouvrage de sentiment, défiez-vous de ces expressions communes qui peuvent plaire sur un théâtre, où tous les effets sont petits ou exagérés ; défiez-vous de ces poses maniérées qui accusent trop l'usage du mannequin ou les grâces affectées des danseurs ; votre Orphée est ridicule dans son attitude ; et si le bras droit de ce personnage est beau, très-beau, sa jambe du même côté est très-médiocre : quand à sa physionomie elle est triviale ; est-ce là cet homme qui a franchi les portes de l'enfer pour reconquérir une épouse chérie ? Non ; sa douleur est froide : et puisque vous aviez conçu une scène d'opéra, il fallait faire exprimer à votre *amoureux* la douleur qu'il ressent lorsqu'il s'écrie :

> Eurydice, Eurydice,
> Hélas ! pour moi plus d'espérance ;
> J'ai perdu tout mon bonheur.

Relisez ces mots où la passion est peinte d'une

manière si vraie; regardez après le visage inanimé de l'amant d'Eurydice; prenez votre grattoir, effacez; enfantez un homme qui pense, qui sente, qui exprime ce qu'il sent, et souvenez-vous que dans tous les arts d'imitation le pire de tous les défauts est de ne produire sur l'âme du spectateur aucune des impressions qu'il a besoin d'éprouver. Voulez-vous que je vous loue? je vous parlerai du groupe de Mercure et d'Eurydice; il est beau, aérien, et je ne puis qu'applaudir à la manière gracieuse dont vous avez su le disposer. Voulez-vous que je vous dise franchement ce que je pense de la couleur générale de votre tableau? elle est solide, mais peut-être trop brillante: ce vice est aujourd'hui très-commun, et d'autant plus répréhensible chez vous, que je vois (354) une figure de *la Force* très-satisfaisante sous ce rapport, et à laquelle il ne manque pour être parfaite qu'un caractère plus énergique et un dessin plus mâle. Ma critique est sans doute un peu sévère; mais elle prouve le cas que je fais de votre talent, et la part que je prends à vos progrès. Votre amour-propre vous dit que vous savez mieux que moi ce qui constitue un bon ouvrage, je vous l'accorde; mais examinez, sans paternité, votre Orphée, il vous dira hardiment que vous en avez menti. Pour finir avec vous,

bon jour, mon cher M. Drolling, bon courage. Étudiez beaucoup les philosophes, les auteurs dramatiques; vous apprendrez avec eux à connaître le cœur humain, ce travail vous sera du plus grand secours, et au Salon prochain je suis sûr qu'il aura déjà produit quelque heureux fruit.

MOI.

Drouillière (366). *Candaule, roi de Lydie.*

LE BOSSU.

Oh! l'indécente femme! Retirons-nous d'ici, car qui peut nous assurer que dans son sommeil, sans respect pour notre odorat, elle..... Oh fi! la vilaine idée; mais aussi pourquoi mettre à découvert un gras et énorme derrière qui me saute au nez? Et ce niais de roi qui montre complaisamment à Gygès tous les charmes de son épouse; combien je le méprise: il me fait pitié et me dégoûte. Détestable idée du peintre; n'avait-il rien de mieux à nous offrir que les sottises d'un mari? Brisez vos pinceaux, M. Drouillière, ou faites des ouvrages qu'on puisse voir.

DIDEROT.

Vous êtes bien modéré, M. Bernard; pour moi, je suis plus irrité que vous: je trouve, comme

vous, absurde le choix de l'artiste ; mais plus que cela, je trouve ignoble la caricature qu'il a faite de l'Hermaphrodite : on peut voler les anciens, mais quand on a cette hardiesse, au moins ne faut-il pas faire rougir les gens qu'on vole.

MOI.

(557.) *Mentor et Télémaque.* Tableau de concours, presqu'aussi mauvais que le précédent.

Dubufe (563). *Jésus-Christ apaisant une tempête.*

DIDEROT.

Tableau évangélique, sagement composé ; le Christ est noble et bien détaché du fond ; le groupe de passagers dans la demi-teinte est bien exécuté ; l'effet de l'ouvrage est satisfaisant : un compliment donc à M. Dubufe, que je voudrais voir choisir d'autres sujets dans lesquels il réussirait sans doute très-bien.

MOI.

Ducis (570).

LE BOSSU.

Au feu ! au feu !!

DIDEROT.

Qu'avez-vous donc ? Doucement, si l'auteur vous entendait !! et d'ailleurs, faut-il crier si fort,

au feu parce qu'un tableau est d'un ton éclatant, d'une couleur tranchante et rouge? Je suis, moi, d'un avis tout-à-fait opposé. Loin de me paraître chaud cet ouvrage me glace; la scène n'est point animée; le cardinal Cinthio, ami du Tasse, vient poser sur la tête du poëte expiré une couronne triomphale; mais il le fait d'un air impassible; la douleur des assistants est muette, leurs regrets sont faiblement exprimés, et ces lauriers si verts, que le crêpe devait recouvrir, ces lauriers, qui devaient ajouter encore à la tristesse de la cérémonie funèbre, me gênent par leur contraste. La composition entière manque d'âme, et le clinquant du coloris ne fait que mieux ressortir ses malheureux défauts. Quittons, s'il vous plaît, cette place; je ne veux pas regarder plus long-temps une production qui me fait regretter celles que l'auteur exposa il y a plusieurs années. Je donne un coup d'œil sur son *Van-Dick* (371). Quoiqu'un peu mou de dessin et d'exécution, ce petit ouvrage est bien supérieur à celui que nous venons d'examiner; il a un certain mérite que je ne connais pas; je le vois peut-être trop en amateur; les dames qui s'y arrêtent avec intérêt, avec plaisir, ne le voient pas d'un même œil : les dames lui font une sorte de succès, et celle-là en vaut bien une autre.

Duclaux (377 à 380).

Les premiers débuts de M. Duclaux firent espérer aux connaisseurs qu'un émule de Berré disputerait à cet aimable peintre d'animaux la seconde place du genre où brille M. Demarne; mais soit que d'autres occupations l'aient empêché de faire des études suivies, soit que par une fatalité qui semble poursuivre tous les jeunes gens qui commencent avec succès, il ait eu depuis de moins heureuses inspirations, je le trouve sensiblement dégénéré, et je dis avec douleur : *Quantùm mutatus ab illo*. Je ne puis toutefois m'empêcher d'applaudir aux efforts qu'il a faits cette année; son *Convoi* (379) se fait remarquer par des détails agréables, un fond de paysage gracieux et bien exécuté et un ton de couleur très-harmonieux. Son combat des taureaux (377) ressemble un peu trop à de la porcelaine; le paysage en est froid et sec, les animaux bien représentés, mais aussi secs que le paysage; et cependant ce petit ouvrage fait plaisir, il renferme un certain prestige qui annonce un véritable talent.

Dufau (381). *Gustave Vasa haranguant les habitants de la Dalécarlie.*

LE BOSSU.

Le neveu de Kannston, fugitif, caché sous les habits d'un mineur et haranguant des hommes dont il partage les travaux et dont il veut se faire des partisans, me semblait un beau sujet pour la peinture; mais je suis désenchanté. Au milieu de cette foule, je ne vois pas un enthousiaste, je ne vois aucun de ces hommes ardents que la fureur des partis fait éclore; il n'y a dans cette confusion de personnages, ni passion, ni intérêt, ni force, ni sentiment. Et ce Gustave, que fait-il là? il ressemble au *raisonneur* de la parade du boulevard. Est-ce ainsi que se présente un chef de parti? Allons, M. Vasa, un peu plus de noblesse, un peu plus de mouvement; tâchez de vous faire comprendre de ces gens-là, ils vous écoutent d'un sang-froid qui devrait vous désespérer. Et vous, M. Dufau, si vous voulez peindre de nouveau quelques scènes de la nature de celle-ci, courez nos cafés, voyez nos énergumènes politiques, prenez vos crayons et saisissez la nature sur le fait. En vérité, seigneur Diderot, je ne sais si vous êtes de mon avis, mais moi je trouve ce tableau pitoyable, car il pèche par la pensée, et cette qualité ne me paraît pas moins indispensable à la peinture qu'à la poésie.

DIDEROT.

Mon opinion est absolument conforme à la vôtre; cependant je puis adoucir la rigueur de votre jugement, qui serait désespérant pour l'artiste s'il le prenait au pied de la lettre. Quelques portions de cet ouvrage semblent indiquer que son auteur avec des soins, des études bien dirigées, pourra faire beaucoup mieux un jour. Je l'engage donc à recommencer sur de nouveaux frais, à choisir des sujets plus simples, parce qu'ils seront moins difficiles à composer, à travailler un peu plus son exécution, et surtout à ne point négliger cette partie de la peinture que tout le monde peut juger, que tout le monde juge sévèrement, la couleur; et sur cela, bon jour à M. Dufau.

MOI.

Dunouy (593 à 406). Grande abondance qui dément le proverbe. Un petit compliment *franc de port* à M. Dunouy, pour deux ou trois petites études bien faites; mais en revanche un grand reproche pour ses tableaux et surtout pour celui numéroté 594. Je n'ajouterai rien à ce que je viens de dire. M. Dunouy se croit un bon paysagiste; cet excès d'amour-propre nuirait à tout homme qui aurait quelques dispositions; quand à lui, il peut le nourrir sans rien craindre; il a pro-

duit son chef-d'œuvre, et Paris l'a jugé avant moi. Adieu à M. Dumouy pour toujours.

Duperreux (407). Tableau fait en conscience. Dieu! que de peines s'est donné ce M. Duperreux pour refléter dans l'étang de Fontainebleau le château d'Henri IV. Ingrat public, qui ne lui en sais aucun gré; tu veux donc qu'il brûle sa palette; tu ne veux pas encourager ses efforts! et moi, j'oserai élever ma voix contre la tienne, j'applaudirai aux soins de M. Duperreux; et tout en blâmant ses figures mal dessinées, ses détails mesquins et son exécution forcé, j'avouerai que l'aspect général de son tableau est agréable, et que, placé un peu plus haut qu'il ne l'est, cet ouvrage ne serait point indigne d'une galerie historique.

Duval-le-Camus (417 et 418).

DIDEROT.

Ce baptême de M. Duval me rappelle un ouvrage charmant, *le baptême russe* de Leprince; si sa composition n'est pas la même, plusieurs figures ont un intérêt non moins grand : la disposition de la scène est naturelle, chacun des personnages est bien à son affaire; j'aime en vérité ce petit tableau, et je le préfère de beaucoup à ces deux invalides jouant au piquet. Trop d'affectation à rappeler la manière de Drolling, trop

d'uniformité dans la répartition des lumières, nuisent beaucoup à cette petite production. Je suis persuadé que lorsque M. Duval, entièrement livré à ses propres moyens, voudra nous donner quelque chose de neuf, il y réussira très-bien. Je lui conseille de hâter cet instant, et de ne prendre, des maîtres qui sont dignes de lui servir de modèles, que la verve, le sentiment du vrai qui les distingue; sans cela, froid imitateur ou copiste sans esprit, il se verrait au dernier rang, lorsque son talent peut le placer un jour, au premier.

MOI.

FEULARD (437). Un cadre de miniatures. L'artiste semble avoir eu honte d'avouer qu'il exposait chaque jour ses cadres au Palais-Royal: n'a-t-il donc pas vu la notice de Mansion. Mais, me dira-t-on, Mansion fait très bien, et lui seul a pu braver le préjugé attaché aux productions de ce lieu. Tant qu'il vous plaira. C'est à M. Feulard à faire aussi bien que Mansion, ou s'il n'y peut parvenir, à ne point rougir du domicile qu'il a choisi. Du reste, mou, faiblement dessiné, uniforme de couleur, voilà M. Feulard; et cependant tous ses portraits ne sont pas sans quelque mérite.

MOI.

FORBIN (le comte de). Nous chercherions en

vain l'*Inès de Castro* de cet artiste; elle n'a fait qu'une courte apparition dans le grand salon. Cependant, l'auteur profitant de quelques observations judicieuses, l'avait déjà retirée une fois pour y faire des corrections nécessaires; il l'avait remise le lendemain : je ne sais si les derniers jours de l'exposition la verront encore; dans ce cas, je souhaite n'y plus retrouver un moine, à droite, dont la tête était sans caractère; un grand chien, à gauche, dont le dessin était pitoyable, et qui ne servait pas même de remplissage. Il est à regretter toutefois que M. de Forbin ait privé le public de cette copie corrigée d'un ouvrage qui avait eu, il y a quelques années, le plus grand succès. Je ne sais pourquoi il s'est dérobé sitôt aux éloges qu'on lui prodiguait : y aurait-il là-dedans de la coquetterie? Je veux bien ne pas le croire, cela serait par trop ridicule (1).

MOI.

FROSTÉ (469). *Le bon Samaritain.*

DIDEROT.

Bien vraiment, très-bien composé : trois figures,

(1) L'ouvrage de M. de Forbin a reparu, je ne vois pas ce qui a pu motiver son second départ, j'ignore ce qui a pu motiver son retour.

et toutes les trois d'une bonne expression. Cet ouvrage est d'un genre sévère; cependant l'auteur a su y mettre une grâce charmante; c'est une grande qualité dont il faut lui savoir gré, ainsi que de la sagesse de sa couleur et de la pureté de son dessin. Ses fonds sont peut-être trop rapprochés du spectateur, c'est un vice d'exécution qu'il eût été facile de faire disparaître. M. Frosté a fait un bon tableau; mais il le cède de beaucoup à celui de M. Schnetz sur le même sujet. Il est toutefois glorieux d'être remarqué après M. Schnetz : que M. Frosté ne me sache donc pas mauvais gré du rapprochement que j'ai fait dans l'intérêt de la vérité.

MOI.

GAILLOT (471). *Conversion de S^t Augustin.*

LE BOSSU.

Vous pourriez faire à M. Gaillot à peu près les mêmes compliments et les mêmes reproches qu'au précédent. La composition de son ouvrage est pleine d'enthousiasme et de simplicité; le caractère de son dessin est grand, et la couleur assez naturelle. Le saint converti est d'une belle expression. M. TARDIEU (*Conversion de Joyeuse*, 1059) doit aller à l'école de M. Gaillot, il y a apprendra comment on peut, avec noblesse, béatifier un débauché; ses conceptions en deviendront moins

ridicules, et le public édifié ne rira plus quand il devrait être amené à méditer sur le néant des vanités humaines.

MOI.

GARNEREY (Auguste) (474 à 478). Aquarelles faites avec goût et esprit. Le public remarque avec plaisir celle indiquée par le 478e no, où l'auteur rivalise de grâce et de vérité avec MM. Redouté et Bessa : ses roses trémières sont d'un bon travail, et si ce genre, peu estimé, était toujours traité avec cette supériorité, j'ose croire qu'il reprendrait bientôt faveur.

GARNIER (487). Je n'ai rien à dire de M. Garnier ; si je me permets de trouver son tableau froid et sans effet, il se fâchera ; il vaut donc mieux garder le silence, quoiqu'en plus d'un cas le silence soit injurieux.

GASSIES (492 à 497). *Hommes de peu de foi, pourquoi avez-vous douté?* Telles sont les paroles dont M. Garnier a tiré un bon parti : si je voulais faire des observations techniques sur cet ouvrage, plusieurs se présenteraient à ma plume, et j'aurais à répéter ce que plusieurs Aristarques quotidiens ont dit ; cette répétition serait d'un médiocre intérêt, et M. Gassies, persuadé par sa modestie qu'il n'a pas exposé un tableau parfait, entendrait

avec peine des redites désobligeantes. Toutefois je dois à ce jeune artiste la vérité tout entière ; si je loue sa composition, je blâme sa couleur, et si quelque chose me surprend dans cette grande production, c'est qu'elle soit aussi bien disposée. Ce coup d'essai est heureux et promet à son auteur des triomphes nombreux s'il marche dans une bonne route, ce à quoi je le suppose très-disposé.

J'aime beaucoup moins sa *dernière Communion de S^t Louis*. Sa composition me paraît mal entendue, ses lignes mal disposées : pourquoi, en effet, le S^t Louis, près d'expirer, est-il à genoux sur un lit ? Ne devrait-il pas être assis et soutenu par des écuyers ? Cette position plus vraie, aurait amené naturellement le prêtre à ne pas élever l'hostie presque aussi haut que sa tête, ce qui lui donne une attitude gênée et désagréable. Plusieurs des assistants sont dans cette scène d'un intérêt plus que médiocre, et je voudrais au contraire que tous y prissent une part active. Je ne puis que louer les intentions de couleur qui se font remarquer dans cet ouvrage, et je prie M. Gassies de recevoir mon compliment à ce sujet. Les tableaux que ce peintre a exposés cette année, et le zèle dont on le dit animé, me font espérer qu'au Salon prochain il me fournira l'occasion de lui prouver de nouveau, combien je m'intéresse à ses succès.

La critique un peu sévère que je viens de me permettre à son égard, devra le convaincre combien je l'estime, et quel fonds je fais sur lui pour les progrès de l'art et la gloire de notre école.

Genot (504 et 505).

LE BOSSU.

Voilà deux petits tableaux qui me plaisent infiniment ; le second surtout m'intéresse. La douleur de cette mère, la souffrance apparente de ce jeune malade, la piété naïve de sa petite sœur, tout concourt à former une scène des plus touchantes. Je ne sais si l'auteur a satisfait aux principes de l'art ; mais je trouve agréable le ton local, la couleur de chaque détail, et l'ensemble qui est flatteur. Je serais fâché qu'un censeur sévère vint me désenchanter dans mon admiration et je vous prie, seigneur Diderot, d'épargner toute critique à l'auteur de ces jolis ouvrages ; car, je ne sais pourquoi, je prends à cet artiste le plus vif intérêt.

DIDEROT.

Rassurez-vous, M. Bernard, je ne suis pas plus que vous enclin à prodiguer des critiques à M. Genot, je ne veux lui donner qu'un conseil et j'aime à croire qu'il en reconnaîtra la justesse. Gardez-vous, lui dirai-je, de ces tons brillants que

réprouve le goût, lorsqu'ils ne sont pas dans la nature ; pourquoi vouloir accumuler ces petits effets qui nuisent à l'effet général ; tous ces échos de lumière, toutes ces échappées de jour, soit que vous les fassiez blancs ou rouges, sont faux et sentent la manière ; apprenez à vous prémunir contre toute affectation ; c'est par le vrai seul, que les maîtres, vos modèles, sont arrivés à ce haut degré de réputation où ils sont aujourd'hui, et c'est en suivant leur exemple que vous y parviendrez vous-même. Croyez-m'en donc, M. Genot, étudiez la nature dont la fidelle représentation vous fera plus d'honneur que les petits charlatanismes d'école, ou les jongleries de convention ; apprenez à voir les Gérard Dow, les Metzu, les Granet et les Bouton, cherchez à marcher sur leurs traces, la route qu'ils vous ont tracée est la seule qui conduise à l'immortalité.

M O I.

Gérard (F.) (507). Voilà le seul ouvrage que M. Gérard ait exposé cette année; il est beau, digne du maître auquel nous le devons. La richesse de la couleur le dispute à la liberté de la touche ; le précieux des ajustements, la correction et la grace du dessin font de ce portrait un modèle en ce genre et suffiraient pour faire la réputation d'un

homme qui ne serait pas connu comme M. Gérard, par des chefs-d'œuvre historiques. Qu'il me soit permis d'exprimer ici mes regrets et de mêler mes plaintes à celles des amateurs. Pourquoi l'exposition est-elle veuve des grandes productions de l'auteur sublime de *l'Entrée d'Henri IV à Paris?* Deux ans n'ont-ils pu suffire à cet artiste pour mettre la dernière main à quelque belle composition? Je ne sais à quoi attribuer cette négligence de M. Gérard; pourquoi nous prive-t-il de ses ouvrages, qu'on recherche avec tant d'avidité? Est-ce donc un parti pris par nos premiers peintres? veulent-ils se faire désirer? Est-ce coquetterie, charlatanisme? Ce dernier mot est un peu dur, mais je le crois applicable. Ah! MM. Gérard, Girodet et Guérin, vous savez qu'on vous pardonne tout, et que si nous sommes irrités aujourd'hui, nous serons encore disposés, à la première apparition de vos œuvres, à vous demander excuse: vous en abusez un peu; mais tel est notre faible pour les bonnes choses, que nous oublierons le tort réel que vous nous avez causé cette année, si le prochain Salon est enrichi de vos productions.

<div style="text-align:center">LE BOSSU.</div>

Vous êtes enthousiaste, mon jeune ami!

MOI.

J'en conviens; mais si vous les connaissez, avouez que les ouvrages de nos grands maîtres peuvent bien justifier cette admiration.

LE BOSSU.

Sans doute, et je la partage bien volontiers.

Allons, messieurs, assez pour aujourd'hui, si vous m'en croyez, et remettons à demain la continuation de nos promenades.

DIDEROT.

A demain, soit.

MOI.

Messieurs, demain sera un grand jour, nous avons de grandes pages à examiner, de bons tableaux à louer et de tristes productions à critiquer; mais à demain.

CHAPITRE V.

DIDEROT, LE BOSSU, MOI.

MOI.

Reprenons le cours de nos visites et arrêtons-nous, je vous prie, devant le grand tableau (n° 510); c'est une production de M. GÉRICAULT. Ce jeune artiste, plein de fougue et d'imagination, a *osé* transporter sur la toile une scène des plus horribles et des plus attendrissantes en même-temps. Je dis *osé;* car il me semble qu'il faut avoir eu du courage pour entreprendre de retracer un épisode de cette catastrophe dont notre marine gardera long-temps le souvenir, du *Naufrage de la Méduse,* lorsque les premiers fauteurs de cet événement sont encore aujourd'hui vivants et en place.

LE BOSSU.

Mais les victimes échappées au trépas que leur avait préparé l'impéritie et la lâcheté d'un courtisan protégé, n'auront-elles pas à se plaindre de la hardiesse du peintre?

MOI.

Et que peuvent-elles en redouter? ne sont-elles pas réduites à un état où la fureur des agents du pouvoir ne saurait plus les atteindre? M. Corréard, qu'une force d'âme plus qu'ordinaire distingua parmi ses nombreux compagnons d'infortune, et dont les services et les souffrances méritaient des récompenses et des consolations, rebuté par le ministère qui devait tant avoir à cœur de faire oublier ses torts envers les naufragés, M. Corréard trouva dans la généreuse protection de M*** des ressources qui le mirent à même d'établir une petite boutique de librairie; l'intérêt que dût inspirer sa position et le souvenir de ses malheurs, contribuèrent au succès de sa modeste entreprise et, s'il n'est aujourd'hui dans un état fortuné, il est au moins à l'abri des premiers besoins de la vie. M. Savigny, que ses talents et son courage rendirent si précieux pour les malheureux navigateurs du radeau, après avoir sollicité vainement des secours du gouvernement et une décoration qu'il avait, ainsi que MM. Corréard, Coudin et Lavillette, si bien méritée, donna sa démission; il se présenta devant la faculté de médecine de Paris et soutint, avec le plus grand succès, une thèse, sur les *effets de la faim*, effets qu'il avait observés

sur la fatale machine, et qu'il décrivit avec une intelligence rare et une précision effrayante. Les membres de la commission d'examen accueillirent avec transport ce jeune homme, qu'ils regardaient comme un médecin déjà habile et comme une victime de l'injustice ministérielle : muni d'un diplôme honorable, M. Savigny alla dans un petit village, où il exerce aujourd'hui une profession libre et indépendante ; il est estimé des habitants, auxquels il prodigue ses soins; et les douleurs, les fièvres, tristes fruits de sa déplorable campagne, ne peuvent refroidir le zèle dont il est animé. M. Lavillette, ex-sergent d'artillerie, si recommandable par la force de son caractère et le courage qu'il déploya dans toutes les circonstances difficiles; cet homme extraordinaire, que les infortunés matelots et passagers trouvèrent toujours prêt à les secourir et qui lui durent presque tous la vie, de retour en France, se vit réduit à solliciter des travaux dans les ateliers et les fabriques particulières : son existence, souvent menacée par des maladies, est encore incertaine ; une pension alimentaire lui a été refusée, et cet acte injuste a fait au gouvernement du Roi un ennemi, d'un militaire, que ses sentiments d'honneur et sa conduite passée, rendaient si digne de ce léger dédommagement, dédommagement

qu'on a désigné sous le nom absurde de *faveur*. Quant à M. Coudin, quoique maintenant en activité de service, il n'a pas été traité beaucoup plus favorablement que ses amis, dont je viens de parler; il a été promu au grade d'enseigne de vaisseau, et le ministère qui a fait sonner bien haut le mérite de cette récompense, a refusé, avec obstination, à cet officier, que dix ans de bons services en avaient rendu si digne, l'étoile des braves, qu'il a prodiguée à tant de gens étonnés eux-mêmes de se la voir à la boutonnière. Sans doute MM. de la marine avaient oublié que M. Coudin, blessé avant le naufrage de la frégate, et pouvant, par cette raison, échanger contre un autre le poste périlleux auquel il était destiné, s'était cru obligé, loin de s'y soustraire, à descendre sur le radeau; l'honneur lui faisant une loi de se trouver là où le danger devait être le plus imminent. Il agit en cela comme son camarade Corréard, qui, désigné pour l'une des embarcations, préféra courir les chances de la mort ou du salut avec les soldats qui étaient sous ses ordres, et que le sort avait placés sur la frêle machine (reproche amer que son dévouement faisait à *M. Leroy de Chaumarays*, qui abandonnait si lâchement, malgré ses promesses, des hommes qu'il avait conduits à leur perte). Mais MM. de

la marine oublient tout ; bureaucrates passifs et injustes dispensateurs des grâces du monarque, ils ne savent apprécier ni les dangers auxquels ils sont étrangers, ni le mérite des belles actions auxquelles ils sont plus étrangers encore ; leur code est celui de la partialité ; ils veulent être flattés, caressés, suppliés ; ils aiment à réduire à l'état de rampants solliciteurs, des hommes qui ont fait dans la plus noble des carrières, l'apprentissage de l'honneur et de la franchise ; l'esprit de corps les domine, tout est pour les *plumitifs* ou les protégés de ceux-ci : la manie des catégories les possède ; par leurs absurdes préventions, ils détruisent le seul système raisonnable d'organisation qui puisse rendre à la marine son antique splendeur ; ils ruinent toutes ses institutions, exhument les plus ridicules ordonnances, composent des commissions, des jurys pour la conservation des bâtiments qu'on ne conserve pas ; expulsent des cadres de l'état-major, des hommes de mérite, comme M. Bassière, auquel les navigateurs ont l'obligation de plusieurs utiles découvertes, et notamment du fameux *gouvernail de fortune ;* les remplacent par des *inutiles*, auxquels on prodigue les grades et les décorations, et font tout enfin pour faire haïr un gouvernement qu'on veut aimer, et anéantir à jamais le premier corps militaire de l'État.

DIDEROT.

Dieu! quel tableau lugubre!.... Il est épouvantable.

MOI.

Il est affreux, sans doute, hélas! et véritable.

DIDEROT.

J'en suis fâché pour le ministère oppresseur, pour les marins opprimés ; je plains sincérement les victimes du système adopté dans un temps désastreux ; les malheurs des naufragés dont nous avons sous les yeux l'éloquente histoire me touchent infiniment, et mon esprit philosophique appelle pour le bonheur de votre siècle cette lumière que j'avais cherché à répandre pour la félicité du dix-huitième. Je déteste les prétentions de vos hommes inhabiles qui voudraient resaisir un pouvoir dont ils ont trop abusé, les faiblesses de vos ministres passés, la fausse honte de vos ministres présents, qui les empêche de réparer des maux auxquels ils deviennent participant en ne les faisant point oublier ; et faisant des vœux sincères pour le retour nécessaire du bon ordre et de la justice, je viens à l'examen de cet ouvrage qui vous a conduit à une digression dont les amis éternels du pouvoir, ne seraient pas très-flattés s'ils l'avaient entendue.

MOI.

Permettez que je vous en fasse une description explicative; et sans m'arrêter à la faible raison qui a empêché l'artiste ou le directeur des musées de l'annoncer sous son véritable titre, celui de *Scène du naufrage du radeau de la Méduse*, admettant cette première idée qui nous placera au point de vue véritable, je commence à vous faire remarquer le groupe principal; il est composée de M. Savigny au pied du mât, et de M. Corréard, dont le bras étendu vers l'horison et la tête tournée vers M. Savigny, indique à celui-ci le côté où se dirige un bâtiment aperçu au large par ces deux matelots, qui lui font des signaux avec des lambeaux d'étoffes de couleur. Les expressions de ces différentes figures sont énergiques et tout-à-fait conformes à la vérité historique. Découragé et croyant remarquer que la corvette signalée fait une route opposée à celle qu'on espère, le chirurgien Savigny indique à ses amis qu'ils se flattent en vain; son camarade au contraire, par une inspiration qui eut la plus heureuse réalité, essaie de lui persuader que le bâtiment en vue étant à leur recherche, ne saurait manquer de virer de bord et de les rencontrer avant la fin du jour: pendant cette petite scène,

à laquelle trois personnages rapprochés des deux que j'ai nommés prennent part chacun dans un sens bien marqué, les hommes qui agitent leurs signaux poussent des cris de joie, auxquels répond M. Coudin, qui se traîne jusqu'à eux. L'une des victimes presque mourante entend cette clameur qui pénétre jusqu'au fond de son cœur, elle lève sa tête décolorée et semble exprimer son bonheur par ces mots : *Au moins nous ne mourrons pas sur ce funeste radeau.* Derrière cet homme, abattu, exténué de maux et de besoin, un Africain n'entend rien de tout ce qui se passe autour de lui; il est morne, et sa figure immobile accuse la situation de son âme. Plus loin, dans un état d'anéantissement et de douleur, un vieillard tenant couché sur ses genoux le cadavre de son fils expiré, se refuse à toutes les impressions de la joie que peut faire éprouver la nouvelle de sa délivrance. Que lui importe la vie qu'il va recouvrer ? ce jeune homme qui faisait son espoir et sa consolation, cet ami qui avait partagé tant de maux, vient de succomber ; il est condamné à lui survivre quelques jours, quelques heures seulement, car les souffrances inouïes qu'il a éprouvées sont de sinistres précurseurs du trépas ; mais ce peu d'instants lui doit être à charge : l'Océan va engloutir l'objet de toutes ses affections et de tous

ses regrets. Cet épisode est des plus touchants, il fait honneur à l'imagination de M. Géricault; enfin, çà et là sur le premier et le second plan, des corps morts ou des malheureux prêts à rendre le dernier soupir. Telle est assez fidèlement la marche de cette vaste composition, à laquelle la variété des poses et la vérité des mouvements donnent un grand caractère. De nombreux reproches ont été faits à l'artiste qui en est l'auteur, il lui est facile de se justifier de la plus grande partie d'entre eux.

DIDEROT.

Que pourra-t-il dire pour repousser celui de la monotonie qu'on a fait avec raison à son coloris? Ne pouvait-t-il pas dans l'impossibilité où il était d'admettre un autre ton dans les chairs de ses figures, le rompre par des costumes relevés de couleur? Tous ces gens n'étaient pas entièrement nus et les débris de leurs uniformes auraient fait une heureuse diversité avec le gris de leurs carnations; ce moyen que M. Géricault n'aurait pas dû négliger était simple et je suis étonné qu'il ne se soit pas présenté d'abord à son imagination.

LE BOSSU.

C'est fort bien, seigneur Diderot; mais tout en approuvant la justesse de votre observation

souffrez que je prenne contre vous la défense du peintre que vous accusez. Je crois avoir deviné la raison qui l'a empêché de faire entrer dans son tableau un plus grand nombre de costumes militaires, et je la trouve dans la crainte qui a fait inscrire au livret les mots *Scène de naufrage* au lieu de ceux que nous disait tout-à-l'heure mon jeune ami. Les considérations ont été plus puissantes que la vérité, et si l'on a pardonné à M. Géricault d'avoir représenté une scène que plusieurs personnes pouvaient regarder comme imaginaire, on ne lui aurait pas permis d'y mettre cette exactitude de costume qui n'aurait permis aucun doute sur le temps de l'évènement. Il est sans doute absurde et malheureux que ces considérations aient pu retenir l'artiste; mais nous sommes dans un temps où tout ce qui est ridicule est à l'ordre du jour; demandez à MM. tels ou tels, administrateurs généraux et particuliers, préfets, directeurs ou premiers commis de ministères.

MOI.

Quelques critiques ignorants ou de mauvaise foi, se sont étendus longuement sur le soi-disant défaut qu'ils croient avoir remarqué dans le ton général que M. Géricault a employé pour repré-

senter ses personnages. Trop noir, beaucoup trop noir; se sont-ils écriés dans leur orgueil, et ces hommes si vains, si sûrs de leurs jugements, n'ont pas réfléchi quel est, sur des corps souffrants et affaiblis, l'effet du soleil, de l'eau salée qui les baigne à tous moments, et des vents chauds du midi et des froids aquilons des nuits; ils n'ont pas voulu consulter les histoires des naufrages ou les hommes du métier, seuls capables de prononcer sur cette matière; et s'ils l'avaient, fait ils auraient été tout étonnés d'apprendre que le peintre avait encore adouci l'horreur de ces images. Si, plus raisonnables, ils avaient voulu se rappeler la situation de douleur et de faiblesse où se sont trouvés ces malheureux navigateurs, ils n'auraient point été surpris de voir, gisant à côté d'eux, des cadavres qu'ils n'avaient plus la force de jeter à la mer, et que la chaleur du tropique corrompait d'autant plus facilement, que leur dissolution était déjà commencée depuis plusieurs jours par les privations qu'ils avaient endurées et les blessures dont la plupart étaient couverts.

DIDEROT.

Le reproche le plus juste qu'on puisse adresser à l'artiste c'est d'avoir donné trop peu de soins à l'exécution de son tableau; sans doute il est fort

agréable d'être doué d'une grande facilité et d'avoir un pinceau libre et hardi, mais il y a du talent à savoir ne pas abuser de ces qualités et c'est ce talent que M. Gericault aurait dû prouver en cette circonstance. La correction du dessin étant le premier des mérites d'un peintre d'histoire, nous sommes en droit de l'exiger dans des ouvrages aussi capitaux que celui-ci, et malheureusement je suis forcé de convenir que sous ce rapport, cette production est dans plusieurs de ses parties d'une médiocrité bien condamnable; quoi qu'il en soit, M. Gericault mérite de grands encouragements; sa scène de naufrage est remarquable par une composition grande et bien disposée, et si l'aspect général n'en est pas séduisant, l'horreur et la pitié qu'elle fait naître justifient le charme qu'on éprouve à la revoir. Courage donc, M. Gericault, tâchez de modérer un enthousiasme qui pourrait vous entraîner trop loin; coloriste par sentiment, apprenez à le devenir par pratique; dessinateur encore imparfait, étudiez l'art des David et des Girodet; ne dédaignez aucun des moyens de succès qu'avoue le dieu du goût; et si de nouveaux efforts vous procurent de glorieux triomphes, toujours modeste, accueillez encore les conseils de vos amis; par eux vous serez éclairé sur vos véritables intérêts. Peintre habile

et citoyen courageux, continuez à consacrer vos pinceaux à nous retracer quelques uns des grands événements de notre histoire, ou des traits honorables de nos guerriers et de nos concitoyens; par là doublement estimé les contemporains et la postérité vous décerneront une double couronne.

MOI.

GIROUX ANDRÉ (515 et 516). Les deux petits ouvrages que nous avons sous les yeux annoncent dans leur jeune auteur d'heureuses dispositions. Celui surtout qu'il a assez improprement appelé *apprêts du marché*, est remarquable par le fini et la vérité des objets de nature morte dont il l'a composé : un choux, des oignons, un canard et quelques carottes rangées sur une table grossière, établie dans l'intérieur d'une chambre rustique, concourent à l'ensemble de ce tableau, qui est à mon avis un petit chef-d'œuvre de patience. L'imitation de ces divers objets est poussée jusqu'au scrupule, et la manière dont l'artiste les a exécutés, rappelle un peu celle de Guillaume Kalf qu'il semble avoir pris pour modèle. J'aurais voulu qu'à l'exemple de ce maître hollandais il eut animé sa scène par la présence de quelques personnages; il eût ainsi justifié son titre et l'intérêt qu'il aurait su y reprendre n'aurait pu que contribuer au succès de

sa jolie production. M. le Prince, dont nous aurons occasion de parler demain ou après, n'aurait pas refusé de prêter son pinceau à M. Giroux, qu'il paraît affectionner, car nous remarquons dans le tableau (516) les plus jolies petites figures qu'il ait faites jusqu'à présent ; il en est temps encore et je conseille à M. André de faire son profit de cette observation, qui paraîtra minutieuse à bien des gens, mais qui est cependant de quelque valeur. En définitif, le début de M. Giroux est satisfaisant, et je pense que des études sérieuses pourront amener ce jeune homme à prendre son rang parmi les artistes distingués dans *le genre*.

M^{lle} GODEFROID (517 et 518).

DIDEROT.

Un compliment bien galant à cette demoiselle dont le talent fait honneur à l'école de M. Gérard. Ses portraits sont remarquables par une exécution franche et un coloris agréable ; je crois que le dessin pourrait en être plus correct ; cette remarque porte surtout sur les deux figures de MADEMOISELLE et de sa sœur M^{lle} De Valois, qui manquent de grâce et de caractère.

MOI.

GRANET (524). *Bis.*

DIDEROT.

Ah! morbleu, voilà de la belle peinture; quelle vérité dans la couleur, quelle magie dans l'effet! Vraiment, j'ai peine à concevoir comment, avec les moyens connus, on peut parvenir à produire une illusion aussi complète; plus je fixe ce tableau, et moins je puis me persuader que ce soit le résultat des combinaisons ordinaires de la perspective, du coloris et du dessin, c'est la nature elle-même vue dans un verre concave. Comme elle est simple cette composition! Tous ces capucins ont le même mouvement, deux ou trois exceptés, et tous paraissent agir diversement; ils ont un air de dévotion qui me donnerait presque le désir de devenir dévôt, si l'ombre d'un philosophe en était susceptible; celui qui est à genoux surtout (et qui paraît être là tout bonnement, pour un homme qui n'entend pas la peinture), est dans un profond recueillement; il élève à dieu son âme extasiée; ni les chants nazillards de ses frères, ni le mystique *Magnificat*, n'ont pu l'arracher à sa rêverie: cette figure est heureusement pensée, elle n'est point inutile à la marche de l'ouvrage, c'est déjà en faire un grand éloge; mais elle est essentielle, comme repoussoir, et sous ce rapport, elle est

très-remarquable, car, puissante pour l'effet, elle n'est pas du nombre de ces repoussoirs ignobles et forcés, que les peintres emploient trop fréquemment. L'air circule avec liberté dans ce chœur profond et élevé. Chaque plan est distinct sans duretés, chaque figure est à sa place : la lumière repartie largement, éclaire cette scène d'une manière merveilleuse, elle glisse sur les parquets, sur les stalles, s'accroche sur quelques boiseries, remonte à la voûte de l'édifice, et éclaire obliquement, en traversant le troisième plan de hauteur, une suite de tableaux auxquels elle donne une valeur considérable qui détruit habilement l'uniformité des tons gris et roux dont les murs sont revêtus. Cette production de M. Granet me paraît avec son *Stella*, ses deux chefs-d'œuvre et ceux du genre auquel il a donné un caractère si grand et si intéresant. Coloriste habile, sans manière, tous les détails de ses tableaux sont empruntés de la nature, et rendus avec un talent de pratique que lui seul possède à ce degré ; les éloges brillants que chacun s'est plu à lui prodiguer au sujet de cette belle page n'ont rien d'outré, je ne sais même s'ils ne sont pas trop faibles. Je me plais à les exalter et je prie M. Granet de vouloir bien les regarder de ma part comme le tribut de ma profonde admiration.

MOI.

Je partage sincèrement votre enthousiasme pour le peintre dont vous louez une des plus étonnantes productions, je voudrais même trouver une formule nouvelle pour le lui témoigner; mais dans l'impuissance où je suis de le faire, je me contente de répéter, en examinant ces deux files de capucins, ces acolytes, ce chantre, ces thuriféraires : beau, très-beau, sublime, admirable. Je quitte ce tableau, me promettant d'y revenir souvent, et je vais (524) dans ce couvent de Subiaco pour admirer encore. L'aspect de cette chapelle est moins surprenant que celui du chœur dont nous sortons; mais je vois des figures aussi bien touchées, des murs aussi fidèlement rendus, des fresques bien imitées. Je lève mon chapeau à M. Granet, et je cours à cette représentation d'une capucinière de Rome. Moins beau comme peinture que les deux précédents : cela vous étonne, M. Bernard; eh bien, demandez à notre philosophe connaisseur, demandez-lui ce qu'il en pense.

DIDEROT.

Ce que j'en pense, je le sais bien; mais ce que j'en dirai, je l'ignore absolument; je suis fâché seulement d'avoir vu le chœur des capucins avant cette écurie monacale. J'aurais dit de celui-ci

qu'il est bien loin de celui-là; qu'il est sec et ressemble trop à une esquisse; ma foi, je serai obligé de prendre ce parti, car c'est le seul qui convienne en cette affaire. Tenons nous-en là, et invitons cependant M. Granet à faire encore beaucoup de tableaux de cette force. Il est impossible qu'il fasse mieux désormais que le premier que nous venons d'examiner, mais il est désirable qu'il augmente son œuvre, ses productions ne pouvant trop être répandues pour sa réputation et l'intérêt des élèves, qui se destinent à suivre une carrière où ils ont besoin de bons modèles.

MOI.

Je vous annonce avec une vive satisfaction, ce que j'ai appris il y a quelques jours, que S. M. voulant, autant qu'il était en elle, payer le talent impayable de M. Granet, lui a conféré la décoration de la Légion-d'Honneur; cette récompense, quelque faible qu'elle soit, prouve que le roi protecteur éclairé des arts, a l'intention de les encourager, et doit être considérée, moins comme un hommage rendu au génie de l'artiste qui l'a reçue, que comme un objet d'émulation pour ceux que d'heureuses dispositions pourront un jour en rendre dignes.

MOI.

(528.) GRÉGOIRE (sourd-muet). J'ai cru un instant que cet ouvrage était d'un aveugle; mais en y regardant de plus près, j'y trouve quelques détails agréables et je suis forcé de convenir que son auteur m'a rendu un service, en m'apprenant comment en Provence on bat le grain et on se prépare à le rentrer dans les greniers. La reconnaissance m'impose donc l'obligation de me taire sur les nombreux défauts que je remarque dans son tableau; d'ailleurs, il y aurait de la barbarie à affliger un homme que ses malheurs rendent si intéressant, et qui n'est pas absolument sans talent. Un conseil pourra lui être plus profitable que tous les reproches; je me permettrai de lui faire observer que les soins qu'il a apportés dans l'exécution de son paysage nuisent à l'effet qui devait être plus grand; qu'il faut dans la composition établir avant tout, des masses, et ne s'abandonner au fini, au précieux, qu'après s'être rendu compte des oppositions, des jours, des ombres, des demi-teintes, enfin de tout ce qui constitue ce qu'on peut nommer le squelette d'un paysage; squelette qu'on doit après revêtir de couleurs et d'agréments, squelette auquel on communique la vie par le charme du faire et la vérité du colo-

ris. Je suis loin de vouloir décourager M. Grégoire; persuadé, comme je le suis, qu'il peut faire beaucoup mieux avec des études, je l'engage fortement à redoubler d'activité, à voir les tableaux anciens et ceux de MM. Bertin et Bidault; il se persuadera peut-être alors que la peinture, le paysage surtout, est moins la représentation minutieuse de la nature, que l'image des grands effets qu'elle présente à chaque instant; que la première qualité du peintre n'est point le maniement de la brosse, mais le génie qui invente, arrange, calcule, prépare les masses; que celle-ci lui est nécessairement subordonnée, et qu'enfin on n'est point artiste parce qu'on veut l'être. Et sur cela, bon jour et bon courage à M. Grégoire, que je voudrais voir hors l'ornière où il s'est si malheureusement jeté.

(531 à 537.) GRÉNIER. Vous connaissez ce charmant dessinateur, à qui nous devons un grand nombre de compositions lithographiées qui font honneur à son crayon et à son patriotisme. Nous trouvons ici (533) un petit ouvrage de lui que les militaires doivent estimer, et que les amateurs trouvent fort joli. C'est l'attaque d'un village par des tirailleurs français : la disposition en est simple, l'effet raisonnable, les détails bien rendus. Nous pourrions remarquer la Sainte-Geneviève

du même artiste, mais elle est mal éclairée, et l'impossibilité où nous sommes de la bien voir nous défend d'en porter aucun jugement. Cet artiste mérite nos suffrages pour sa figure de *la Prudence*, et nos encouragements pour l'avenir.

MOI.

Gros. (538) *Le départ de S. A. R.* MADAME.

LE BOSSU.

Nous voilà donc enfin devant cet ouvrage si vanté et que je brulais d'examiner en détail. Faisons, si vous le voulez bien une petite pose sur cette banquette, nous serons plus à notre aise pour admirer ; cette grande composition est d'ailleurs de celles qu'on ne saurait voir trop long-temps.

MOI.

De pénibles souvenirs se rattachent à cet épisode de notre histoire moderne. Ce n'est point ici le lieu de se les rappeler, je crois même qu'il est impolitique au gouvernement de proposer aux artistes des sujets de la nature de celui-ci ; car, ainsi les haines s'enveniment, les torts s'exagèrent de part et d'autre ; ceux qui pourraient être accusés se font accusateurs, la Discorde sourit de joie et la chose publique, loin de se consolider, éprouve de nouvelles secousses ; quoiqu'il en soit, c'est

d'un tableau qu'il s'agit et non de politique. Voyons donc ce tableau.

A peu près au centre de la composition se trouve le principal personnage. Madame, vêtue en amazone est prête à quitter une terre dont les habitants lui donnèrent tant de marques d'amour et de dévouement : cédant au vœux du peuple qui l'accompagne, et désirant perpétuer le souvenir de son funeste départ, la princesse distribue aux plus empressés les rubans dont elle était parée et les plumes qui ornaient sa coiffure. Cette figure de la duchesse est d'une pose noble et héroïque. Le caractère de la phisionomie est beau, l'expression énergique, la couleur sublime. Il est à regretter que cette tête, qui pouvait être superbe encore si elle eût été ressemblante, laisse tant à désirer de ce côté, lorsqu'on voit, à côté et derrière, des portraits d'une ressemblance frappante. A gauche de la fille de Louis XVI, grande confusion de têtes et de bras ; cette portion de l'ouvrage, admirable comme le reste pour la vérité des expressions, est d'un effet désagréable ; plus de simplicité dans la disposition des groupes eût été à désirer ; cette tache est ineffaçable et nuit beaucoup à la masse générale. A droite du spectateur, des femmes et un enfant pleurant. Têtes admirables ! A gauche, deux bateliers nus, académies

dignes des plus grands maîtres et qui n'ajouteront rien à la réputation de M. Gros. Sur le dernier plan enfin, la côte de Bordeaux, et le pâté de Blaye; tout cela couronné par un ciel nuageux et morne. Cette pensée est poétique; mais elle contribue à jeter sur toute la composition une teinte sombre qui la dépare un peu. Si ce tableau agrandi de dix-huit pouces dans sa hauteur était purgé des deux figures mesquines de MM. de Montmorency et d'Agoult, et de quelques autres têtes sans noblesse, je n'hésiterais pas à le compter parmi les ouvrages les plus remarquables de notre école moderne; mais tel qu'il est encore, il fait infiniment d'honneur à M. Gros, le premier coloriste de son siècle, et peut-être le coloriste le plus habile après Rubens.

Je ne dirai rien des deux portraits (539 et 540) que le même artiste a exposés; le premier, de Mme la comtesse de *** offre des accessoires savamment et spirituellement rendus; mais la couleur en est laqueuse; le second, de M. le comte Alcide d*** représenté debout devant un chevalet, est remarquable par un bon ton de couleur, un faire large et brillant, et plus encore par des mains superbes, mais d'une dimension démesurée. ces deux ouvrages, malgré leurs défauts, sont dignes de leur père.

MOI.

Guérin Paulin. (552 à 570).

LE BOSSU.

Ce nom me rappelle un chef-d'œuvre que j'ai eu occasion de voir plusieurs fois dans la galerie du Luxembourg ; vous entendez que je veux parler *des Remords de Caïn*, que M. Guérin exposa il y a plusieurs années au Louvre, et qui fit pressentir aux amateurs que cet artiste deviendrait un des premiers coloristes de l'école française : jusqu'à présent aucun de ses ouvrages n'avait démenti cette opinion ; mais, par une fatalité remarquable, sa réputation est venue échouer devant un sujet bien susceptible d'inspirer un homme de génie ; ne parlons donc pas du *Christ sur les genoux de sa mère* et jetons, pour nous dédommager, un coup-d'œil sur les nombreux portraits dont M. Guérin a embelli l'exposition.

(554) Quelle est cette jeune Sicilienne si riche d'ornemens et de grâces ?

MOI.

C'est madame la duchesse de Berry.

LE BOSSU.

Peu ou point ressemblante.

DIDEROT.

Il est vrai ; mais je pardonne à l'artiste cette faute ; et considérant cet ouvrage sous le rapport de l'art je le trouve charmant ; il ne le cède qu'à ce délicieux portrait de la jeune marquise de C.... (557) décidément M. Guérin a laissé bien loin derrière lui M. Robert Lefevre; pour vous en convaincre, examinez ce général Charette, comparez-le au *marquis de Lescure* de M. Robert, et si vous ne trouvez pas merveilleux le chef des armées vendéennes comparé au *don Quichotte monarchique*, dites que vous n'avez pas le moindre goût. Charette est beau, noble, quoiqu'il sente encore son guérillas; mais Lescure est laid, ignoble et semblable au héros de la Manche dont il parodie le mouvement, il s'écrie niaisement: *Reine de mes pensées....* ou *trop heureuse postérité, tu jouiras des fruits de mes exploits*. Ce pauvre chevalier à la triste figure, je suis fâché de le trouver ici, il me fait rire et je vois à côté de nous une vieille comtesse qu'il fait pleurer de joie et de ressouvenir. Retirons-nous d'ici, les opinions sont libres, l ne faut blesser celles de

personne; et tout en plaignant M. Robert Lefevre d'avoir fait une caricature digne du crayon malin d'un libéral, allons rendre une petite visite à M. le duc de Fitz-James.

(556). Ah! pour celui-ci, beau, de toute beauté.

MOI.

Et de la plus parfaite ressemblance.

LE BOSSU.

La pose de ce portrait est superbe et la tête belle d'expression; avouez que M. le duc a l'air de penser, c'est un tour de force du peintre.

DIDEROT.

Faisons à M. Guérin des compliments bien mérités, et passons à un autre, car le temps nous presse, et l'on va fermer.

MOI.

(573) GUILLEMOT. *Jésus-Christ ressuscite le fils de la veuve de Naïm.*

DIDEROT.

Quand nous serons à cent nous ferons une croix.

Encore un sujet religieux! mais hâtons-nous de le dire, encore un bon tableau. Cette composition

est grandement disposée; les masses en sont belles, et la plus grande partie des détails satisfaisante. Placé au centre du tableau et sur le premier plan, le Christ, entouré de ses disciples et d'un grand nombre d'assistants, voit à ses pieds une mère éplorée qu'il rend à la joie en prononçant le miraculeux *resurgat*. Cette figure noble par son caractère et la simplicité de sa pose, est d'une grande beauté; celle de la veuve est d'un dessin très-correct et très-élégant; tous ces personnages qui environnent le fils de Dieu sont superbes; ce plan est d'un effet majestueux : par malheur on ne peut faire le même éloge du premier. La disposition en est gênée; le ressuscité est petit de conception, quoique l'expression de sa tête soit bonne; son torse est peint avec mollesse et n'est pas comparable à celui du Lazare de Détouches. Le défaut que nous remarquons dans cette portion de l'ouvrage, se fait sentir d'une manière plus frappante encore dans ces deux figures de fossoyeurs, placées sur le devant; une *rondeur* de dessin et un grand vice de coloris en rendent l'aspect insupportable. Quelque essentielle que soit cette faute dans le style de cette production, nous devons le répéter, elle fait honneur au talent de M. Guillemot, qui mérite à tous égards la protection du Gouvernement,

l'estime des artistes et les applaudissemens des amateurs.

MOI.

(576.) GUILLON-LETHIÈRE; Paysage historique.

DIDEROT.

Quoi! l'auteur si justement vanté de *Brutus* a pu se tromper jusqu'à produire un ouvrage de cette faiblesse! Quoi! l'un des peintres d'histoire les plus estimés a osé grouper et dessiner ainsi deux figures d'un si grand intérêt! Énée et la reine de Carthage, séparés de leur suite par l'orage, cherchent un abri, qu'une grotte voisine va leur offrir; et l'artiste, occupé de ce qui se passera dans la grotte, où ils ne sont pas entrés encore, nous peint Énée galant et enlaçant ses doigts avec les doigts allongés de la voluptueuse et grimaçante Didon. Point de frayeur sur la figure de ces deux amants, point de noblesse dans leur expression; des grâces savoyardes où je veux des grâces tyriennes. Et la paysage, vraie caricature des grands maîtres, que me présente-t-il? Des lignes bien arrangées sans doute, mais un ton vicieux; des détails savamment peints, mais représentés sans vérité; un ciel orageux comme un ciel d'opéra; une *gloire* mesquine et indigne de porter la reine des cieux;

enfin, des chiens qui s'amusent à herboriser quand les vents déchaînés devraient les épouvanter : non, non, M. Lethière, permettez-moi de vous le dire, votre tableau n'est point bon ; reprenez, croyez-moi, vos pinceaux historiques ; peignez du grand, de l'héroïque, du tragique ; réveillez en nos âmes cette horreur que vous y savez si bien imprimer quand vous voulez ; laissez le paysage à vos amis Bertin et Watelet : vos Didon, vos Vénus, vos nayades, ne vous feront jamais la moitié de la réputation que vous a acquise le vertueux républicain Brutus, président au supplice de ses deux fils ; et rappelez-vous, surtout que le bonhomme a dit : *Ne forçons point notre talent ;* cet avis est plus important que vous ne l'imaginez.

MOI.

(592.) HERSENT ; *Gustave Wasa.*

LE BOSSU.

Je n'entends rien, comme vous savez, au technique de l'art, aux lois de la composition : eh bien, je vais parier que celle-ci est parfaite, et la raison, c'est qu'elle m'intéresse et me frappe vivement. Au centre et sur les degrés d'un trône élevé, un vieillard, un roi debout, le bras gauche appuyé sur l'un de ses fils, et le droit étendu vers

de nombreux auditeurs inclinés qui reçoivent sa bénédiction paternelle; à droite du monarque, une tribune remplie des premiers sujets de la couronne; au-dessous de cette tribune, une longue table entourée des principaux membres des États de Stockolm, debout et découverts; derrière le fauteuil du roi, ses deux plus jeunes fils; enfin, sur le devant, et à droite du spectateur, un grand nombre de Suédois de tout âge, de toutes conditions, agenouillés, et émus jusqu'aux larmes du discours touchant que vient de prononcer le respectable Wasa. Ma foi, tout cela me paraît admirable, naturel et touchant; j'aime ce tableau, et je laisse aux critiques austères le soin d'y trouver des défauts que je n'aurais pas le courage de relever si j'en étais capable.

DIDEROT.

L'Aristarque le plus sévère ne saurait trouver de défauts essentiels dans cette belle production, et comme elle approche de la perfection, si difficile à atteindre dans un ouvrage de ce genre, on est disposé à ne pas adresser à M. Hersent d'observations, quelque simples qu'elles soient: aussi, au milieu du plaisir qu'on éprouve en voyant ce chef-d'œuvre, personne ne pense à reprocher à son auteur d'avoir été un peu trop avare de lumière,

et d'avoir fait au groupe principal de trop grands sacrifices ; le plus minutieux censeur n'oserait lui faire remarquer que le pied gauche de l'octogénaire Gustave est en partie caché par la tête de l'un des assistants ; que cette manière de lier les groupes est petite, et que le principal personnage a besoin d'être isolé pour captiver toute l'attention, cette manie de critique ferait pitié à M. Hersent, qui pourrait lui opposer des têtes pleines d'expression, des mains bien dessinées, des draperies bien faites, vingt ou quarante figures supérieurement peintes, une bonne couleur, et pardessus tout cela un ensemble de composition magnifique. Le censeur serait confondu, forcé de convenir, en dépit de sa remarque, que cet ouvrage, à l'abri de toute critique fondée, est au-dessus de tous les éloges, et que M. Hersent y est infiniment supérieur à lui-même, ce qui serait le plus beau compliment qu'on pût lui faire cette année.

MOI.

(594.) HESSE. Le premier essai que cet artiste a fait de la peinture à l'huile est assez remarquable pour que nous l'engagions à s'adonner à ce genre qui peut lui procurer de l'honneur et de la fortune : nous l'engageons, s'il continue à faire des

portraits, dessinés à la sépia, à soigner son dessin, qui est trop souvent incorrect : celui de M. le comte de...., remarquable par la ressemblance et l'exécution, est répréhensible sous le rapport de la pose et des proportions. L'observation amicale que nous nous permettons de faire à M. Hesse ne saurait être prise en mauvaise part ; son intérêt nous l'a dictée, et nous espérons qu'il voudra bien nous tenir compte du motif.

<center>MOI.</center>

(619 et 620.) INGRES.

<center>DIDEROT.</center>

Un homme que son talent aurait pu rendre recommandable, poursuivi par la manie de l'originalité, a cherché des routes nouvelles ; il s'est égaré, et ce sont les fruits de ses ridicules écarts que nous avons sous les yeux. M. Ingres a pensé que la peinture des douzième et treizième siècles était encore de mode aujourd'hui ou qu'elle pouvait le redevenir ; mais peu content du coloris des maîtres qu'il estime par-dessus tout, il a cherché de nouveaux tons sur sa palette, il s'est fait une manière, une couleur ; son *Odalisque* est sortie violâtre de ses mains ; son *Philippe V.* violâtre ; sa *Belle exposée sur un rocher*, vio-

lâtre; cependant son *Odalisque* est jaune, son *Philippe*, jaune, sa *Belle exposée*, jaune; et si je les considère d'un autre côté, je vois son *Odalisque*, bleue, son *Philippe*, bleu, sa *Belle exposée*, bleue. Arrangez tout cela si vous le pouvez, riez si vous le voulez, pour moi je suis très-embarrassé de ma contenance, je vois des figures bien dessinées, je trouve dans cette monotonie un grand germe de talent. Je suis prêt à crier *bravo*; mais je regarde encore une fois et je dis tout simplement : original et maniéré.

M O I.

(624.) JACOMIN. *Annibal Carrache.*

LE BOSSU.

Joli petit tableau, bien composé, et dont le sujet est très-intéressant. Je ne parle pas de l'exécution que je ne puis juger; mais tout ce que je peux dire, c'est que je voudrais qu'il m'appartînt pour le plaisir de voir souvent ce bon vieux juge, au col allongé, au nez à lunettes, qui compare avec une si scrupuleuse attention la figure des brigands qui lui sont présentés, avec les portraits que le jeune Annibal en a fait au moment où ceux-ci venaient de dévaliser son père. Le petit Carrache me plaît aussi très-fort, il a l'air rusé

d'un enfant de son âge, il est enchanté de son ouvrage et je ne jurerais pas que tout à l'heure dans l'excès de sa joie, il ne vint à se moquer des coquins dévaliseurs. Ma foi, vive M. Jacomin, il a exposé là une fort agréable composition ; je lui conseille pour ma part de continuer ainsi, et je lui assure pour l'avenir des succès flatteurs et peut-être une réputation solide.

M O I.

(625 à 627.) JACQUES. Le portrait que cet artiste a fait de Mgr. le duc d'Orléans est bien inférieur à ses autres miniatures ; mais bien supérieur à celui de cette dame vêtue de bleue qui est d'un grand mauvais quoiqu'en aient pu dire les amis de M. Jacques et ses flatteurs. Ce peintre peut faire mieux, je n'en doute pas ; mais je crois avoir observé que depuis quatre ans il n'a pas fait de progrès. Je l'engage à travailler sur de nouveaux frais, je vois derrière lui des hommes qui n'ont pas l'air d'y toucher et qui font de grands pas ; qu'il y prenne garde, deux ans suffisent pour se voir dépasser ; quelle honte si cela lui arrivait par sa faute ! Je n'y veux pas penser et je dis avec le poëte :

Je ne sais pas prevoir les malheurs de si loin.

(628 à 656.) M.^{me} JACQUOTOT. Cette artiste estimable qui mérita les plus honorables éloges à la dernière exposition des produits de la manufacture royale de porcelaine, semble avoir redoublé de zèle pour se les concilier encore, et si *sa Vierge aux œillets, sa Sainte Cécile*, ne sont pas supérieures à la célèbre *Jardinière* que nous avons admirée il y a environ un an, sa collection de portraits de *personnages célèbres* est au-dessus de tout ce qu'elle a produit jusqu'à ce jour. Je lui en fais sincèrement mon compliment, et je la proclame hautement (dût sa modestie en rougir) la première des artistes du genre qu'elle a ennobli. M^{me} Jacquotot fait école, et son nom passera à la postérité avec ceux de nos maîtres célèbres.

LE BOSSU.

C'est ce que je lui souhaite.

DIDEROT.

Ainsi-soit-il, et moi c'est ce que j'affirme.

LE BOSSU.

Si madame Jacquotot vous entendait, elle vous répondrait : Dieu vous entende.

MOI.

(648 à 655.) KINSON. Portraits parmi lesquels on remarque celui de M.^{me} la comtesse de*** (649). Cet ouvrage gracieux est traité avec esprit, les accessoires en sont agréablement rendus, excepté les plumes dont la toque est ornée; ces plumes sont lourdes, et l'impétueux Borée ne parviendrait pas à les agiter. J'en suis fâché, c'est une grande tache dans cette jolie production; mais telle que la voilà, je la préfère de beaucoup à ce grand, sec et ignoble portrait de *M. le duc d'Angoulême.* Ou aviez-vous l'esprit, M. Kinson, de sangler par le milieu du corps, comme vous auriez fait un singe, le prince que vous avez représenté? Et comment l'avez-vous coiffé? comme un singe encore; comment l'avez-vous habillé? à l'étroit dans un long étui de fer-blanc vernissé. Fi, fi donc! un sans-culotte n'aurait pas fait quelque chose de plus ridicule : quand vous voudrez portraire des princes, consultez M. Gérard; c'est lui qui sait les costumer : il sait que dans l'opinion publique un prince est plus qu'un homme, il connait la manière de les tirer de la foule; ses portraits impriment un certain respect, et le vôtre excite la pitié, et souvent le rire. Voyez un peu de quel désagrément

vous êtes cause. L'habitant du faubourg Saint-Marceau vient pour contempler la figure d'un prince qu'il aura un jour pour roi ; quand il arrive dans le grand Salon, il cherche, il regarde, et, tout stupéfait, il s'écrie : Quoi! ce n'est que ça. Voilà justement comment le prestige s'évanouit, comme le respect s'atténue ; et chacun sait que les princes, même constitutionnels, ont besoin d'être entourés de ce respect et de ce prestige qui les séparent de la classe commune. Sur cela, adieu M. Kinson.

Lafond (jeune) (659). *Charles VII prend d'assaut la ville de Montereau-Faut-Yonne.* Voilà le sujet du tableau ; quant à son mérite, je n'ose le contester ; mais c'est de la peinture que je n'aime pas. (660.) *Numa Pompilius;* froid, et c'est peu dire. (661.) *Épisode de la guerre d'Espagne;* passable et c'est tout.

(667.) Lagrenée.

DIDEROT.

Peintre aussi froid que son parent que j'ai connu autrefois; dessinateur correct, mais sans génie.

MOI.

Lair, de Janville (674 à 679).

(674.) *Le Christ au tombeau*, destiné à la ville de Metz.

DIDEROT.

Je ne sais ce qu'on dira de cet ouvrage à Metz, mais je sais qu'à Paris on le trouve mal composé ; on dit que le Christ est d'un caractère mesquin ; que tous les personnages qui l'entourent sont boursoufflés ; que la couleur est en général brillantée, et par conséquent fausse ; que l'artiste a été plus heureux quelquefois, et qu'on est en droit d'exiger de lui des tableaux meilleurs que celui-ci.

MOI.

(676.) *Circé présente à Ulysse le breuvage enchanté*.

DIDEROT.

Et l'on appelle cela de la peinture historique ! Que fait cette M^{me} Circé ? Elle demande à boire ; et ce gros bouffi, ce gras porte-faix tout nu, pourquoi est-il entré dans le boudoir de cette bourgeoise ? Je n'en sais rien ; mais, à coup sûr, il y fait une figure ridicule. Cette scène est grotesque, et je l'aurais voulue noble : Circé est une enchanteresse commune ; Ulysse est un niais libertin, et cependant c'est là ce que nos journalistes appellent

un ouvrage qui annonce des dispositions. Ma foi, ou je ne m'y connais pas, ou il n'y a là-dedans ni talents, ni dispositions. Je n'en accuse pas M. Lair, mais les louangeurs qui ont avancé cette platitude, et qui sont parvenus peut-être à la lui faire croire. Ce serait ici le lieu de reprocher à M. le Directeur la faiblesse avec laquelle il accueille des ouvrages aussi médiocres; il expose de gaîté de cœur, de fort honnêtes gens qui se sont trompés, à se voir critiquer. Nous sommes disposés à juger sévèrement des hommes dont l'admission est une espèce de *brevet d'honneur*, surtout quand nous apprenons que des artistes recommandables, comme MM. Gautherot et Ponce Camus, ont vu leurs ouvrages rejetés par le jury. Ah! M. Lair, c'est à M. de Forbin que vous devez demander compte des quolibets qu'on lancera contre vos productions; il vous a rendu un bien mauvais service, et votre talent, quelquefois agréable, valait qu'on le respectât davantage.

(682.) LANCRENON. *Tobie rendant la vue à son père.*

Ce tableau, d'une petite dimension, est assez bien composé. Le jeune Tobie, accompagné de son céleste guide, arrive chez son père, et rend à ce vieillard la vue qu'il avait perdue depuis si

long-temps. Les voisins surpris sont accourus ; chacun d'eux exprime sa joie et son étonnement ; le père de Tobie ouvrant les yeux à la lumière, rend grâce au ciel de son bonheur, et se précipite dans les bras de son fils. Mais pourquoi, au milieu de ce tumulte, trouvai-je une jeune et jolie fille assise sur ses talons comme une commère bretonne ? Elle est sans doute parente ou amie du jeune Tobie ? elle doit alors manifester sa satisfaction, et ses bras étendus vers le ciel doivent indiquer ce mouvement ; d'ailleurs, ainsi disposée, cette figure aurait un grand intérêt et lierait mieux le groupe auquel elle appartient, avec celui dont elle est rapprochée. Je suis étonné que M. Lancrenon, homme d'esprit, et élève de M. Girodet, qui connaît si bien toutes les petites convenances, n'ait pas songé à cela ; la pensée en était si simple ! Cette jeune fille est au reste une fort bonne figure ; le dessin, comme celui de tout l'ouvrage, en est correct ; mais elle a le malheur d'être inutile à l'action. Je ne saurais, sans mentir, faire l'éloge du coloris de M. Lancrenon. Il y a de la manière, et cette manière est petite. Les chairs, les draperies sont criardes et violâtres, l'ensemble est froid et *léché*. Je crois l'auteur dans une route dangereuse, et je doute qu'il en sorte jamais. Toutefois je suis loin de regarder

comme un mauvais ouvrage ce tableau de Tobie; il est médiocre seulement. J'avais espéré beaucoup de M. Lancrenon; je vois avec regret que je me suis trompé; je le dis, et personne ne saurait m'en blâmer.

La plainte est bien permise à qui n'a plus d'espoir.

(685 à 688.) LANGLACÉ. Jeune peintre paysagiste qui annonce d'heureuses dispositions, et qui donne de belles espérances : parmi ses productions, nous pouvons remarquer celle sous le n° 686, où il a représenté *Saint-Cloud, Sèvre et la plaine*, vus d'une des hauteurs de Meudon.

(697 à 704.) LAURENT.

LE BOSSU.

Voilà l'un des artistes que j'affectionne le plus : je me rappelle toujours avec plaisir le *Callot* qu'il exposa l'année dernière, et qui fixa à jamais son rang parmi les premiers peintres de genre. D'après ce que j'en peux voir, cette année n'aura point désenchanté les précédentes; M. Laurent me paraît à la même hauteur, et si je compare la dimension de son tableau de *Clotilde* à celle de tous les tableaux qu'il a produits jusqu'à présent, je suis disposé à croire qu'il a fait des progrès.

DIDEROT.

Je ne pense pas que M. Laurent ait fait des progrès, mais je crois qu'il a osé plus qu'il n'avait osé précédemment. Les figures de Clovis et de son épouse sont d'une grande proportion, et sont louables par la correction du dessin; l'arrangement de la scène est simple, mais noble; Clotilde est suppliante, Clovis est presque convaincu, le champ de Tolbiac le verra chrétien, l'historique est satisfait, et le triomphe de M. Laurent certain. J'estime fort cet ouvrage, où se remarque un bon ton de couleur, une touche ferme et précieuse, un joli goût d'ajustements, et par-dessus tout, une harmonie enchanteresse. Je suis beaucoup moins satisfait du Cherebert offrant l'anneau royal à Teudegilde : la bergère, au lieu d'être innocente est un peu plus que niaise; le roi de France est froid, quand il devrait paraître bien amoureux : le *faire* est remarquable; mais ce n'est plus là qu'un éloge commun. Passons au Duguesclin enfant, petit ouvrage délicieux par le caractère des personnages et la simplicité de la composition. *Cendrillon* essayant la pantoufle de verre me paraît intéressante; la surprise de la future princesse, le dépit et le dédain de ses deux sœurs sont rendus à merveille; je ne regrette qu'une

chose, c'est de ne pas trouver dans le dessin de ce tableau la vérité ordinaire du dessin de M. Laurent. Tout le monde s'accorde à trouver bien ce petit tableau de *Peau-d'âne*, qui est arrivé tout récemment au salon; je suis pour cette fois de l'avis de tout le monde, et ce qui vous le prouvera c'est que je trouve mauvais ces portraits que M. Laurent sait si bien faire ordinairement, mais qu'il a manqué cette fois. Rien n'est plus faible en effet que cette femme raclant une guitare, et que ce buste d'une autre femme, vue de profil, la tête enveloppée d'un schall rouge. Au surplus, si M. Laurent s'est trompé en 1819, il est homme à prendre sa revanche en 1821. A 1821, M. Laurent, pour vos portraits; car, pour vos tableaux, vous ne ferez pas mieux que vous ne faites depuis huit ans.

<p style="text-align:center">MOI.</p>

(708.) LEBEL.

Le choix que l'artiste a fait de ce sujet prouve son discernement; mais l'exécution ne prouve rien en faveur de son talent. *Le dévouement sublime de M. d'Apchon, archevêque d'Auch*, méritait d'être immortalisé, et je doute que le tableau de M. Lebel y puisse contribuer, c'est de la peinture à laquelle je n'entends rien ni lui non plus. Cet artiste pourra être plus heureux dans

des sujets tranquilles, je l'engage à ne pas rechercher de préférence les grands effets de lumières qui sont ordinairemet l'écueil des talents médiocres.

(709 à 712) **Leblanc.**

DIDEROT.

Voilà un nom que je ne connaissais pas encore; et voilà des ouvrages qui promettent un artiste distingué. Ces ruines du palais de Galien sont sans doute trop noires; mais je remarque à côté des portions de murailles, des terrains, des eaux, qui sont d'une couleur charmante et d'une bonne exécution. *L'intérieur de l'église de Montmartre* le cède de beaucoup à celui de *Bouton*; mais elle est encore digne de fixer nos regards. Quand à *l'Église de Saint-Séverin à Bordeaux*, c'est un petit tableau tout-à-fait bien. Mes compliments sincères à M. Leblanc que je serai bien aise de voir prospérer.

MOI.

(715) **Lecarpentier.** *L'incendie de l'Odéon.* Des flammes, de la fumée, des gendarmes, des pompiers, des cordons-bleus, des princes, des citoyens de tout âge, voilà ce tableau absolument sans intérêt. M. le peintre, ce n'était pas la peine

de faire de cette catastrophe si touchante par les épisodes qui s'y rattachent, une grande page froide et ennuyeuse; et moi aussi j'ai vu ce superbe édifice consumé en moins de six heures; j'ai vu l'acteur *Valville* arraché aux flammes qui l'avaient surpris dans sa loge; j'ai vu nos princes donnant des ordres et se portant où était le danger; j'ai porté moi-même des secours au milieu de ce tumulte épouvantable; mais je n'ai rien vu comme vous; tout m'a paru animé, touchant; et sous votre pinceau tout est devenu languissant et glacé: je me crois devant un tableau, je ne suis réellement que devant une image mal coloriée. Travaillez, travaillez, croyez-moi, vous en avez grand besoin; encore une fois travaillez, ou gare le jury, qui ne sera pas chaque année aussi complaisant que celle-ci.

(720) LECOMTE (*Hippolyte*).

Louis XIII a forcé les retranchements du pas de Suse; les maréchaux de Bassompierre et de Créqui lui présentent les drapeaux pris dans cette journée; telle est la première pensée du tableau de M. Lecomte; l'artiste a su y mêler quelques actions particulières qui, loin de nuire à l'action principale, ne font que la rendre plus vraie; de ce nombre sont, à droite, des blessés qu'on emporte, un porte-étendard qu'on panse, et

qui, l'épée à la main, menace l'ennemi dont il croit la défaite encore incertaine. L'ensemble de cet ouvrage est satisfaisant, et je crois cette production supérieure à toutes les autres du même artiste. Les détails sont vrais, les costumes fidèles, les chevaux bien dessinés quoiqu'un peu maniérés, la couleur...... Ah ! pour la couleur, beaucoup trop brillante ; funeste résultat des études du papier peint. M. Lecomte mérite des éloges et des encouragements pour cette grande page, je lui souhaite plus de bonheur une autrefois dans ses petits tableaux ; car à l'exception du n.° 724, un *Canonnier d'artillerie légère*, tout est désespérant. Cette uniformité de touche dans le paysage, cette roideur dans les figures, me font craindre que M. Lecomte ne soit incorrigible ; je désire vivement me tromper, le temps seul me fera connaître si mes craintes et mes espérances étaient fondées.

M.elle JENNY LEGRAND (731 à 733).

LE BOSSU.

Si vous connaissez cette demoiselle, ou si vous avez occasion de lui écrire, mon cher ami, faites-lui bien mes compliments, je vous en prie ; dites-lui que j'ai trouvé charmant son petit intérieur (731), et qu'à l'exception de sa *Vieille Femme*

qui est d'une mollesse dégoutante, tout m'a plu dans cet ouvrage qui prouve un pinceau exercé à rendre fidèlement des objets que les yeux ont su voir avec esprit. Ces légumes, (les cardes poirées exceptées qui sont d'une proportion gigantesque) me paraissent représentés à merveille ; embrassez-la de ma part pour la remercier du plaisir qu'elle m'a procuré. A soixante ans cela ne tire point à conséquence ; mais à soixante ans cela fait encore plaisir ; ainsi plutôt deux fois qu'une, à moins qu'elle ne me trouve trop laid, ce qui pourrait bien arriver, car en sa qualité d'artiste elle doit-être connaisseuse et difficile. Vous ne lui direz rien de ses deux autres tableaux, qui manquent de graces et de vigueur, ou si vous lui en parlez, vantez-lui par complaisance ces lapins et ces poulets auxquels elle a mis beaucoup de soin, mais peu de vérité. Engagez-la à continuer et présagez-lui du succès pour l'avenir, n'oubliez pas surtout ma première commission.

(736.) LEGROS, peintre d'Aquarelle et de miniature.

LE BOSSU.

Quand en parcourant les vastes galeries où sont exposés tant d'ouvrages différents d'espèce et de mérite, mes yeux s'arrêtent sur les portraits qui y occupent un si grand espace,

mille pensées plaisantes se présentent à mon esprit, je fais mille rapprochements comiques, et cette portion des travaux de nos peintres, qui est pour tant de gens de très peu d'intérêt, ou même d'un très grand ennui, est pour moi d'un grand agrément. Que voulez-vous, je ris de tout ; d'ailleurs, je vous le demande, qui ne rirait en voyant pêle-mêle, les grands seigneurs et les roturiers, les femmes de qualité et les femmes entretenues, les braves de l'ancienne armée et les braves de l'armée nouvelle, les libéraux et les ultras ! Ici, à côté du malheureux et impuissant Abailard, se trouve la belle madame de B..., dont les yeux voluptueux respirent la tendresse ; plus loin, la figure d'un mousquetaire gris en regard de celle d'une religieuse de Sainte-Marie ; là, le général Lescure tourné vers une belle dame jouant de la guitare, et qui à l'air de lui chanter : *Malbroug s'en va-t-en guerre* ; et tout près de ceux-ci, le curé de.... donnant sa bénédiction à une bacchante sous les traits de Biggotini. Quelquefois dans le même cadre, le protecteur et le protégé, le commis réformé et le secrétaire d'état qui réforme ; en vérité cette confusion est la fidèle image de l'égalité des tombeaux, il n'y a point de distinction, point d'aristocratie établie, si ce n'est celle du

talent de l'artiste; le Roi, portraité par Dumont, est moins que le conseiller d'état représenté par Saint; tel portrait de bourgeoise l'emporte sur la figure royale de Monsieur, si le pinceau de Paulin Guérin a lutté contre celui de Duchesne; enfin le vertueux abbé Dudouit le cède à la danseuse de l'Opéra. Singulier mélange, conflit bisarre... Mais nous voilà bien loin de M. Legros, revenons-y, s'il vous plaît.

DIDEROT.

Ce jeune artiste, qui a donné la préférence à l'Aquarelle sur la miniature, annonce de très-heureuses dispositions. Le genre auquel il s'applique offre de grandes difficultés, et M. Isabey l'a poussé si loin, qu'il semble impossible d'y acquérir une réputation après lui; cependant je crois qu'avec de la persévérance et du travail, M. Legros parviendra à se faire distinguer. Déjà dans le cadre que nous avons sous les yeux, plusieurs têtes d'étude prouvent une grande facilité et un goût assez sûr; quelques autres accusent un peu de sécheresse, mais toutes sont d'un bon ton de couleur. Un compliment à M. Legros; il mérite de grands encouragements.

MOI.

Messieurs, remarquez, je vous prie, ce por-

trait, d'une couleur solide, mais brillante, c'est celui de M. Corréard dont j'ai eu occasion de parler ; il est d'une ressemblance si étonnante, que l'un de ces jours derniers M. le vicomte Dubouchage passant dans cette galerie, l'aperçut et recula trois pas. Cette figure, où les souffrances sont encore peintes, faisait à Monsieur l'ex-ministre un reproche qu'il avait peine à soutenir. On dit que, transporté de colère, il aborda M. le directeur des musées, et lui dit : « Monsieur, est-ce pour m'insulter que vous avez permis à je ne sais quel peintre d'exposer le visage accusateur de ce M. Corréard, qui, non content de me braver dans une relation *séditieuse*, ose me braver encore ici ? Je vous en avertis, Monsieur, si d'ici à deux jours ce portrait n'est répudié, je ferai retirer le mien, et j'engagerai tous les hommes monarchiques à en faire autant ; votre Salon deviendra désert, et vous apprendrez ce qu'il en coûte à insulter un homme de ma qualité. » On ne dit pas ce que répondit M. le comte de Forbin, mais les deux portraits sont restés à leur place au grand déplaisir de Monseigneur, et à la satisfaction de tous ceux qui avaient été témoins de la colère de Son Excellence.

LE BOSSU.

J'entends les gardiens qui nous invitent à sortir ; ne nous le faisons pas répéter, sortons les premiers pour éviter la foule et demain nous reprendrons le cours de nos observations.

CHAPITRE VI.

DIDEROT, LE BOSSU, MOI.

MOI.

Approchons-nous bien vite, messieurs ; il est à peine huit heures et quart et déjà la foule assiége les tableaux en vogue. Celui que nous avons à examiner d'abord est entouré d'un grand nombre de curieux ; l'intérêt du sujet, le nom de l'auteur, général et acteur dans ce drame dont il a représenté les scènes les plus extraordinaires justifient suffisamment l'empressement du public ; voyez comme la multitude s'empresse, prenons notre rang, vous M. Bernard saisissez la rampe et je vous suis.

Il y a tant de monde autour de nous que je me vois forcé de vous faire tout bas mes observations sur cet ouvrage ; je vous prie donc de me prêter toute votre attention ; je vais vous le décrire, en détail. La composition en est très-compliquée, je vous engage à la bien regarder et à suppléer par-là à ce qui pourrait m'échapper.

Un convoi dirigé sur la France, partait d'Espagne en avril 1812; il était composé de prisonniers anglais et écossais, de blessés français, de femmes espagnoles et des dames de la cour du roi Joseph, d'officiers de toutes armes, de bagages considérables, et d'un grand nombre de mérinos destinés aux bergeries nouvellement établies dans les départements de l'est et du midi de *l'Empire*. Il était arrivé sans accident au défilé de Salinas, et les guérillas embusqués avaient laissé passer son avant-garde sans se laisser apercevoir. Bientôt, profitant de la sécurité où chacun des voyageurs paraissait être, ils fondent en furieux sur le convoi et y jettent le désordre. Tel est le motif de ce tableau, où des épisodes intéressants jettent une grande variété : au centre une calèche à quatre chevaux *isabelles*; dans la calèche deux femmes éplorées; à l'une des portières un officier blessé se dévouant pour ces femmes dont il tient l'une par la main; à côté de lui M^{me} de la Manca s'offrant aux coups des ennemis pour en préserver ses filles; sur le devant une vivandière armée pour défendre son mari; plus loin à droite un jeune tambour le sabre de son père au poing et combattant un guérillas qui attaque le vieillard aveugle, qu'un Écossais veut soustraire au feu de son ennemi. Partout de la fumée, partout des sol-

dats blessés et militant encore ; çà et là nos prisonniers armés par l'honneur et la reconnaissance pour repousser les brigands ; le champ de bataille jonché de mourants et de morts; le tumulte accrû par la frayeur des enfants, le désespoir des femmes et les cris de troupeaux ; enfin des armes brisées, des vêtements déchirés et tout le désordre qui accompagne ces déplorables événements.

LE BOSSU.

Bien détaillé ; mais je crois que vous avez oublié cette mère échevelée pleurant sur son enfant qui lui tend les bras ; apprenez-moi je vous prie, qui elle est, et pourquoi elle est là.

MOI.

Je ne sais pas son nom, et je ne conçois pas son action ; je la crois au moins inutile à l'ensemble, et par cela elle m'intéresse peu.

DIDEROT.

Je ne suis pas étonné du succès dont jouit ce tableau de M. Lejeune : la masse des spectateurs n'entend point la peinture, elle ne sait pas distinguer ce qui est vrai de ce qui est maniéré ; la couleur brillante l'étonne, le mouvement des

figures l'attache; les effets extraordinaires la séduisent; elle appelle talent ce que nous nommons charlatanisme, inspiration ce qui n'est que calcul, merveilleux ce qui est produit par des discordances, et sublime ce qui est outré; mais les amateurs prononcent. Non que je prétende que cet ouvrage soit dénué de toute espèce de mérite; il est remarquable au contraire par une exécution soignée, des caractères bien saisis, des expressions variées, des costumes pittoresques; mais il est répréhensible sous le rapport de la disposition des lumières; le principal foyer se trouve placé sur le groupe du milieu et par une affectation singulière, l'artiste a composé ce groupe de figures vêtues de blanc, de chevaux d'une couleur claire, d'une calèche jaune, d'ombrelles bleu de ciel, de tous objets enfin qui attirent l'œil et qui produisent l'effet le plus choquant. Le second plan dispute la prééminence au premier et le ciel lui-même qui devait être harmonieux détruit toute l'harmonie. La couleur est en général crue, la touche sèche; plusieurs parties annoncent cependant un pinceau libre et exercé; l'ouvrage considéré dans son ensemble est à la fois une production originale et digne d'éloges et une composition bizarre et condamnable : en dernière analyse, il faut avoir beaucoup de talent pour faire

un tableau de cette espèce ; mais il faut être peu raisonnable pour ne pas savoir le mieux employer et pour envier un succès dont devrait rougir tout homme qui tient à sa réputation.

M O I.

(745) M.^{me} Sophie Lemire. *Isemburge, reine de France adopte les enfans d'Agnès de Méranie.* Ce petit tableau agréablement composé est exécuté d'une manière précieuse ; mais le ton général en est froid, la touche molle, les caractères de têtes communs, il faut cependant en excepter les deux jolies petites figures de la fille et du fils de Méranie.

(746 à 761) Leprince.

DIDEROT.

J'ai connu un artiste de ce nom, peintre de l'ancienne académie et qui se faisait remarquer par un dessin correct et un grand talent pour la composition du genre ; sa couleur était triste, mais quelquefois suave ; il était doux et maladif et toutes ses productions se ressentaient de la douceur de son caractère et de la disposition de son corps débile. Je voudrais que M. Leprince fut de la famille de cet académicien ; il a déjà du talent, son début annonce un homme qui pourra réussir dans le genre qu'il a adopté ; les animaux qu'il peint sont bien indiqués, son coloris est

agréable, et ses petites compositions bien arrangées ; je préfère à tous ses autres ouvrages le petit tableau où il a représenté une petite bergère debout et donnant à manger à son chien ; cette figure qui s'enlève en reflet sur un fond clair, est spirituellement touchée, sa pose est tout-à-fait naturelle (1).

MOI.

(756 à 759) LENOY (Sébastien).

LE BOSSU.

Quel est ce gros bouffi, et que veut-il faire de son épée nue ? Est-ce sur cette femme à genoux qu'il va passer sa colère simulée ? O le vilain rodomont ! O la triste victime ! Est-ce là cet Énée si bien peint par Virgile ? Est-ce là cette Hélène dont les attraits allumèrent la funeste guerre de Troye ! Non je ne vois ni un héros, ni une beauté grecque ; ce sont des acteurs de mélodrame, ils répètent une scène qui n'est pas bien sue ; ils sont en posture, ils étudient leurs mouvements ; mais j'ai peur, entre nous, qu'ils ne soient trop maladroits pour trouver ceux qui conviendront à la situation. En vérité je ne sais si cela fait un tableau. Je ne vois point de caractère in-

(1) J'ai attribué par erreur à M. Leprince un tableau qui appartient à M. Berré ; j'espère que ni l'un ni l'autre ne s'en offensera.

diqué; il n'y a ni terreur, ni sentiment de crainte: et le dessin, comme il est lourd! et la couleur, comme elle est froide! Ah laissons, pour ne le plus regarder, ce tableau, et arrêtons nous un instant devant cette esquisse peinte, du même auteur. C'est *Jésus chez Marthe et Marie*. Ce petit ouvrage fait plus d'honneur à M. Leroy que ne lui seraient dix grandes pages comme la *Fureur d'Énée*. Tout jugement porté à l'avance sur le mérite futur de cet artiste pourrait bien être faux, et je crois que nous ferons bien d'attendre l'exposition prochaine pour savoir s'il faut désespérer ou espérer encore de son talent.

MOI.

(760) LESAGE. *Supplice des Danaïdes.*

DIDEROT.

Prenez dans ce tableau deux têtes, une main, un torse et peut-être deux pieds, faites les encadrer en y mettant le nom de l'auteur, et vous pourrez exposer quelque chose de passable; brûlez le reste de l'ouvrage, qui est mal composé, mollement peint et froidement colorié. N'épargnez pas plus cette *Jeanne d'Arc sur son bûcher*, (761) vous rendrez un grand service à M. Lesage auquel M. le directeur a joué un mauvais tour en le recevant d'abord, en le plaçant mal après et

en le replaçant mieux ensuite. Engagez-le de ma part à travailler, dites-lui que je ne le regarde pas comme un homme sans mérite, et consolez-le de son peu de succès cette année en lui faisant espérer une meilleure chance au Salon prochain.

MOI.

(762) LESAINT, élève de M. Bouton.

DIDEROT.

Ce jeune homme sent son école et c'est un compliment que je fais ici au maître et au disciple. Il a fait un joli tableau dont le ton est fin et l'exécution agréable. Je suis fâché qu'il ait tapissé ce petit intérieur d'un papier bleu qui attire l'œil, mais c'est un portrait et je le félicite d'avoir tiré un aussi bon parti d'une chose aussi ingrate. (763.) Cette petite chapelle est fidèlement représentée, la couleur en est assez vraie, avec les conseils de M. Bouton, M. Lesaint pourra produire de jolis ouvrages, je l'engage donc à ne pas les négliger; c'est dans son intérêt que je me permets de lui donner cet avis, j'espère qu'il me prouvera par la suite que j'avais bien placé ma sollicitude.

MOI.

(764 à 775.) M^{lle} LESCOT.

LE BOSSU.

Depuis plusieurs années cette demoiselle jouit de la faveur du public, et les artistes se plaisent à lui reconnaître un très-grand talent : il n'a été bruit, dans tout notre Marais, en 1817, que de ses charmantes productions, et déjà cette année on cite avec éloges et son *François I*er, dont vous nous avez parlé à l'occasion de M. Bitter, et son *Marchand de tisane*, et son *Naufrage de Virginie ;* nos dames sont enchantées de ces ouvrages, qui partagent dans nos soirées, avec ceux de quelques autres peintres, les moments que nous dérobons au boston : ce qui, entre nous soit dit pour l'honneur de notre quartier, prouve en faveur de son bon goût.

DIDEROT.

Eh bien ! M. Bernard, quand vous rentrerez aujourd'hui, vantez-leur en toute sûreté de conscience, comme un tableau remarquable, ce *Condamné exhorté à la mort par un capucin*. Il est difficile, au premier coup d'œil, de se persuader qu'une telle composition soit sortie d'un pinceau féminin ; une touche large et vigoureuse, une couleur solide, de beaux caractères de têtes, la distinguent de toutes celles où Mlle Lescot a su prodiguer la grâce, le brillant de la palette, et

quelquefois une coquetterie recherchée : c'est un ouvrage de maître, et je le considère comme un de ceux qui peuvent faire le plus d'honneur à son auteur. Engagez-les aussi à voir *le vieillard et ses enfants, le petit joueur de marionnettes, le meunier, son fils, et l'âne;* ce sont trois jolies choses dont tous les amateurs voudraient orner leurs cabinets : recommandez-leur ce *pauvre et son enfant,* intéressante petite esquisse bien dessinée, et largement peinte. Dites enfin de cette artiste tout le bien que vous voudrez, et ne craignez pas d'être en opposition avec les connaisseurs.

MOI.

(778 et 779.) LIÉNARD. *Trait de dévouement des Rémois pour le roi Jean II.*

DIDEROT.

Quand je vois ces Rémois agités, et sans trop savoir pourquoi ; quand je vois le capitaine Gaucher de Châtillon debout, et recevant les sermens des fidèles serviteurs de Jean II, je suis prêt à crier aux premiers : Allons, braves habitants de Reims, prouvez votre zèle et votre fidélité; mais, pour l'amour de Dieu, que votre action ait quelque chose d'héroïque : comment voulez-vous que le nouvel élu ait confiance en vos promesses, s'il

ne découvre en vous de la force et de l'énergie ; vous faites de grands bras comme les choristes de la Gaîté ; vous êtes muets malgré vos bouches ouvertes ; vous n'intéressez ni mes yeux ni mon cœur, et vous pensez intéresser Gaucher de Châtillon ! aussi, voyez quelle triste figure il fait là ! il ne sait quoi déterminer : il veut croire à votre valeur, et vous êtes si froids que vous le glacez lui-même. Pauvre Jean ! tes intérêts sont en de mauvaises mains, et ta cause est perdue si tes sujets sont tous aussi débiles que les Rémois ; mais non, je m'en souviens, ces Rémois étaient de francs et courageux serviteurs de ta personne ; ils promirent de ne te point abandonner, et ils surent tenir parole. C'est donc à M. Liénard que je dois m'en prendre de leur mollesse ? C'est bien possible ; je m'en étais douté ; mais je craignis de me le persuader, car je voulais qu'il eût fait un bon tableau ; j'aimais mieux rejeter sur des Rémois, morts depuis long-temps, une faute que je n'osais reprocher à un artiste vivant, qui serait peut-être très-mal disposé à recevoir ce compliment. Quoi qu'il en puisse arriver, je dois le lui dire sans détour, son tableau est mal composé ; il est sans action ; le dessin en est vicieux, et la couleur criarde. Je pourrais faire à sa *Jeanne Gray* les mêmes reproches ; mais il vaut autant

n'en rien dire, que d'être contraint de faire un mauvais compliment à son auteur.

MOI.

Il faut, à l'occasion de ce petit ouvrage, que je vous raconte ce qui s'est passé à côté de moi l'un de ces jours derniers. Deux dames étaient arrivées sans *Livret;* après avoir deviné le sujet d'un grand nombre de tableaux, elles parvinrent à celui-ci, dont elles cherchaient vainement le motif. Bon, dit l'une à sa compagne, je l'ai trouvé, et nous étions bien sottes de nous donner tant de peine; c'est la maison *Bancal,* et cette femme qui se débat, est madame *Manson.* Vous pourriez bien avoir raison, reprit l'autre; mais ce qui m'étonne, c'est que l'auteur ait osé retracer cette scène d'horreur pendant que l'un des acteurs principaux est à Paris. « — Oh! vous le savez, ma chère, ce ne serait point une raison, aujourd'hui on n'est retenu par aucune considération; on n'entend plus rien aux convenances; on met tout le monde en scène; c'est vraiment le siècle de la déraison, et je ne désespère pas de vous voir, et moi aussi, représentées au Salon prochain, dans quelques tableaux qui ne feraient plaisir ni à nous ni à nos maris. » Et là-dessus, elles se perdirent

dans la foule, me laissant le regret de ne pas entendre le reste de leur conversation.

(760.) LONDON. *St Marc l'Évangéliste.*

Cet ouvrage se fait remarquer par une belle ordonnance et par le caractère de quelques figures ; on ne peut que louer celle d'un jeune serviteur de Dieu, renversé et près d'expirer sous les coups des soldats de Néron. Je reviens au sujet de ce tableau, sur ce que j'ai dit autrefois de M. Lordon ; dessinateur peu scrupuleux, il outre les défauts de son maître, dont il n'a pas les qualités ; sa couleur est factice et brillantée, sa touche est un peu molle, et cependant on ne peut manquer de reconnaître qu'il a fait des progrès ; espérons qu'il en fera de nouveaux, et qu'il nous fournira l'occasion de publier qu'il s'est totalement corrigé.

LE BOSSU.

C'est ce que je lui souhaite.

MOI.

(787.) MALLET. *Une bénédiction nuptiale.*

Le talent de M. Mallet ne s'est point démenti cette année, et le petit tableau que nous avons sous

les yeux, fait regretter qu'il n'en ait pas exposé un plus grand nombre.

(788.) Mansion.

J'ai dit ce que je pensais du talent de M. Mansion, il me reste à parler des ouvrages qu'il a produits à cette exposition. Tous accusent la timidité d'un homme qui se défie de ses propres forces, et le talent d'un artiste qui pourra faire très-bien. Son portrait de colonel ferait honneur à un miniaturiste consommé; et ce n'est pas sans plaisir que les amateurs ont trouvé dans son cadre, le buste de M. Levasseur, artiste chantant de l'Opéra, qui est d'une ressemblance extraordinaire et d'un beau travail. M. Mansion a prouvé qu'on peut demeurer dans ce Palais-Royal, si décrié, et faire de bons ouvrages. C'est une bonne fortune pour les étrangers qui hantent ce lieu plus fréquemment que tout autre; ils pourront y trouver, au moins, un peintre capable de les portraire, ils devront en être satisfaits, et M. Mansion aussi. Cet élève de M. Isabey est fort estimé de son maître; ses camarades s'accordent à le louer de ses progrès; c'est maintenant au gouvernement à lui accorder les encouragements qu'il mérite : je le crois très-digne d'obtenir une médaille, et si je ne me trompe, toutes n'auront pas été données (s'il

en obtient une) avec la même justice. Nous savons ce qu'ont pu faire, jusqu'à présent, les protections, nous verrons cette année ce que pourra l'équité.

(799.) Mlle. MAUDUIT.

La fille d'Henri IV, en butte aux fureurs des parlementaires et désirant revenir en France, où elle pouvait trouver le bonheur et la tranquillité, s'embarqua sur un bâtiment anglais; mais poursuivie pendant sa traversée par ses ennemis, elle n'échappa à la mort qui la poursuivait, qu'en s'embarquant dans une chaloupe, et en gagnant au travers des rochers les côtes de la Bretagne. C'est là qu'en mettant pied à terre elle fut accueillie par de bons paysans qui lui offrirent leurs cabanes, et lui prodiguèrent tous les soins que réclamaient ses malheurs et sa qualité de fille et de femme de roi.

Cet ouvrage fait honneur au talent de son auteur; la composition en est agréable; les figures bien dessinées et sagement peintes. Je remarque surtout celle d'un jeune Breton, assis sur le second plan, et montrant à un berger le vaisseau anglais qui fait encore feu dans la direction de la côte. On a fait, il me semble, à Mlle. Mauduit, un reproche fort juste, qui porte sur le cos-

tume de la reine Henriette ; dans la situation où elle est placée, fugitive, et obligée de s'arracher, avec violence, de son palais, il n'est pas nécessaire qu'elle soit vêtue d'une manière si brillante. Au surplus, ce n'est là qu'un bien petit grief, et Mlle. Mauduit se le fait bien pardonner par les charmes de son coloris et de son exécution.

DIDEROT.

Un compliment flatteur à cette aimable demoiselle, je vous en prie ; dites-lui que nous n'avons pas oublié ses précédents ouvrages, et que nous lui tenons compte des progrès qu'elle semble faire chaque année. Félicitez-la du succès qu'obtient son beau portrait de Mme. de Fumel, l'une des meilleures productions de ce genre. Elle a lutté avec succès contre les portraitistes les plus distingués ; et si elle ne s'est placée immédiatement après Gros et Paulin Guérin, elle s'est mise à côté de Mlle. Bouteiller.

(805 à 808). MAUZAISSE.

Laurent de Médicis, entouré des savants qu'il réunissait ordinairement à l'une de ses maisons de plaisance ; tel est le sujet dont M. Mauzaisse a fait un beau tableau. Le philosophe Lascaris fait la lecture d'un mémoire. Il est vu de dos, assis et

placé sur le premier plan entre le centre et la partie gauche de la composition. Cette figure est dans un bon mouvement; elle est drapée simplement et peinte avec esprit; elle prouve dans son auteur une grande facilité d'exécution, et ce que l'on nomme, en terme d'atelier, beaucoup de main. En face et debout, le jeune Léon X, en barette de cardinal : il écoute avec attention; mais sa physionomie est un peu trop impassible. J'aurais voulu voir là un grand homme enfant. Il me semble que les dispositions de ce pape célèbre ont dû caractériser de bonne heure son visage; si cela n'est qu'une idée sans vérité, elle est poétique et, par conséquent, propre à la peinture. A côté de Léon, Laurent, la tête baissée comme pour écouter le voyageur Pic de la Mirandole, qui est appuyé sur le siége de la reine, et qui parle à celle-ci. Le jeune fils de Laurent de Médicis debout et dans les bras de sa mère. Enfin, à droite et à gauche, de ces six personnages, plusieurs hommes célèbres de ce temps dans différentes positions, mais tous plus ou moins occupés de l'objet principal de la réunion. Cette composition est bien arrangée; le lieu de l'assemblée est ombragé par un platane qui projette des ombres que l'on aimerait à voir mieux indiquées. Le ciel est beau, l'air pur, le temps serein. Cette dispo-

sition de l'atmosphère a donné à l'artiste le moyen d'éclairer la scène d'une manière agréable et naturelle. Cet ouvrage est évidemment celui d'un peintre qui sait tirer un bon parti des ressources de la palette; l'auteur l'a accompagné d'un croquis aux crayons noir et blanc où il a donné la série des têtes de tous les personnages dont il a enrichi son tableau; cette suite est infiniment précieuse, et les amateurs l'estiment presqu'autant que le tableau lui-même. Je serais volontiers de cet avis, si je ne savais quelle difficulté il y a à colorier des têtes, fussent-elles même moins bien que des dessins. M. Mauzaisse n'a pas fait beaucoup mieux jusqu'à présent, et chacun s'accorde à dire qu'il peut aller plus loin. Je le souhaite pour lui et pour nous: son beau talent nous a rendu exigeants envers lui; son zèle et les études continuelles auxquelles il se livre, nous répondent que nous n'avons pas attendu en vain quelque chef-d'œuvre; il est hors de la classe commune des peintres; encore quelques efforts, et il sera au premier rang. Nous ne dirons qu'un mot en passant de ses *Danaïdes* et de son *Prométhée*; celles-ci sont grassement peintes, mais le dessin n'en est pas très-correct; quelques-unes de leurs têtes cependant sont fortement caractérisées. Le ton général de ce tableau destiné à faire un dessus

de porte, sent un peu la décoration, et je lui préfère celui du *Prométhée*. Cette figure académique est posée péniblement, mais ce défaut est racheté par des beautés de couleur et de dessin que personne ne conteste. Les portraits que M. Mauzaisse a exposés sont dignes de lui; c'est dire qu'ils sont bons. Je cherche en vain celui de M. le comte de Pradel, qui est annoncé dans le livret. J'aurais voulu le voir; on dit que c'est un fort beau morceau.

(809). M^{lle}. MAYER.

Le Rêve du Bonheur. Idée gracieuse que l'art a rendu d'une manière agréable.

LE BOSSU.

Les belles dames ont voulu faire à cet ouvrage une sorte de vogue; elles me paraissent avoir abandonné aujourd'hui cette idée. Sans doute qu'elles auront réfléchi mûrement à l'inconvénient qu'il y a de préparer des réputations de coteries, qui nuisent plus qu'elles ne servent à l'artiste qui en est l'objet.

DIDEROT.

Le vice essentiel de ce tableau de M^{lle}. Mayer est dans le faire mou et maniéré de droite à gau-

che; brumeux et bleuâtre de gauche à droite. Je doute que cette production ajoute à la gloire de son auteur.

MOI.

(819 à 823.) Menjaud.

Voyons d'abord *le Tasse couronné* de cet artiste; il vous souvient sans doute, M. Bernard, de l'avoir trouvé charmant lorsqu'il fut exposé dans le Salon de la Société des Amis des Arts, avant que M. de la Bouillerie en eût fait l'acquisition. La composition en est charmante, les groupes bien liés les uns aux autres; on peut reprocher à ces trois jeunes gens à genoux de se ressembler trop; mais enfin ils sont bien, et c'est l'excuse du peintre. Si nous comparons cet ouvrage à celui de M. Ducis, il nous paraîtra admirable; et si nous ne pensons pas à celui-ci il nous semblera encore fort joli : la figure du cardinal Cinthio est belle et ne le cède qu'à celle d'un moine à genoux (sur la gauche), qui est d'un beau ton de couleur et d'un pinceau vigoureux. On peut remarquer même, après ces deux personnages, un groupe de moines sur le troisième plan, et la tête de l'un des porte-flambeaux placés auprès du cardinal. M. Menjaud n'a rien fait d'aussi bon que ce tableau, et si l'on peut citer avec éloge son *Avare puni*, on est forcé

de convenir qu'il est bien loin d'être de la même force. Je n'ose pas parler de sa *Communion de la Reine* dont tout est commun et ignoble, et de son *Blessé du pont de la Drôme*, qui n'offre aucun intérêt; ce sont de ces fautes qu'on peut lui passer en faveur des bonnes productions qu'il a exposées jusqu'à ce jour.

(826 et 827.) MICHALLON. *Mort de Rolland, en 778.*

DIDEROT.

Cet artiste m'a surpris fort agréablement; j'avoue que je n'attendais pas autant de lui; on trouve dans son ouvrage de belles lignes, un ton général, un peu noir peut-être, mais cependant agréable; des figures dessinées avec une grande précision, des pins d'une forme et d'une couleur satisfaisantes, une touche large et vigoureuse; enfin une grande facilité d'exécution. M. Michallon mérite aujourd'hui tous les éloges qu'on lui avait prodigués il y a quatre ans; sa *Vue du lac de Némi* est inférieure au tableau dont je viens de vous entretenir, mais ne dément pas les espérances que cette composition fait naître. Un travail assidu et les inspirations de la terre classique peuvent donner à M. Michallon les moyens de faire encore de bons ouvrages; je l'engage à ne se point négliger;

s'il venait à produire moins qu'il n'a produit jusqu'à présent, le public se rappellerait ses précédents ouvrages, et le jugerait avec une grande sévérité. M. Michallon fait honneur à l'école de M. Bertin; il devient, avec MM. Watelet, Regnier et Rémond, l'espoir du paysage; il ne tient qu'à lui de se classer : j'aurais plaisir dans quelques années à lui assigner un rang distingué; qu'il continue à bien faire, et nous verrons son nom inscrit non loin de celui de son maître et à côté de ceux de ses camarades qui jouissent déjà aujourd'hui d'une réputation distinguée.

MOI.

MILLET (829 à 840).

Je gémis chaque jour de la pauvreté de notre langue; cette gueuse s'avise d'être fière de son indigence, et nous, malheureux écrivains qui sommes ses très-humbles serviteurs, nous enrageons de n'avoir qu'un si petit nombre de mots pour exprimer vingt ou trente mille idées créées et quelques centaines d'idées que nous avons la prétention de vouloir faire adopter. Dans quel embarras ne suis-je pas, moi par exemple, qui, examinant avec vous les travaux de nos artistes, n'ai à ma disposition que cinq ou six épithètes pour qua-

lifier les degrés du bon ou du mauvais : quand je dis, en parlant de Girodet, de Gros, Gérard, Guérin, Granet, Bouton, Demarne et autres, quand je dis : Très-beau, qu'entendez-vous par là ? que tous ces hommes sont du même mérite ? eh bien ! point du tout : le *très-beau* appliqué à Girodet n'est pas le même que le *très-beau* appliqué à Granet ; il faut, vous le sentez bien, faire acception des genres ; ces messieurs ont des talents très-précieux, mais tous leurs talents diffèrent ; comment donc faire pour se comprendre ? Il faut partir d'un principe : que les mots n'ont qu'une valeur relative ; que *beau* est tout ce qui est l'expression de la nature, que *très-beau* est ce qui représente une nature choisie si ce choix est heureux, que *mauvais* est le contraire de *beau*, et ainsi de suite ; de sorte que si je dis : Monsieur un tel a fait un bel ouvrage, je veux dire : Monsieur un tel a fait un ouvrage qui n'est pas exempt de défauts, mais dont l'ensemble est satisfaisant, parce que chacun des personnages y joue bien son rôle, que le dessin en est pur et la couleur vraie ; et que si je dis au contraire : Monsieur un tel a fait un mauvais tableau, c'est comme si je disais : Il n'y a dans ce tableau ni entente de la scène, ni vérité de couleur, ni pureté de dessin ; encore serez-vous en vous-même contraint de

faire quelque distinction, car si je parle de M. Bergeret, par exemple, et que je dise hardiment et sans correctif: Le *Renaud et Armide* de cet artiste est un mauvais ouvrage, vous devez sous-entendre: Mauvais pour lui puisqu'il peut faire mieux; je sais bien que les rigoristes diraient à cela: Non, mauvais pour tout le monde; mais j'en reviendrais à mon dire et je répondrais: Mauvais pour un homme qui ordinairement dessine bien, qui colorie quelquefois savamment et qui compose presque toujours heureusement. Vous voyez donc que votre intelligence doit suppléer à ce qui manque de précision aux termes que j'emploie, et les modifier suivant les circonstances. Après cette digression, à laquelle M. Millet n'est point étranger, venons à l'examen de ses productions; distinguons le portrait de M. Bouton, qui, sans aucune restriction, est admirable; on a reproché à M. Millet le ton rougeâtre qui règne dans cette miniature, et peut-être est-ce avec raison; mais telle que nous la voyons, elle est digne des plus grands éloges; je la considère comme une des choses les plus étonnantes qu'on ait faites dans ce genre, soit pour la ressemblance, soit pour le fini du travail, soit pour la précision de la touche. Remarquons avec intérêt, même après celui-ci, le portrait de Mme Stward, épouse de

M. l'ambassadeur d'Angleterre; les détails les plus agréables dont M. Millet a pris soin de l'orner, ajoutent au mérite principal de cet ouvrage. Félicitons leur auteur du talent qu'il a déployé dans ces aquarelles où il a représenté Mme et Mlle d'Orléans, et dans ces petits portraits de Mme R..., de M. le colonel L... et de l'épouse de celui-ci. Honneur à M. Millet; chaque jour ajoute à sa réputation : cette année il partage avec M. Saint la palme d'un genre où ils excellent tous les deux ; il est beau de marcher d'aussi près sur les traces d'un maître comme M. Isabey, et il est glorieux pour un maître d'avoir d'aussi dignes successeurs.

(844.) Mme Mongez. Fatale ordonnance du 24 juillet! tu as porté le deuil au sein de cinquante familles; tu as enlevé à la France le régénérateur de son école et à Mme Mongez de bons conseils. Certes, personne plus que cette dame ne doit désirer le rappel des bannis ; avec David reviendrait sa réputation, qu'un arrêt fatal a fait évanouir.

(845 à 847.) Mongin. *Jeanne d'Arc fait prendre l'épée de Charles Martel dans la forêt de Fier-Bois.*

Cet ouvrage fit une première apparition à l'ouverture du Salon; mais, modeste et courageux,

son auteur, cédant aux observations qui lui furent adressées par ses amis, avoua publiquement qu'il s'était trompé, le retira pour le refondre, et, sans changer rien aux masses générales, ou à la disposition pittoresque des objets qui concouraient à sa composition, substitua, aux tons verts et crus auxquels il s'était malheureusement laissé entraîner, des tons plus vrais et plus chauds; il agrandit le foyer de lumière qui avait paru trop rétréci, et exposa de nouveau, telle que nous la voyons maintenant, cette production qui fait honneur à son talent comme paysage historique, et où se font remarquer des objets de détails du plus grand mérite. Je vous prie d'examiner avec moi toute la partie gauche de ce tableau : un grand tronc d'arbre mort qui s'élève en clair sur le fond, et qui conduit la lumière du haut en bas, et de gauche à droite; une masse de rochers, et près d'eux des chardons, des bouillons-blancs, des ronces, etc., le tout dans la demi-teinte. Ces portions de métier décèlent le savoir-faire d'un homme habitué à peindre d'après nature, et la liberté d'un pinceau exercé. On reproche à quelques-unes des figures qui animent ce paysage, d'être un peu séchement indiquées; mais on rend justice à la vérité générale des poses, et surtout à l'exactitude des mouvements. Je crois d'ailleurs être en me-

sure de vous dire pourquoi la roideur dépare quelquefois le dessin de l'artiste dont nous nous occupons; c'est que, correct jusqu'au scrupule lorsqu'il trace une académie, il veut trop conserver son premier trait s'il la revêt d'un costume quelconque; de là une précision qui paraît affectée, mais qui, dans son exagération, est encore louable, puisqu'elle prouve de bonnes études. J'ai cru qu'il n'était pas inutile de vous faire l'historique de ce tableau, puisqu'il me fournissait l'occasion de payer à M. Mongin le tribut d'éloges que méritent son courage et sa probité; je dis sa probité, car il est peu de peintres qui, après avoir sollicité des travaux du Gouvernement et en avoir touché le paiement, auraient eu la bonne foi de convenir qu'ils avaient failli, et l'honnêteté de recommencer. Je ne prétends ici attaquer personne; mais je vois tels ou tels ouvrages dont les auteurs auraient dû profiter du bon exemple que leur donnait le peintre de *Jeanne d'Arc*, et ne pas avoir l'air de publier, par leur insolente *intrépidité de bonne opinion*, qu'ils ont rempli leurs engagements, et qu'ils en ont donné au ministère pour son argent : misérable spéculation qui fait gagner aux spéculateurs quelques mille francs en peu de jours, mais qui leur fait perdre, en un instant, la considération des honnêtes gens, et

l'estime des connaisseurs. Revenons à M. Mongin, dont je vais vous montrer (847) *la Diseuse de bonne aventure*, imitation charmante de celle qu'il avait faite en 1810, en société avec M.^{me} Benoît, et *la Rêverie*, agréable petite production qui porte avec elle sa recommandation.

DIDEROT.

J'aime beaucoup ce dernier tableau, quoique le paysage semble déjà avoir changé de couleur, en *poussant au vert*. La Rêveuse est fort gentille, et tout mort que je suis, je sens qu'elle fait naître en moi un sentiment que je n'avais pas éprouvé depuis le trépas de mon adorable Sophie. Remerciez de ma part l'auteur de cette jolie figure, et engagez-le à peindre encore plusieurs ouvrages de cette espèce.

MOI.

(857.) NIQUEVERT. *Jésus devant Pilate.*

DIDEROT.

Ce tableau, destiné à la cathédrale de Metz, semble être le pendant de celui que M. Lair a exécuté pour la même destination ; je ne crois pas qu'il contribue à me réconcilier avec les ouvrages de sainteté. Pourquoi cet imbécile de préteur

romain grimace-t-il en se lavant les mains? Pourquoi est-il ignoble dans son maintien? Pourquoi, pourquoi! Mais les pourquoi ne finiraient jamais. Allons, piteux Jésus-Christ, juge plus piteux encore, partez pour Metz, et n'en revenez pas; car nous n'aurions probablement plus la complaisance de vous regarder.

MOI.

(864 à 868.) PAJOU; peintre médiocre, fils d'un sculpteur habile et fort honnête homme; peintre aussi honnête que son père et qui prouve la vérité de ce dicton proverbial : *la probité peut être héréditaire, mais rarement le génie.*

(869 à 873.) PALLIÈRE (Léon). *S^t Pierre guérissant un boiteux;* composition simple, tableau correctement dessiné et sagement peint. Tous les critiques se sont accordés à rendre justice au joli talent de M. Pallière; je m'empresse de joindre ma voix aux leurs, pour augmenter le concert de louanges dont il est l'objet, et si je m'interromps un instant, c'est pour l'inviter à faire de nouveaux efforts, et à produire aux prochaines expositions des tableaux qui ne démentent point la bonne opinion que les amateurs ont conçue de lui.

LE BOSSU.

Ah! voilà une figure de berger que je me rappelle avoir vue dans le salon de l'Institut, il y a plusieurs mois ; je la remarquai alors avec plaisir, et c'est avec plaisir que je la retrouve ici.

DIDEROT.

Et ce petit tableau que la Société des amis des arts avait acquis, vous en souvient-il, M. Bernard ?

LE BOSSU.

Très-bien. *C'est une Prédication aux flambeaux dans les rues de Rome.* Le zèle de ces moines qui veulent convertir des gens qui ont envie de dormir, me rappelle celui de nos missionnaires qui prêchent le despotisme et l'intolérance à des hommes qui ne veulent être ni fanatiques ni esclaves. Je n'aime pas les momeries, et, malgré le mérite des tableaux qui me les représentent, elles m'irritent, et en les fuyant, je dis avec le philosophe : « La vérité n'a pas besoin d'employer de semblables moyens pour se manifester à nous. »

MOI.

(884.) Pérignon. Esquisse terminée, remarquable par une couleur vraie et une heureuse

disposition de figures. Je voudrais que cet ouvrage fût exécuté dans une dimension de quatre pieds carrés; les têtes seraient alors bien caractérisées, et je ne doute pas que cela ne fît un tableau fort intéressant.

(888). Péron. *Le Massacre des Innocens.*

Ça, voyons, Messieurs du jury, qui a pu déterminer l'admission de ce tableau? — La composition. — Oh! de bonne foi? Ce n'est pas un tumulte sans mouvement, un tapage de bras, de jambes et de têtes inanimées que vous avez pu prendre pour une bonne composition. — Le dessin. — Ah! grand Dieu! — Mais, la couleur? — Brique, indigo, jaune, et tout cela cru. — Mais, le ton général? — Pitoyable! — Mais.... mais les protections. — Ah! je n'ai rien à répondre à celà; les protections l'ont emporté; c'est trop juste. N'est-ce pas toujours de même? Mais ces protections pourront-elles faire que le tableau de M. Péron soit bon? Je ne le crois pas, et le public a décidé, malgré vous, qu'il est mauvais, et que son auteur est sans génie et sans âme. Or on ne fait pas de bons tableaux sans génie, comme on ne fait pas de bonnes tragédies et de bonnes comédies sans génie; de bons opéras comiques sans esprit; de bons vaudevilles sans gaîté, et de bons mélo-

drames sans extravagances. Je le répète donc, l'ouvrage de M. Péron est mauvais. S'il ne veut pas me croire sur parole, qu'il subisse la fatale épreuve; qu'il présente sa grande page à l'hôtel de Bullion; et si le juré-priseur a le courage de l'estimer plus de 100 fr.; si les marchands le poussent à 150, s'il est acheté 160, je le paie cent louis quand j'aurai cent louis à perdre ; ce qui pourrait bien ne pas m'arriver de sitôt.

(690.) PETIT (Louis-Marie).

Dessin où triomphe la patience, mais dont le ton général est bleu.

(895.) M^{lle}. PHLIPAUT.

Racine lisant Athalie devant Louis XIV et M^{me}. de Maintenon. Tableau d'une demoiselle. Le respect que je dois à l'auteur m'impose l'obligation de me taire sur son mérite ; mais elle peut se consoler de mon silence. Un journal très-accrédité a fait son éloge ; et la louange d'un journaliste renommé est une chose précieuse pour une demoiselle.

(896 et 898.) PICOT.

LE BOSSU.

J'ai beaucoup entendu parler de ce jeune artiste. On m'a surtout vanté son *Amour et Psyché*.

Voyons donc promptement cet ouvrage, que je suis curieux de juger par moi-même.

DIDEROT.

Doucement, M. Bernard; arrêtons-nous d'abord devant cette *Mort de Saphire;* et pour ne pas parler du choix du sujet qui me paraît ridicule, examinons la composition qui est simple, le dessin dans lequel je voudrais plus de caractère, la couleur que je trouve harmonieuse, et faisons à l'artiste un salut amical pour lui témoigner toute notre satisfaction.

LE BOSSU.

Je souscris à tout ce que vous voulez ; je le fais même avec plaisir, pourvu que vous promettiez de venir de suite dans la grande galerie, où nous trouverons le chef-d'œuvre de M. Picot.

DIDEROT.

Eh bien ! soyez content. Suivez cette foule qui se précipite de cette salle dans l'autre, et arrêtez-vous devant cette composition de deux figures, n°. 898.

LE BOSSU.

Ah! bravo, bravo, M. Picot! On ne m'avait rien dit de trop de votre joli tableau. Comme

cet amour est léger ! Il fuit le lieu de délices où la nuit favorable l'admit à partager la couche de Psyché. C'est à regret qu'il le quitte ; il s'élance de ce lit où repose son heureuse victime ; mais son dernier regard, son regard victorieux et tendre s'arrête encore sur celle qui, dans un sommeil agréablement agité, rêve le plaisir qu'elle a goûté avec lui. Quelle aimable langueur sur la figure de cette jeune fille ! Un teint animé sans rougeur, une bouche close où respire la volupté, des yeux fermés à peine où se peint la fatigue d'une si douce nuit, composent l'ensemble le plus séduisant ; et ce sein palpitant, et ce col arrondi par la main des grâces, et cette main si jolie ! Ah ! Messieurs, quel malheur de n'avoir plus vingt ans ! Comme on réveillerait cette belle enfant ; comme......

DIDEROT.

Oui, si l'on était aussi beau que le fils de Vénus.

LE BOSSU.

Mais, écoutez donc, seigneur Diderot, tout beau que soit Cupidon, et toute difficile que soit une déesse, à vingt ans un mortel, s'appelât-il Bernard, est encore quelque chose. Savez-vous

bien que j'eus, dans mon temps, de très-glorieuses bonnes fortunes? et je n'aurais pas alors échangé la jeune marquise de B. pour la plus belle Psyché de l'antiquité.

DIDEROT.

Je suis convaincu de votre mérite; mais enfin, il y a quarante ans de vos beaux jours; ce sont de vieux souvenirs.

LE BOSSU.

Qui sont encore charmants ou ridicules, si vous voulez les appeler ainsi. Quoi qu'il en soit, je voudrais n'avoir pas soixante ans pour bien des raisons, et je vous assure que...... Mais, voyez où nous emporte ce joli minois; voyez ce que c'est que l'illusion d'une peinture agréable! Et bien, notre petite discussion est le plus grand éloge que nous puissions faire de l'ouvrage de M. Picot. Quand nous en aurions exalté le dessin, la grâce des poses, le charme du coloris et des ajustements, nous n'aurions dit que des choses communes, nous aurions parlé peinture ; nous nous sommes, au contraire, identifiés avec l'artiste ; nous avons pris part à cette scène intéressante; et cette façon de louer n'aurait pas paru moins bonne à l'auteur de Psyché, s'il nous avait écouté, que les longs

articles de feuilletons et les propos de petites coteries.

DIDEROT.

J'aurais voulu trouver comme vous une nouvelle formule d'éloges; mais je vous en laisse la gloire.

MOI.

En jetant un dernier coup-d'œil sur l'œuvre de M. Picot et avant d'accrocher une couronne à son cadre, permettez-moi, messieurs, de vous faire observer que le bras droit de sa Psyché, paraît cassé et que l'emmanchement de l'épaule avec le bras n'est pas bien indiqué; cette tache serait facile à faire disparaître, j'engage l'artiste à mettre à profit cette remarque et à retoucher après l'exposition son ouvrage, qu'il peut rendre à peu près parfait.

(911) DU PAVILLON. *Psyché et l'Amour.*

DIDEROT.

Retournons au tableau de Picot, nous reviendrons après vers celui-ci, si nous en avons le courage.

MOI.

(922) PRUD'HON. *L'Assomption de la Vierge.*

Tableau fort agréable au premier coup-d'œil ; mais qui ne me fera pas changer un mot de ce que j'ai dit du talent de M. Prud'hon ; non moins gracieux que les autres productions de cet artiste, cet ouvrage est, s'il est possible, moins scrupuleusement dessiné qu'elles ; les pieds de toutes les figures sont jetés dans un même moule, les mains de la Vierge sont petites de forme, les têtes d'anges se ressemblent, mais au moins sont très-jolies ; le pinceau est libre et quelquefois mou, les draperies sont larges, mais d'une couleur outrée, enfin presque toutes les parties de cette composition justifient la brillante réputation de son auteur et les critiques nombreuses dont il a été l'objet depuis dix ans. Si nous voulons voir cette année une assomption de la Vierge, regardons en passant celle de M. Prud'hon ; mais arrêtons nous devant celle de M. Blondel.

(926 et 927) QUEILAR. *Artémise buvant les cendres de Mausole.* Froide caricature du désespoir, mauvais tableau pour ne rien dire de plus désobligeant. *Mort de Phocion.* Ah ! M. Robert Lefevre vous êtes un aigle en comparaison de M. Queylar; il vous a emprunté sa figure de Phocion et pour la première fois il a démenti le proverbe qui dit : *On ne vole que les riches.*

(928 à 930) QUINART. En vain M. Quinart signe ses ouvrages en lettres bien noires et bien longues, en vain un aristarque de ses amis l'encense dans une feuille publique, les amateurs et tous les gens de goût s'obstinent à ne pas trouver bons ses paysages; les artistes rient de sa prétention, les *rapins* d'ateliers se moquent de son *feuillis* ridicule, de sa couleur tranchante, de ses figures roides, et moi qui suis là pour lui donner des conseils, je cherche à lui faire entendre que tant de vanité sied mal à si peu de talent, qu'il a besoin de beaucoup travailler avant de faire des tableaux, et qu'enfin à son âge, quand on a peu d'expérience, on fait très-bien de prendre des avis d'hommes consommés comme MM. Watelet, Bertin ou Bidault. Mais je l'observe; quand je lui parle il ne veut pas m'écouter; il rit peut-être en lui-même de mon petit sermon, il me tourne le dos et me laisse convaincu que l'amour-propre peut gâter les meilleurs esprits et anéantir les plus heureuses dispositions.

(932 à 938) REGNIER. Il semble qu'un sentiment profond de mélancolie domine l'âme de cet artiste, et pourtant il est gai, aimable et spirituel; ses compositions sont toutes élégiaques ou silencieuses; un ciel orageux, des eaux sourdes,

des fabriques délabrées, sont les élémens de tous ses ouvrages ; mais ces élémens deviennent féconds sous son pinceau, il les multiplie, les tourne et les retourne toujours d'une manière agréable.

Rarement il se permet des excursions sur un domaine qu'il semble avoir abandonné, et quand cela lui arrive il prouve par le succès, qu'il peut traiter l'un et l'autre genre. L'exposition de cette année ajoutera beaucoup à la réputation qu'il a si heureusement commencée en 1817 ; on remarque avec plaisir parmi ses productions nouvelles un paysage en hauteur représentant *Jeanne d'Arc, au moment ou elle consacre son épée à la Vierge*. L'auteur a tiré un très-bon parti de la forme ingrate qui lui était imposée. La partie gauche de cette composition où se trouve l'autel de Marie, est solide de ton, sans dureté ; un bon parti de reflets a fourni à M. Regnier le moyen de prouver qu'il entendait bien la couleur propre à ces sortes d'ouvrages. Les amateurs ne voient pas avec moins d'intérêt *les sorcières de la forêt de Birnam* qui sont après le tableau dont nous venons de parler, le plus capital des travaux de ce jeune peintre : c'est là qu'il a déployé tout ce que le romantique a de plus sombre ; une tour démantelée, un torrent tombant en cascade, une caverne, des sorcières, un hibou, et au mi-

lieu de ce lieu sauvage, de ces sinistres objets, le malheureux Macbeth effrayé de la fatale prédiction. L'exécution de cet ouvrage ne laisse presque rien à désirer ; le ciel est parfait de vérité, les eaux transparentes, mais tristes ; les plantes et le feuillis des arbres seuls devraient être plus étudiés, nous sommes autorisés à croire que passionné pour son art l'auteur donnera ses soins à cette partie qui dépare aujourd'hui presque tous ses tableaux. M. Regnier, digne de l'estime des artistes est digne des récompenses du gouvernement, son talent peut être utilement encouragé et j'apprendrais avec satisfaction que le jury chargé de distribuer les médailles ne l'eût point oublié dans sa glorieuse répartion.

(941 à 943) REMOND.

DIDEROT.

Encore un paysagiste ; celui-ci comme le précédent paraît être un homme de talent ; son début est des plus brillants ; le genre historique lui sourit et son *OEdipe* fait concevoir les plus heureuses espérances. Ce tableau que tous les amateurs regardent comme l'un des meilleurs de cette exposition, est précieux par la disposition des masses, l'ordonnance générale et surtout par un beau parti de demi-teinte jetée sur la

partie droite de l'ouvrage. Les fonds sont un peu mous; mais en revanche les premiers plans sont d'un ton ferme et vigoureux; les détails sont soignés, seulement on remarque un peu de coquetterie dans le choix des couleurs que l'artiste a employées pour peindre un tronc de chêne placé au centre de sa toile. Cette objection est de peu d'importance; mais elle pourra engager M. Rémond à se prémunir contre la manie trop commune dans notre école moderne de sacrifier au brillant du coloris cette vérité si nécessaire, quand on veut représenter la nature dans son éclat et dans ses accidents : nous devons aussi à M. Rémond des compliments pour ses deux autres productions, qui pour être bien inférieures à celle que nous venons d'examiner ne sont point indignes du pinceau qui représenta *Œdipe près du temple des Euménides.*

MOI.

(944 à 947.) REVOIL. (950 et 951.) RICHARD. J'ai établi il y a un an mon opinion sur ces deux artistes; je n'aurais rien à ajouter aujourd'hui aux éloges que je me suis plu à faire de leur talent, mais je devrais vous décrire les tableaux de l'un et de l'autre : *Jeanne d'Arc, prisonnière à Rouen*, du premier, est une

composition d'un grand nombre de personnages qu'il est difficile de vous faire connaître en détail; l'aspect en est agréable, mais le dessin m'en paraît outré, surtout celui de la figure principale qui est d'une longueur démesurée. *Jeanne d'Arc à l'hermitage de Vaucouleurs*, du second, est un petit ouvrage dont le ton général est rouge, mais la jeune bergère à genoux près de l'hermite est une fort jolie petite figure. Le *Tannegui du Chatel*, du même, l'emporte sur la *mère de Henri IV*, de M. Révoil, et cependant ce dernier ouvrage est remarquable par une exécution soignée, et une précision de touche vraiment extraordinaire. Les deux artistes dont nous parlons sont peut-être inférieures à eux-mêmes cette année, mais ils sont à même de réparer en 1821 ce petit échec qui ne saurait porter la moindre atteinte à leur réputation.

(957 à 964.) ROBERT LEFÈVRE. C'est de cet artiste que nous pouvons dire avec raison : *Quantum mutatus ab ipso*. A peine retrouvons nous dans ses portraits les traces de ce talent qui lui valut une si grande réputation. Le portrait en buste de Sa Majesté est cru, celui du marquis de l'Escure est froid et ridicule de pose, son Abailard à la figure d'un rodomond, et non d'un malheureux anéanti par la douleur et par la pen-

sée de la nullité à laquelle on l'a réduit; son Héloïse est supérieure à l'Abailard, mais quelle couleur! Quelle exécution! Son portrait de madame la comtesse d'Osmond est brillant de pierres précieuses, mais est-ce de la chair! Les ombres sont noires, les demi-teintes sales, les clairs sans lumière; rien ne rachette dans cette grande page les défauts que nous y trouvons; les draperies en sont dures, ce sont des planches vernissées; les ornements sont à peine ébauchés, et les franges dont la robe est ornée ne sont qu'indiquées au bout de la brosse. Ah! Monsieur Robert Lefèvre, des souvenirs flatteurs peuvent vous consoler; croyez moi, tenez vous-en là, ne détruisez pas une renommée justement établie à plus d'un titre; si vous ne sentez plus cette fougue de talent qui vous possédait autrefois, brisez vos pinceaux, jettez au loin votre palette, réposez-vous enfin; ce conseil qui vous paraîtra un peu sévère, est dans l'intérêt de votre gloire et de votre amour-propre; sachez en profiter pour conserver l'estime des artistes et des hommes du monde.

DIDEROT.

(965 à 968.) ROBERT. (J. F.)

Un compliment, je vous prie, à ce M. Robert;

que je n'avais pas l'honneur de connaître, pour ces quatre jolis tableaux sur porcelaine, et surtout pour le premier, représentant une chasse au cerf. Le talent de cet artiste mérite d'être distingué, il est hors de la classe commune; encore quelques efforts, et nous pourrons le placer à côté de madame Jacquotot.

MOI.

(969 à 978.) ROEHN.

Toujours le même, sec et sec, mais quelquefois agréable comme dans son intérieur 973. Cet artiste semble s'appliquer à copier Demarne, je doute qu'on s'avise jamais de confondre l'imitation avec l'original. M. Roëhn n'est pas sans mérite, il arrange bien une scène de marché ou de corps-de-garde, mais il lui arrive rarement de la bien dessiner ou de la bien peindre; en définitif son talent ne peut pas se classer, et je crois lui faire grâce en lui assignant dans le genre où il s'exerce, la quatrième place après le maître charmant que je viens de nommer tout à l'heure.

(987 à 991.) RONMY.

DIDEROT.

Je ne connaissais pas encore ce nom en peinture, et M. Ronmy m'a tout l'air d'un débutant;

s'il en est ainsi que je le pense, je lui dois des éloges pour son coup d'essai, il en est peu de plus heureux. Ses tableaux au nombre de cinq se font regarder avec plaisir; pour moi, malgré l'embarras que l'auteur semble avoir éprouvé à les composer, malgré ces chevaux si roides, ces figures principales si malheureuses de dessins et de mouvements, j'aime assez le *Henri IV au siège de Paris*, parce que j'y vois un ton de lumière franc, quelques détails vrais, et plusieurs figures accessoires bien pensées et rendues avec esprit. Cet ouvrage m'en fait espérer de plus agréables, et cet espoir je ne l'ai conçu sans quelques fondements.

LE BOSSU.

Vous aimez le *Henri IV*, seigneur Diderot, et moi je lui préfère ce *Camp de Lapons*. Voilà qui est original, ce ne sont pas ces éternels lever ou coucher du soleil, ces clairs de lune où les neiges comme on en a tant vu; c'est une composition pittoresque, ce sont des figures nouvelles pour mes yeux, c'est une nature étrangère qui me délasse des beaux sites de l'Italie et de la Suisse. L'exécution de ce tableau me paraît d'ailleurs plus précieuse que celle de Henri IV, la couleur; un peu uniforme peut-

être, me plaît beaucoup, et je prends volontiers cet ouvrage sous ma protection, si tant est que ma protection puisse être de quelqu'importance et de quelque utilité pour M. Rommy.

MOI.

Vous avez fait votre choix, Messieurs, c'est à moi de faire le mien. Je vois que nous nous arrangerons fort bien, car, loin de vous disputer les objets de votre affection, je jette mon dévolu sur le n°. (990), et je m'en tiens là. Cette composition n'est pas grande comme le quart de l'une des vôtres, mais je la leur préfère de beaucoup. C'est le ton le plus fin, la couleur la plus vraie que j'ai vue depuis long-temps. M. Rommy fera peu d'ouvrages de ce mérite, c'est pourquoi je m'en empare avec sa permission et la vôtre.

(992.) ROUGET. *Ecce homo.*

DIDEROT.

Quel ennui! Toujours des tableaux d'église! En vérité, si celui-ci n'était d'un homme si avantageusement connu, je ne prendrais pas la peine de le regarder. Ce serait dommage cependant, car il y a là de belles choses : une composition bien entendue, mais désagréablement coupée par la

barre du balcon du prétoire, des têtes expressives et bien coloriées, des draperies largement indiquées et savamment peintes, des extrémités d'un beau dessin et des figures bien pensées. J'aurais voulu que le torse du Christ fût d'une forme plus arrêtée, et que la tête de profil qui se détache sur ce vilain fond blanc fût plus en harmonie avec les objets qui l'environnent; *mais qui peut tout avoir?* Je ne me rends compte qu'avec peine du mouvement et de l'expression des deux hommes qui occupent le premier plan et qui sont en face de l'Homme-Dieu; l'un d'eux, pour marquer son respect et sa douleur, étend une de ses mains vers le Christ; l'autre, au contraire, irrité, semble proférer des injures et menacer avec son poing fermé. Ces deux figures peuvent-elles être si rapprochées l'une de l'autre? je ne le crois pas; car, si le hasard les a rassemblées, la différence de leurs opinions, manifestée avec tant de force, doit amener une rixe violente; il faut qu'ils se battent avant tout, et je suis autorisé à le penser ainsi, car je me représente sous les fenêtres d'un monarque deux hommes dont l'un crierait vive le Roi, et l'autre à bas le Roi; si ces deux hommes n'en viennent pas aux coups, celui qui aura crié *à bas* n'est pas un fanatique, et celui qui a dit *vive* est un enthousiaste à gage. **Deux citoyens entichés**

de leurs opinions ne peuvent pas être froids ; à la moindre contrariété, ils discutent, se disputent s'ils appartiennent à la bonne compagnie, et se battent s'ils appartiennent à la classe du peuple. Cette théorie me paraît être de tous temps ; les Juifs de M. Rouget sont donc faussement expressifs, ou leur tort est d'être si près l'un de l'autre dans une disposition d'esprit si différente. Tout cela, au surplus, n'est qu'une petite chicane ; je m'en réfère à l'artiste des suites qu'il pourrait y donner ; et malgré cette faute qui me choque, je suis forcé de convenir que cet ouvrage est beau, qu'il est digne de figurer avec honneur parmi les productions de l'école française moderne, et qu'il doit contribuer à la réputation de M. Rouget.

ROI.

(1015.) SAINT. L'un des plus habiles peintres de miniature. Il avait perdu, en 1817, une partie de sa supériorité ; mais il a repris son rang en 1819. Le portrait de M. de, maître des requêtes, est un véritable chef-d'œuvre, auquel je trouve dans ce genre peu d'objets de comparaison. Je dois aussi vous faire remarquer ce portrait de femme vêtue de noir et cette jolie petite tête d'enfant ; ce sont deux choses déli-

cieuses, quoiqu'elles soient bien inférieures au maître des requêtes que vous avez vu avant.

Messieurs, le temps nous presse, et la foule devient si considérable que je vous engage à terminer ici notre promenade; celle que nous ferons demain ne sera pas des moins intéressantes; elle sera à-peu-près la dernière; nous aurons ensuite un petit tour à faire dans les salles de la sculpture; nous examinerons les gravures les plus remarquables, et notre dernière visite aura pour objet de voir les ouvrages de tous genres qui nous auraient échappé, ou qui seraient survenus depuis l'ouverture du Salon. Quant à vous, seigneur Diderot, si M. Bernard le trouve bon, je vous prie de faire tout seul cette revue; nous vous prêterons une oreille attentive, et si nous avons quelques observations à faire, nous ne vous interromprons que pour peu d'instants. Etes-vous de cet avis, M. Bernard?

LE BOSSU.

Sans doute.

DIDEROT.

Quoique ma tâche soit pénible, je m'en acquitterai avec plaisir, et je le ferai d'autant plus volontiers qu'il me reste à examiner les pro-

ductions de quelques artistes que j'aime et que j'estime beaucoup.

MOI.

Eh bien donc, Messieurs, à demain matin (1).

(1) La forme nouvelle que l'auteur a adoptée dans le dernier chapitre et la la rapidité avec laquelle il a passé sur des ouvrages remarquables qui méritaient un examen particulier, indiquent assez que, pressé par le temps, il a dû sacrifier à l'à-propos une partie de la critique, qui n'était ni moins intéressante ni moins importante que celles qui l'ont précédée. Cette seule considération a pu le déterminer à renoncer au plaisir de consacrer des articles particuliers à M. Soulary, Teuchot, etc., jeunes débutants qui annoncent d'heureuses dispositions. (*Note de l'Éditeur.*)

CHAPITRE VII ET DERNIER.

MM. Scheffer, Schnetz, Madame Servières; MM. Singry, Soulary, Steuben, Storelli, Swagers, Swebach, Tardieu, Taunay, Trimolet, Truchot, Turpin, Fafflard, Vallin, Van-Brée, Van-Daël, Van-Os, Van-Spaendouck, Vergnaux, Carle et Horace Vernet, Vignaud, Vigneron, Watelet et Paul.

DIDEROT, LE BOSSU, MOI.

DIDEROT.

Nous allons commencer notre revue par l'examen d'un ouvrage dont le sujet fait honneur au patriotisme des habitants de Calais : c'est le siége de cette ville par Édouard, et le noble dévouement d'Eustache de Saint-Pierre, de son fils et de quatre autres de leurs compatriotes. M. Scheffer (1023) n'a élevé qu'un mince trophée à la gloire des braves Calaisiens. Il les a tous représentés comme des victimes et non comme des héros ;

leur contenance morne contraste avec la noblesse de leur action : ne doivent-ils pas, ces généreux bourgeois, quel que soit d'ailleurs le chagrin qu'ils paraissent éprouver de quitter leurs familles, ne doivent-ils pas manifester un grand caractère? Leur sombre tristesse est faite pour décourager des hommes auxquels ils ont besoin d'inspirer des sentiments d'espérance et de force; le désespoir apparent de quelques-uns d'entre eux est donc un contre-sens impardonnable. Cette part de la critique faite à la pensée du tableau, faisons celle de la couleur ; elle me paraît monotone et noire; quelques parties cependant font espérer que l'artiste pourra sortir de cette route vicieuse où il est entré. L'ensemble de cette production est peu satisfaisant, l'exécution en est pénible, et cependant je n'hésite pas à décider qu'elle est l'ouvrage d'un homme de talent auquel il n'a manqué qu'une inspiration heureuse pour faire une bonne chose.

Passons au *Samaritain* de M. Schnetz. (1026.) Tableau de grand maître. Je ne sais aucun artiste français qui ne pût être fier de l'avoir produit. Dessin correct, expressions vraies, composition naturelle, couleur vigoureuse, manière de peindre hardie et savante, voilà ce qui constitue le mérite de l'ouvrage que nous examinons, et voilà plus

qu'il n'en faut pour satisfaire l'homme du goût le plus difficile. Je pourrais faire à peu près les mêmes éloges du *Petit Voleur de raisin* (1028), qu'on a placé derrière une porte, et qui était fait pour briller au grand jour; mais je pourrais aussi faire à son auteur de cruels reproches; je veux bien les lui épargner en faveur de son *Samaritain*

Voyons (1029). le *Tobie* de M. SERRUR; regrettons d'y trouver de grandes pauvretés de contours, mais applaudissons au ton général qui est assez vrai, malgré le gris-bleu dont il est uniformément infecté. Disons un mot, en passant, de Mme. SERVIÈRES, dont la *Blanche de Castille* (1030) est préférable à la *Marguerite d'Ecosse* (cette dame n'est pas l'égale de Mlle. Lescot ou de Mlle. Mauduit, mais son infériorité est encore louable); faisons un compliment à M. SINGRY (1036 à 1040) pour ses progrès ; encourageons M. SOULARY (1045), dont le début promet un coloriste de plus à l'école moderne, et venons nous arrêter un instant (1047) devant le *St. Germain* de M. STEUBEN. Cette composition me rappelle celle de Carle-Vanloo, où *St. Grégoire* est représenté distribuant son bien aux pauvres. Dans l'une et l'autre, le saint placé sur la rampe d'un péristile, donne à des mendiants qui l'entourent des pièces de

monnaie ou d'argenterie ; mais dans le tableau de Vanloo, on voit facilement que St.-Grégoire dispose de trésors qui sont les siens, tandis que rien ne montre, dans celui de M. Steuben, que St.-Germain soit l'instrument des libéralités de Childebert. Vanloo a placé, sur le devant de sa scène, une femme et ses deux enfants. M. Stenben n'a oublié ni l'une, ni les autres. Carle a éclairé franchement les groupes, et c'est là que cesse la comparaison ; car M. Stenben a fait partir sa lumière de je ne sais où, et l'a concentrée sur son principal personnage, au détriment des figures accessoires qu'il a enveloppées dans un clair obscur prononcé. Carle a peint son tableau avec fermeté et chaleur; M. Stenben a colorié le lien avec fougue et vigueur. Le tableau de Carle est une belle chose; le tableau de M. Stenben est une belle chose. Carle, vieux et affaibli par une longue maladie, mit, par cet ouvrage, le sceau à sa réputation. M. Stenben, jeune et bien portant, soutient, par celui-ci, la réputation que lui a fait son *Pierre-le-Grand*. Vanloo était un peintre estimé ; M. Stenben est un peintre estimable ; et, en terminant ici le parallèle que j'ai établi, j'ose prédire à celui-ci un nom illustre et plus durable que celui de l'artiste auquel je l'ai comparé.

Venons nous asseoir près de cette chutte d'eau de M. Storelli (1048). Le paysage où il l'a placée n'est pas des plus agréables; mais la vue de ces flots écumeux doit nous plaire. Transportons-nous avec Swagers dans la forêt de Hoarlem (1052), dont les arbres sont si roides; ou suivons, en Champagne, le précieux Swbach. Reposons-nous au pied de cette potence de route, pour voir passer sa jolie petite calèche (1055). Réparons nos forces, et quand nous serons un peu délassés, allons voir ce qui se passe dans cette rue de Paris (1059), où nous trouvons des masques et des anges, des harpes célestes et des guitarres profanes. Que signifie ce tumulte? Quel est ce libertin à cordon bleu? Pourquoi ces rayons lumineux qui viennent éclairer une scène nocturne? Ah! je comprends. Ce tumulte est causé par la sortie d'un bal; ce libertin est Henry-de-Joyeuse; ces rayons lumineux sont ceux de la grâce qui vient subitement embrasser le cœur du futur capucin. Pauvre composition qui ressemble à un *ex-veto*, et qui serait absurde dans une église. Ah! M. Tardieu, aurez-vous bien le courage d'avouer de semblables productions?

LE BOSSU.

Et, pourquoi pas; il signe bien cette *Famille*

de Centaure, qui fait le délice des faiseurs de calembourgs. En vérité, c'est un peintre bizarre que ce M. Tardieu. Il a vu le centaure de M. Regnault, le centaure du Guide, Il sait que M. Horace Vernet fait un centaure; il veut produire aussi des centaures, et, à lui tout seul, il en fait plus que ces trois hommes célèbres à la fois. Il compose son tableau de quatre de ces monstres; il a soin de varier l'âge et le sexe. Il met à gauche M. Centaure, portant, à bras tendu, un lionceau qu'il montre à madame son épouse, placée à droite. Celle-ci, fière de sa chasse (un cygne), la fait remarquer au chef de la famille. Près d'elle, M^lle. *Centaurillonnette*, qui vient taiter sa mère, et, tout-à-fait au centre, M. *Centaurillon*, qui tient une plume qu'il a arrachée à l'aile du cygne. Quel intérêt! quelle exécution! Mais aussi, quel succès! Chacun rit en voyant cette grande page; moi, je hausse les épaules, et je vous invite, Messieurs, à en faire autant

DIDEROT.

Laissons cette extravagante conception, et courons chercher au Brésil M. Baunay (1062) : respectable et malheureux débris d'un beau talent; c'est tout ce que nous pouvons dire de sa *Prédication de St. Jean*, qui fait naître en nous de

bien cuisants regrets. Mentionnons, le plus honorablement possible, M. Trimolet de Lyon, pour son *Intérieur de Laboratoire d'un Mécanicien* (1088). Ce petit ouvrage est un chef-d'œuvre de vérité. Je doute qu'on fasse jamais aussi bien que cela; et je crois que s'il est flatteur pour un artiste de débuter d'une manière aussi brillante, il doit être bien dangereux pour lui d'exposer l'année suivante; car il est presqu'impossible d'obtenir des triomphes aussi éclatants. Faisons un salut très-gracieux à ce jeune artiste, et visitons les *Ruines du Château des quatre fils Aimon*, que M. Truchot a représentées dans son tableau, numéroté 1089. Quoique cette production soit d'une exécution sèche, et d'un ton de couleur un peu plus noir, elle est fort agréable. Nous devons concevoir de belles espérances d'un jeune homme qui marque ses premiers pas dans sa carrière par des ouvrages dignes d'éloges, et qui, avec d'heureuses disposstions, pourrr mettre à profit les leçons qu'il reçoit d'un maître tel que M. Bouton. Avant de quitter M. Truchot, faisons-lui notre compliment, au sujet de son *Intérieur de Cloître* (1093), où nous trouvons des détails charmants, et un bon sentiment de la *Perspective aërienne*. Nommons M. Turpin de Crissé; ce sera dire assez que les petites compositions numérotées 1094 et

1095, sont estimables par la grâce de leur exécution, plus que par la fidélité des imitations de la nature. Abandonnons la *Maison carrée de Nîmes,* du même auteur (1098), et pénétrons dans cette église, où le saint archevêque de Milan s'oppose à la fureur du peuple, prêt à massacrer un jeune prêtre arien, sur les marches de l'hôtel, où il consommait le sacrifice de la messe. Bravo, M. Vafflard, le choix que vous avez fait d'un sujet pareil honore votre jugement; il vous a heureusement inspiré; et je n'en excepte que deux figures, celle d'un soldat de l'ex-garde que vous avez placé sur le premier plan, et que vous avez ramassé dans sa courte épaisseur; et celle d'une femme coëffée d'un turban verd. Tout le reste me paraît bien peint, et dessiné assez correctement. Cet ouvrage mérite qu'on le distingue, et je me plais à lui payer le tribut de louanges dont je le crois digne.

LE BOSSU.

Ah! de grâce, un moment souffrez que je respire.

respire; vous allez si vite que j'ai peine à vous suivre. Vous passez, en courant, d'une salle dans une autre, sans vous mettre en peine de mes soixante ans. Je vous en prie, en ma faveur, ralentissez un peu votre marche.

DIDEROT.

Volontiers. Venez, s'il vous plaît, de ce côté ; et, sans vous arrêter aux ouvrages de M. Vallin (1112 à 1116), remarquez (1118) cette religieuse en méditation, de M. Van Brée le jeune. Certainement, la tête de cette jolie personne est trop grosse ; mais avouez que, cette faute à part, cet ouvrage est charmant. Je n'ose pas en dire autant de la *Marie Stuard*, du même artiste (1117). Ce tableau est sans effet ; les figures n'ont aucun relief ; l'expression des têtes est bonne, mais la reine et ses deux femmes se ressemblent trop. Je ne sais si je me trompe, mais je crois avoir vu un *Rubens* de M. Van-Brée, qui était fort bien et qui a fondé sa réputation. En me rappelant cet ouvrage, je cherche à me rendre compte de la raison qui, en aussi peu d'années, a fait dégénérer à ce point le talent de son auteur. La faiblesse de sa santé, qu'on dit très-mauvaise, me paraît la plus raisonnable, et me dispose à l'indulgence. Nous voilà devant un tableau de fleurs (1120) ; admirez, avec moi, la grâce du pinceau de l'artiste, la vérité de son coloris et l'esprit de ses détails. Souvenez-vous des ouvrages de Van-Huyssum, et dites-moi si vous les trouvez de beaucoup supérieurs à ceux de M. Van-Daël. Pendant que nous en sommes à

examiner les fleurs, voyons (130 à 1134) celles de M. Van-Spaendonch. Moins précieuses que celles du précédent, mais largement peintes, elles se font distinguer par une couleur franche et un dessin pur; elles sont bien préférables à celles de M. Van-Os (1127 et 1128); mais cet artiste ne peint ce genre qu'en accessoires. Son talent le porte à peindre les animaux et les objets de nature morte. Son tableau (1129) est remarquable par la manière dont les arbres, à peine feuillés encore, y sont représentés. Cette bonhomie d'expression me paraît bien préférable au charlatanisme de quelques-uns de nos peintres, qui inventent des tons brillants et factices; qui extorquent, de cette manière, des applaudissemens à la foule étonnée, et qui font ainsi dégénérer, petit-à-petit, l'école du paysage. Vous allez me demander ce que c'est que cette image froide et mal dessinée, qu'on a eu soin d'exposer si bien à tous les regards? Je serais bien embarrassé de vous le dire, si je ne lisais dans la notice (1145) : *Inauguration de la statue d'Henri IV*, par M. Vergnaux. Ce tableau a été commandé par le ministre de l'intérieur. Je suis fâché du choix qu'a fait son excellence d'un peintre comme M. Vergnaux, pour retracer une scène pleine d'intérêt, dont la représentation exigeait un certain génie. Voyez s'il y en a ici la

moindre trace. Que signifient toutes ces têtes ignobles, rangées de chaque côté du cadre, et retenues par de grandes planches de sapin? Pourquoi, pêle-mêle, et sans l'intention de groupes, ces pompiers, ces gendarmes, ces commissaires de police? Et le groupe principal, pourquoi est-il sur le troisième plan? Et....; mais, est-ce la peine de nous arrêter plus long-temps devant un ouvrage détestable, qui ne présente aucune idée de conception, de dessin ou de couleur? Non; c'est perdre un temps précieux. Abandonnons M. Vergnaux à l'admiration des habitans des faubourgs, et tournons nos regards de ce côté où j'aperçois un tableau de M. Vernet (Carle). Toujours spirituel, cet artiste semble se jouer de tous les sujets; il passe, avec une facilité étonnante, d'un biwac de cosaques (1148) à la chasse du daim (1146), et d'un jardin de serres (1149) à la route du marché (1152). Le genre de sa carricature fait son délice, et s'est ennobli sous son crayon. On voit toujours, avec plaisir, la rencontre d'officiers anglais (1151) et la marchande de poisson (1153). Il est à regretter que, dans presque tous ses tableaux, M. Vernet, dédaignant la couleur qui y aurait ajouté de nouveaux charmes, se soit laissé aller à des tons de décorations qui les déparent. On peut lui faire, avec justice, un reproche de

cette négligence ; car chacun se rappelle les ouvrages qu'il exposa il y a plusieurs années, où cette condition d'une bonne peinture était remplie d'une manière satisfaisante. Parvenu à un âge déjà avancé, après avoir parcouru une carrière qu'il trouva toujours semée de fleurs, M. Carle est prêt de renoncer à des travaux pénibles, qui lui acquirent une si grande réputation ; il doit le faire avec moins de regrets, puisqu'il laisse un digne héritier de son nom. M. Horace Vernet, jeune homme, doué d'un rare génie, d'une facilité extraordinaire, et ambitieux de toutes les gloires, s'est déjà montré dans toutes les routes qui conduisent à l'immortalité. L'histoire lui est rebelle. Ce genre qui demande des études particulières, et sous lequel tous les peintres ne sont pas nés, lui présente des difficultés qu'il cherche en vain à surmonter. Sans doute il est beau de faire de glorieux efforts pour acquérir une réputation universelle; mais, quand on occupe un rang si distingué ; quand les succès les plus brillants et les mieux mérités ont assuré à l'artiste qui les a convoités un nom immortel, toute tentative, pour sortir du genre qui l'a rendu célèbre est impolitique, parce qu'elle peut être infructueuse et nuire à sa célébrité. M. Horace Vernet n'est point inférieur, cette année; à ce qu'il fut

les années précédentes. Énumérer ses ouvrages, c'est faire leur éloge. Je ne sais, parmi ses nombreuses productions, laquelle je dois vous faire examiner particulièrement. Ce ne sera ni son Ismayl et Margan (1155), remarquable à plus d'un titre, mais d'un ton généralement trop jaune; ni son Massacre des Mamelucks (1154), où je vois de belles lettres, des détails admirables, mais que je m'obstine à ne pas considérer comme un tableau d'histoire; ni son Combat d'avant-poste; ni son Hospice du Mont St.-Gotan; ni son Portrait de M. le duc d'Orléans, ni sa Revue des grenadiers à cheval. Tout cela est de la même force, et tout cela est digne d'un grand maître. Je crois cependant plus admirables encore son Intérieur d'une Étable à vaches, où il a lutté de force et de vérité avec le sublime Paul Potter; ses Deux Marines (1162 et 1157), où il s'est montré digne d'être le petit-fils de Joseph Vernet; ses Deux Têtes d'expressions (1163 et 1164), largement peintes; enfin, ses petits Portraits, et puis entre autres celui de M. le duc d'Orléans, et celui d'un négociant dont j'ignore le nom, qui me paraissent ne le céder à aucun des plus étonnants ouvrages de Metzes et de Gérard d'Ow. Nous resterions avec plaisir devant ces deux délicieux tableaux, dont nous admirerions, sans nous en

lasser, les détails et l'exécution hardie ; mais d'autres artistes nous attendent. Je vois M. Vignaud qui réclame notre indulgence, pour la Résurrection de la fille de Jaïre (1175). Composition sage, mais faible de style; M. Vigneron, qui, modeste, et cependant homme de mérite, nous montre, en tremblant, son Christophe Colomb (1180), pour lequel il demande grâce. Rassurez-vous, charmant artiste; votre Isabelle est si jolie, votre Ferdinand si profondément affligé, votre Colomb si noble, que nous ne vous reprocherions aucun des petits défauts que nos yeux exercés aperçoivent dans votre ouvrage, et que le vulgaire ne saurait distinguer. Recevez notre compliment pour votre scène d'après nature (1181) ; l'idée que vous avez eue de représenter un malheureux porté en terre dans le corbillard des pauvres, et abandonné de tous ses amis, excepté de son chien fidelle, est tout-à-fait intéressante ; elle fait honneur à votre sensibilité. La manière dont vous l'avez rendue, prouve que votre talent flexible sait se prêter également à la représentation des scènes nobles et des épisodes les plus simples. Continuez à produire des ouvrages agréables, et comptez sur l'estime du Public et les encouragements du Monarque.

Messieurs, nous touchons au terme de notre

course; rendons grâces au hazard qui nous a ménagé près du but des plaisirs dont il fut quelquefois avare pendant notre voyage; et remercions le d'avoir placé M. Watelet au dernier rang alphabétique, puisque c'est près de lui que nous devons nous reposer des fatigues de notre route.

Admirez avec moi ce paysage (1197). Les charmes d'une exécution brillante et hardie arrêtent d'abord mes regards; mais bientôt m'arrachant à ce prestige enchanteur, je remarque tour à tour une composition sage, et cependant originale, des parties de métier admirables, des fonds délicieux, des eaux limpides et légèrement agitées par les vents; enfin, une scène historique que M. Hypolite Lecomte s'est chargé de représenter, et qu'il a animée avec succès. Venez voir ce paysage romantique (1198) qui, pour être de beaucoup inférieur au précédent, est cependant d'un mérite très-remarquable; et si vous préférez aux effets largement rendus des effets généraux non moins extraordinaires, voyez ce petit tableau (1201) représentant une *Vue de Sceaux*, prise de la hauteur du Plessis-Piquet; vous conviendrez que le ciel en est supérieurement peint; que cette manière rappelle celle de Ruisdaël, et qu'avec beaucoup moins de travaux et de peines qu'il n'en a mis dans ses

autres ouvrages, M. Watelet a fait de celui-là son chef-d'œuvre. Souhaitez le bonjour à cet aimable paysagiste qui occupe un des premiers rangs dans l'école moderne, et suivez avec moi la foule qui se porte du côté de la galerie vénitienne, pour admirer deux tableaux miraculeux d'effet : ce sont les heureux fruits de l'industrie et des études de M. Paul, artiste du théâtre royal de l'Opéra-Comique. Sa modestie l'a empêché d'annoncer ses productions sous son nom ; mais la vogue, bien méritée, dont ils jouissent, m'engage à ne point vous faire un mystère de leur origine. Mécanicien distingué, M. Paul cherchait depuis long-temps les moyens de produire à la scène les effets les plus surprenants de la lumière : ses essais nombreux ont appris tout ce qu'on pouvait attendre de son imagination féconde. Vous connaissez les charmantes décorations dont il a embelli le troisième acte de *la Clochette*, le deuxième acte de *Joconde* et l'opéra d'*Azémia* ; c'est par ces travaux, déjà importants, qu'il a préludé à de plus grandes opérations qu'il médite, et dont il veut enrichir le théâtre auquel il appartient. Les deux espèces de tranparents que nous avons sous les yeux sont faits dans un principe dont l'application peut se faire facilement au théâtre : c'est cette application que M. Paul a en vue. Cet artiste mé-

rite nos applaudissements, et ses ouvrages sont dignes de fixer l'attention des curieux, des connaisseurs, et des peintres eux-mêmes.

———

Ici se tut le philosophe Diderot que nous remerciâmes, M. Bernard et moi, de sa complaisance et de ses observations. Je pris mon aimable bossu par le bras, et l'accompagnai jusque chez lui : là, faisant une petite récapitulation des ouvrages que nous avions examinés ensemble, il me conseilla de publier les nombreuses critiques auxquelles ils avaient donné lieu. Je résistai d'abord ; mais enfin, cédant à son désir, j'écrivis sous sa dictée le dialogue qu'on vient de lire, et qu'il avait très-présent à la mémoire. Je le livre à l'impression au risque d'encourir la haine de quelques hommes qui y sont un peu maltraités ; je prie cependant ces messieurs de me pardonner, en faveur de la vérité et de l'impartialité dont je fais profession, le ton un peu tranchant que j'ai pris avec eux. Je les supplie de ne voir dans cet opuscule que la critique des tableaux, et non celle des artistes ; car, ainsi que je l'ai dit quelque part, une plume discrète sait distinguer le peintre du citoyen. Je fais, pour tous les hommes qui cultivent les

arts, une véritable profession d'estime ; mais quand je vois leurs ouvrages, je les critique, leur laissant le pouvoir de critiquer les miens, dont je reconnais par avance tous les défauts, et que je leur désignerai même si cela peut leur plaire.

Note de l'Éditeur.

Le besoin de faire paraître en temps opportun cet ouvrage qu'il avait annoncé devoir être publié du 15 au 20 septembre dernier, a engagé son auteur à ne point imprimer les articles qu'il avait consacrés à l'examen des productions de Messieurs les sculpteurs et les graveurs ; cette portion de la critique aurait d'ailleurs augmenté de beaucoup le volume d'une revue déjà trop longue ; et qu'il était difficile de faire plus courte à cause de l'importance et du grand nombre des tableaux exposés. Nous prions donc Messieurs les artistes que nous venons de désigner, de ne point attribuer au mépris ou à tout autre motif désagréable, le silence de M. Gustave Jal, qui regrette vivement de n'avoir pu rendre publique son estime pour les travaux importants de MM. Bosio, Bridau, Cartellier, Cortot, Dumont, Dupaty, Espercieux, Gois, Guersant, Mansion, Marin, Milhomme et Vielly ; pour les portraits de MM. Vallois, Flatters, Romagnesi, Deseine, Cannois et Foyatier ; et pour les gravures de MM. Allais, Audouin, Baquoy, Debucourt, Denoyer (A.), Dissard, Engelmann, Forster, Gatteaux, Jazet, Laugier, Lignon, Massard, Muller, Pradier, Raimbach, Ribaud, Richomme et Tavernier. Ces Messieurs voudront bien ne pas lui savoir mauvais gré de ce silence, qui le prive du

plaisir de payer à chacun deux le tribut d'éloge qu'ils ont mérité. M. Meynier, pourrait aussi se plaindre de se voir oublié dans l'examen général que nous donnons au public; mais cette dernière feuille étant sous presse au moment où son beau tableau des *cendres de Phocion*, a été exposé au Louvre, nous n'avons pu consacrer comme nous le désirions un article particulier à cet ouvrage qui valait, à tous égards, qu'on le distinguât parmi les bonnes productions des artistes qui font l'honneur de notre école.

FIN.

On trouve chez Corréard, *Libraire :*

Naufrage de la frégate la Méduse, faisant partie de l'expédition du Sénégal, en 1816; relation contenant les événemens qui ont eu lieu sur *le radeau*, dans le désert de la Hare, à Saint-Louis et au camp de Daccard; suivie d'un examen sur les rapports agricoles de la partie occidentale de la côte d'Afrique, depuis le Cap-Blanc jusqu'à l'embouchure de la Gambie. Par Alexandre Corréard, ingénieur-géographe ; et J.-B.-Henri Savigny, ex-chirurgien de la marine : tous deux naufragés du radeau. *Seconde édition*, entièrement refondue et augmentée des *notes* de M. Brédif, ingénieur des mines, avec le plan du radeau et le portrait du roi Zaïde, in-8°. Prix : 5 fr. ; par la poste, 6 fr. 30 cent.

Choix de rapports, opinions et discours prononcés à la tribune nationale, depuis 1789 jusqu'à ce jour, recueillis dans un ordre chronologique et historique, in-8°, sans portraits, 6 fr. ; *idem* avec portraits, 8 fr. (Les sept premiers volumes ont paru.)

Mémoire du parlement de Paris, touchant l'origine des ducs et pairs, 1720; discours chrétien et politique de la puissance des rois, vers 1649; l'intérêt des provinces (des parlemens), 1649; l'étendard de la liberté publique (1649), *précédés* du passé, du présent et de l'avenir, par rapport aux circonstances actuelles; par J. Lavaud, in-8°. Prix : 2 fr. ; par la poste, 2 fr. 30 cent.

Réfutation (en ce qui concerne le siège d'Ancône), du xi^e tome des victoires et conquêtes, etc., de 1792 à 1815;

et écrit véridique des opérations de la division aux ordres du général Monnier, en 1799 et 1800, dans la marche et place d'Ancône, par le colonel Le Couturier, etc., etc.; l'un des défenseurs d'Ancône, in-8°. Prix : 2 fr., par la poste, 2 fr. 30 cent.

Suisses (les), appréciés par l'histoire, ou quelques-unes de leurs perfidies, révoltes et refus de combattre, etc., etc.; par Rivière, de Grenoble, officier de cavalerie légère, en non activité; deuxième édition in-8°. Prix : 2 fr.; par la poste, 2 fr. 30 cent.

Aristocratie (de l') et de la démocratie, de l'importance du travail, et de la richesse mobilière; par Auguste Brunet, in-8°. Prix : 1 fr. 50, par la poste, 1 fr. 75 cent.

Du système administratif en France; par P. P. Lemercier, ancien banquier. *Quatibus in tenebris vitæ, quantisque periclis degitur hoc ævi...* Prix : 1 fr. 25 c.; par la poste, 1 fr. 50 cent.

Un mot sur la bureaucratie, satire à mon ami G*** T.

<blockquote>
Et l'on prétendrait m'arracher

Le fouet sanglant de la satire !
</blockquote>

Par Maximilien L* R* Y. Prix : 50 cent., par la poste, 60 cent.

Cris de désespoir de cent mille Français, menacés d'être réduits à la misère, par un projet d'ordonnance sur les fonds de retraite, soumis au Conseil d'état. *Réclamation en leur faveur;* mêlée de considérations politiques et morales, sur les administrations en général, et la caisse des retraites en particulier ; par un employé supérieur. Prix : 1 fr. 25 cent.; par la poste, 1 fr. 50 c.

Notice sur Henri Grégoire, ancien curé d'Emberminil, député de Lorraine aux États Généraux, à l'Assemblée nationale constituante, évêque constitutionnel du département de Loir-et-Cher (Blois); député de ce département à la Convention nationale, au conseil des Cinq-Cents; membre de l'Institut national, du Corps-Législatif, sénateur, etc. etc-

<div style="text-align:center">Plus on le connaît et plus on l'estime.</div>

Prix : 2 fr. ; par la poste, 2 fr. 55 cent.

www.ingramcontent.com/pod-product-compliance
Lightning Source LLC
Chambersburg PA
CBHW071524220526
45469CB00003B/642